设计师的

海报招贴
色彩搭配手册

齐琦————编著

清華大学出版社
北 京

内 容 简 介

本书是一本全面介绍海报招贴设计的图书，其突出特点是知识易懂、案例趣味、实践性强、发散思维。本书从学习海报招贴设计的基础理论知识入手，循序渐进地为读者呈现一个个精彩实用的知识、技巧、色彩搭配方案、CMYK数值。本书共分为8章，内容分别为海报招贴设计的基础知识、认识色彩、海报招贴设计的基础色、海报招贴设计中的色彩对比、海报招贴设计的类型、海报招贴设计的风格、海报招贴设计的色彩情感、海报招贴设计的经典技巧。在多个章节中安排了常用主题色、常用色彩搭配、配色速查、色彩点评、推荐色彩搭配等经典模块，丰富本书结构的同时，也增强了实用性。

本书内容丰富、案例精彩、海报招贴设计新颖，适合平面设计、海报招贴设计、广告设计等专业的初级读者学习使用，也可以作为大中专院校平面设计专业、海报招贴设计专业、广告设计培训机构的教材，还非常适合喜爱海报招贴设计的读者作为参考资料阅读。

图书在版编目(CIP)数据

设计师的海报招贴色彩搭配手册 / 齐琦编著.—北京：清华大学出版社，2020.1（2021.3重印）
ISBN 978-7-302-54339-8

Ⅰ.①设…　Ⅱ.①齐…　Ⅲ.①宣传画—设计—手册　Ⅳ.①J218.1-62

中国版本图书馆 CIP 数据核字（2019）第 263351 号

责任编辑：韩宜波
封面设计：杨玉兰
责任校对：吴春华
责任印制：杨　艳

出版发行：清华大学出版社
　　　　网　　　址：http://www.tup.com.cn，http://www.wqbook.com
　　　　地　　　址：北京清华大学学研大厦 A 座　　　　邮　　编：100084
　　　　社 总 机：010-62770175　　　　　　　　　　邮　　购：010-62786544
　　　　投稿与读者服务：010-62776969，c-service@tup.tsinghua.edu.cn
　　　　质 量 反 馈：010-62772015，zhiliang@tup.tsinghua.edu.cn
印 装 者：涿州汇美亿浓印刷有限公司
经　　销：全国新华书店
开　　本：185mm×210mm　　　　印　　张：8.8　　　　字　　数：264 千字
版　　次：2020 年 1 月第 1 版　　　　印　　次：2021 年 3 月第 2 次印刷
定　　价：69.80 元

产品编号：082857-01

　　本书是从基础理论到高级进阶实战的海报招贴设计类图书，以配色为出发点，讲述海报招贴设计中配色的应用。书中包含了海报招贴设计中必学的基础知识及经典技巧。本书不仅有理论知识和精彩案例赏析，还有大量的色彩搭配方案、精确的CMYK色彩数值，让读者既可以赏析，又可作为工作案头的素材书籍。

本书共分8章，具体安排如下。

　　第1章为海报招贴设计的基础知识，介绍海报招贴设计的概念、海报招贴设计的构成元素，是最简单、最基础的原理部分。

　　第2章为认识色彩，包括色相、明度、纯度、主色、辅助色、点缀色、色相对比、色彩的距离、色彩的面积、色彩的冷暖。

　　第3章为海报招贴设计的基础色，包括红色、橙色、黄色、绿色、青色、蓝色、紫色、黑白灰。

　　第4章为海报招贴设计中的色彩对比，包括同类色搭配、邻近色搭配、类似色搭配、对比色搭配、互补色搭配。

　　第5章为海报招贴设计的类型，包括服饰商业海报、食品商业海报、化妆品商业海报、电子产品商业海报、房地产商业海报、汽车商业海报、文化娱乐商业海报、旅游商业海报、电影海报、公益海报、电商海报。

　　第6章为海报招贴设计的风格，包括怀旧风格、夸张风格、抽象风格、极简风格、炫酷风格、插画风格、矢量风格、波普风格、立体风格、民族风格、绘画风格、传统风格、商务风格、清新风格。

　　第7章为海报招贴设计的色彩情感，包括清凉、浪漫、热情、美味、活力、生机、梦幻、雅致、醒目、沉闷、朴实、神秘、冷静、柔和、奢华。

　　第8章为海报招贴设计的经典技巧，精选了15个设计技巧进行介绍。

本书特色如下。

■ **轻鉴赏，重实践。**

鉴赏类书只能看，看完自己还是设计不好，本书则不同，增加了多个动手的模块，可以让读者边看、边学、边练。

■ **章节合理，易吸收。**

第1、2章主要讲解海报招贴设计的基础知识；第3~7章介绍海报招贴设计的基础色、色彩对比、类型、风格、色彩情感；第8章以轻松的方式介绍15个设计技巧。

■ **设计师编写，写给设计师看。**

针对性强，而且知道读者的需求。

■ **模块超丰富。**

常用主题色、常用色彩搭配、配色速查、色彩点评、推荐色彩搭配在本书都能找到，一次性满足读者的求知欲。

■ **本书是系列图书中的一本。**

在本系列书中，读者不仅能系统学习海报招贴设计基本知识，而且还有更多的设计专业知识供读者选择。

编者希望通过对知识的归纳总结、趣味的模块讲解，打开读者的思路，避免一味地照搬书本内容，推动读者必须自行多做尝试、多理解，增强动脑、动手的能力。希望通过本书可以激发读者的学习兴趣，开启设计的大门，帮助您迈出第一步，圆您一个设计师的梦！

本书由齐琦编著，其他参与编写的人员还有董辅川、王萍、李芳、孙晓军、杨宗香。

由于作者水平有限，书中难免存在错误和不妥之处，敬请广大读者批评和指出。

编　者

C O N T E N T S
目　录

第1章
海报招贴设计的基础知识

第2章
认识色彩

第3章

海报招贴设计的基础色

第4章

海报招贴设计中的色彩对比

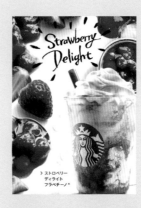

第5章

海报招贴设计的类型

第6章

海报招贴设计的风格

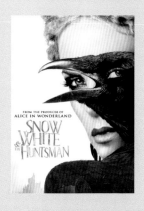
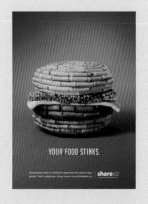

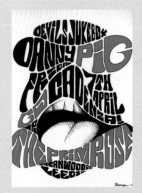

第7章
海报招贴设计的色彩情感

第8章
海报招贴设计的经典技巧

第1章

海报招贴设计
的基础知识

　　海报是商家向人们传递信息的一种重要途径，一张优质的海报可以促进商品销售，同时也可以增加商品知名度。那么海报最重要的作用是什么呢？当然就是吸引消费者。

　　当人们走在大街上时，在餐厅吃饭时、在公交站等车时都会看到许许多多的海报，有创意的、有设计感的海报会吸引更多的人驻足观看，并且海报的内容常常令人印象深刻。要想设计出一张好的海报，首先就要知道什么是海报，设计一张海报又需要具备什么样的条件。

海报招贴设计是为达到某种宣传效果或传递某种信息而进行的艺术设计。

海报招贴设计是由图片、文字、色彩、创意等构成的画面，海报的色彩、种类、风格对它的设计都起着决定性的作用。

特点

- 具有远视性强、富含创意、文字简洁明了等特点。
- 海报大体分为商业性海报和非商业性海报两大类。
- 海报主题明确，使人一目了然。

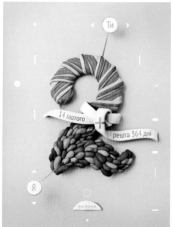

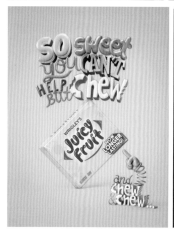

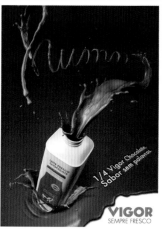

1.2 海报招贴设计的构成元素

　　海报招贴设计的构成元素有色彩、构图、文字和创意等，在制作海报招贴设计时，力求造型精巧、图案新颖、色彩明朗、文字鲜明，这样才能制作出极具特色的海报招贴设计。

特点

- 色彩：能够美化海报形象，使海报得以突出。
- 构图：体现一种疏密协调，节奏分明，有张有弛，同时又能突出主题。
- 文字：主要是传达信息与思想感情的交流。
- 创意：创意新颖，记忆深刻。

1.2.1 色彩

　　色彩是海报招贴设计中最重要的元素之一。运用不同的色彩，让观者产生不同的视觉感受和心理联想。优秀的色彩搭配能够让作品产生亲切感、吸引力、信任感、购买欲。

　　色彩搭配，一方面选择易于记忆辨认的色相为主色调（如红、绿、橙、蓝）或以单纯的色彩组合来表现海报的特定品质和个性风格。另一方面，通过鲜明的色彩产生强烈的视觉冲击力，引起人们的注意，以达到宣传效果。

　　常见的海报色彩如下。

■ 食品类海报常选用鲜艳的颜色，强调出美味感（红色、橙色、黄色、绿色）。

■ 电子产品类海报常选用理性的颜色，强调出科技感（蓝色、青色、绿色、紫色）。

■ 房地产类海报常选用自然的颜色，强调出环保感（绿色、蓝色、红色）。

■ 化妆品类海报常选用柔和性的色彩（桃红、粉红、绿色）。

■ 服饰类海报常选用鲜艳的色彩（橙色、蓝色、黄色、绿色）。

■ 文化娱乐类海报常选用活力的色彩（红色、橙色、青色、紫色）。

1.2.2　构图

海报招贴设计的构图决定了海报设计的核心，是整体设计思路的体现。也就是说，通过合理的构图设计，可以引导消费者观看海报的视觉重心位置。

<div style="text-align:center">**海报设计要掌握的构图技巧**</div>

1. 构图技巧的疏密对比

这种对比是指图案中该集中的地方就需有扩散的陪衬，不宜都集中或都扩散，体现出一种疏密协调，节奏分明感，同时也不失主题突出。

2. 构图技巧的静动对比

在海报背景或周边表现出动感的飘带形的英文或图案等，而大背景则轻淡平静，这种画面便是静和动的对比。这种对比，避免了整个画面的花哨或太过死板，符合人们的正常审美心理。

3. 构图技巧的古今对比

这种对比在海报设计构图上的表现为，常常把纹饰、书法、人物或图案用在当前的海报上，这样使得画面构图重心明确、作品完整性较好。

1.2.3　文字

　　文字是海报中不可缺少的构成要素，通常文字会配合图形要素来实现海报主题的创意，具有引起注意、传播信息、说明对象的作用。而且，文字在海报设计中有升华主题和解释说明的作用，一般分为手写体和印刷体两种。手写体会为画面增添更多的趣味性，印刷体则使画面整体带给受众一种更加规范的感受。

1. 手写体

　　手写体在海报招贴设计中的应用会增强画面整体的视觉冲击力，使画面更加生动、活泼。

2. 印刷体

　　在海报招贴设计中，印刷体的应用可以准确地表现出海报的主题，与画面的内容相互呼应，印刷体的字体简单干净，在画面中十分醒目。

1.2.4　创意

　　海报首先是以创意取胜的，色彩、构图、文字都是为创意服务的。每张海报都有一个主题，在设计海报之初就要了解这个海报的主题是什么，并根据这个主题进行分析，在其元素、色彩、版式等方面，进行设计。

海报招贴设计的创意是怎么来的

　　创意要根据个人的天赋来定，有时人们对于海报设计确实有着一定的天赋，头脑里面有较多的想法，就能够设计出比较有创意的海报。

参考同类型产品、不同品牌的海报设计，也能够带给人们一定的灵感，可以起到一定的引导作用，同时也能够让自己知道该怎样去做创意海报设计。

第2章

认识色彩

色彩是由光引起的，由三原色构成，在太阳光分解下可为红、橙、黄、绿、青、蓝、紫等色彩。它在海报招贴设计中的重要程度不可言喻，可以引人注目、展示商品品牌调性、促进消费、获得感动等。

色相是指颜色的基本相貌，它是色彩的首要特性。

- 有彩色的基本色。
- 基本色相有红、橙、黄、绿、蓝、紫。
- 加入中间色，成为24个色相。

这是一款以音乐为主题的宣传海报。海报以玫瑰红色为主色，华丽而不失典雅。性感的嘴唇加上周围亮片和星星的点缀，表现出整个画面的活泼，有诱惑力。

CMYK：20,98,58,0　CMYK：8,27,29,0
CMYK：90,86,86,77　CMYK：15,59,9,0

这是一款饮品的海报设计。通过黄色渐变到红色的搭配，呈现统一和谐的效果。邻近色的配色方式，增加了视觉空间感，且极具美味、活力的视觉感。

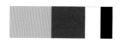

CMYK：31,25,35,0　CMYK：46,99,84,14
CMYK：0,0,0,0　CMYK：90,86,86,77

明度是指色彩的明亮程度，明度不仅表现在物体的明暗程度，还表现在反射程度的系数。

■ 明度越高，色彩越浓，越亮。明度越低，色彩越深，越暗。

■ 明度最高的色彩是白色，明度最低的色彩是黑色，均为无彩色。

■ 有彩色的明度，越接近白色者越高，越接近黑色者越低。

■ 依明度高低顺序排列各色相，则为黄、橙、绿、红、蓝、紫。

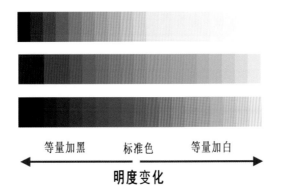

等量加黑　　标准色　　等量加白

明度变化

　　这是一款胃药的海报设计。以江户紫色为主色，该颜色明度不高，带给人一种低调、祥和的感觉。用肚子打结的宠物狗来表现消化不良或者其他肠胃问题，以此来宣传产品及其功效。

CMYK: 78,78,41,3　　CMYK: 0,0,0,0
CMYK: 28,33,42,0　　CMYK: 65,21,44,0

　　这是一款美容护肤品的创意海报设计。选用黄色为主色，该颜色明度较高，使画面整体带给人一种明亮、轻快的视觉感受。

CMYK: 8,6,8,0　　CMYK: 13,45,84,0
CMYK: 8,30,68,0　　CMYK: 18,84,87,0

纯度是指色彩的鲜艳程度，表示颜色中所含有色成分的比例，比例越大，则色彩越纯，比例越低，则色彩的纯度就越低。

- 通常，高纯度的颜色会产生强烈、鲜明、生动的感觉。
- 中纯度的颜色会产生适当、温和、平静的感觉。
- 低纯度的颜色则会产生一种细腻、雅致、朦胧的感觉。

纯度高　　　中纯度　　　纯度低

这是一款香水的海报设计。画面以黑色为背景，加以粉色作辅助，通过瓶身与发型的线条相结合，烘托出了一种优雅、浪漫的气氛。

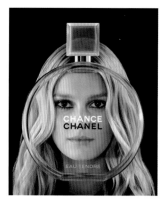

CMYK: 91,87,87,78　　CMYK: 11,33,42,0
CMYK: 0,0,0,0　　　　CMYK: 6,37,16,0

这是一款以音乐为主题的雪糕海报设计。以渐变的橙色作为背景，为整个海报增添了空间感与层次感，广告创意将雪糕设计成小提琴的样子，与广告主题相互呼应。

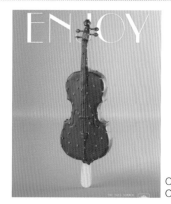

CMYK: 19,59,82,0　　CMYK: 8,38,74,0
CMYK: 0,0,0,0　　　　CMYK: 59,73,82,29

2.2 主色、辅助色、点缀色

2.2.1 主色

　　主色通常较为大面积覆盖于整体设计，且主色通常决定整体设计的色调基础以及最终效果。设计中的辅助色与点缀色的搭配运用，均围绕主体色调进行搭配融合，只有辅助色与点缀色调相互融合衬托的条件下，整体设计构建才能体现得完整、全面。

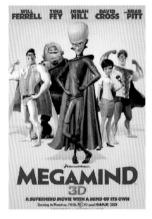

　　这是美国3D动画片《超级大坏蛋》的宣传海报设计。画面采用黄色为主色，而人物则选用对比强烈的蓝色，使整体画面视觉冲击力增强。选用电影中的主要人物形象，将其有规律性地展现在海报上，与独特设计的文字相呼应，使整体画面和谐、统一。

CMYK: 93,88,89,80　CMYK: 10,16,79,0
CMYK: 0,0,0,0　　　CMYK: 66,13,3,0

CMYK: 11,17,85,0　CMYK: 86,56,16,0
CMYK: 84,78,63,37　CMYK: 33,97,98,1

CMYK: 76,58,49,3　CMYK: 67,63,100,31
CMYK: 1,43,84,0　　CMYK: 39,31,30,0

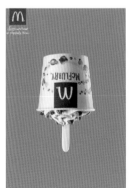

　　这是一款麦当劳冰激凌广告设计。倒放的冰激凌足够引起观者注意，呈现一种新奇之感，同时画面以木槿紫为主色调，白色为辅色调，并加以黄色和红色作为点缀色进行调和，给人以优雅、神秘的视觉感受。

CMYK: 47,65,4,0　　CMYK: 78,100,51,22
CMYK: 84,51,100,17　CMYK: 13,25,89,0

CMYK: 47,45,4,0　　CMYK: 6,5,5,0
CMYK: 8,20,88,0　　CMYK: 18,97,72,0

CMYK: 10,7,7,0　　CMYK: 46,79,94,11
CMYK: 41,63,0,0　　CMYK: 17,87,65,0

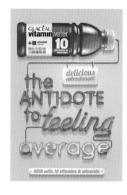

这是一款维他命水的创意海报设计。采用玫瑰红为主色，加以淡蓝色作为辅助色，增加了整体的协调感，避免了艳丽色彩带给人的不适感，给人一种舒适、柔美的视觉印象。

CMYK: 38,7,10,0　　　CMYK: 10,81,47,0
CMYK: 0,0,0,0　　　　CMYK: 45,82,9,0

推荐配色方案

CMYK: 83,80,72,55　CMYK: 15,4,70,0
CMYK: 46,0,20,0　　CMYK: 75,30,32,0

CMYK: 81,81,28,0　　CMYK: 43,0,72,0
CMYK: 5,20,86,0　　　CMYK: 39,31,30,0

2.2.2　辅助色

辅助色主要起衬托主色与提升点缀色的中间作用，通常不会占据整体设计的较多版面，面积少于主色色调且浅于主色，这样进行的组合搭配合理均衡，互不抢眼。

这是一款音乐主题的海报设计。版面以水晶蓝色为主色，加以咖啡色的文字作为辅助色，对比的配色方式，给人以舒适、简约、淡雅的感觉。

CMYK: 38,10,13,0　　CMYK: 46,48,76,1
CMYK: 0,0,0,0　　　　CMYK: 62,71,100,35

推荐配色方案

CMYK: 4,48,83,0　　　CMYK: 2,27,48,0
CMYK: 0,0,0,0　　　　CMYK: 64,39,92,1

CMYK: 15,51,32,0　　CMYK: 32,6,73,0
CMYK: 70,24,17,0　　CMYK: 31,58,0,0

这是一款歌剧院的海报设计。整体画面采用白色为主色，加以黑色与红色作为辅助色，使得画面具有层次感。白色的头发，红色的眼周，给人以凄凉、悲哀的感觉。

推荐配色方案

CMYK: 82,77,75,56　CMYK: 46,42,48,0
CMYK: 0,0,0,0　　　CMYK: 0,75,74,0

CMYK: 5,5,4,0　　　　CMYK: 48,98,93,21
CMYK: 0,0,0,0　　　　CMYK: 86,82,78,66

CMYK: 71,49,0,0　　　CMYK: 83,72,34,1
CMYK: 0,0,0,0　　　　CMYK: 21,0,85,0

这是一款扁平化风格的快餐广告设计。将汉堡放大化，与较小的汽车形成体积上的对比。画面以棕色为主色，橙色为辅助色，能够促进人们的食欲，给人一种香甜、亲近的感觉。

CMYK: 8,50,74,0　　　CMYK: 7,5,63,0
CMYK: 55,5,97,0　　　CMYK: 45,86,100,13

CMYK: 59,81,88,43　　CMYK: 67,59,49,2
CMYK: 8,50,74,0　　　CMYK: 4,20,62,0

CMYK: 60,81,88,43　CMYK: 12,51,74,0
CMYK: 57,11,96,0　　CMYK: 25,96,100,0

这是一款以文字为主体的海报设计。画面以漫画风格的形式来展现文字版式，给人以可爱、大方的视觉感。主题文字采用勃艮第酒红为主色，加以白色为辅助，与其漫画风格的元素相结合，色彩形成鲜明对比，使得画面深沉而又不失精致。

CMYK: 77,21,62,0　　CMYK: 64,33,16,0
CMYK: 0,0,0,0　　　　CMYK: 29,100,53,0

CMYK: 4,48,83,0　　　CMYK: 2,27,48,0
CMYK: 0,0,0,0　　　　CMYK: 64,39,92,1

CMYK: 55,92,80,37　CMYK: 5,5,9,0
CMYK: 0,0,0,0　　　CMYK: 78,29,41,0

2.2.3　点缀色

点缀色主要起到衬托主色调及承接辅助色的作用，通常在整体设计中占据很少的一部分。点缀色在整体设计中具有至关重要的作用，能够为主色与辅助色搭配做到很好的诠释，能够使整体设计更加完善具体，以丰富整体设计的内涵细节。

这是一款饼干广告设计。画面采用粉绿色作为主色，黑白作为辅助色，并搭配小面积的淡粉色作点缀，仿佛带领观者来到空气清新的野外，和朋友们一起郊游，营造出生机勃勃、春意盎然的氛围。

CMYK: 71,0,56,0　　　CMYK: 0,0,1,0
CMYK: 89,84,85,75　　CMYK: 6,53,5,0

CMYK: 88,49,81,11　　CMYK: 0,37,1,0
CMYK: 49,2,33,0　　　CMYK: 15,11,11,0

CMYK: 78,18,67,0　　CMYK: 49,2,33,0
CMYK: 92,87,88,79　　CMYK: 4,53,4,0

这是一幅关于动画电影主题字体的宣传海报。文字直击电影的主题，可让观众以更直接的方式了解电影。图中以江户紫色为主色调，鲜黄色为点缀色，带给人青春、洒脱感。

CMYK: 79,85,40,0　CMYK: 1,1,9,0
CMYK: 7,7,74,0

推荐配色方案

CMYK: 96,100,62,47　CMYK: 41,53,5,0
CMYK: 5,8,25,0　CMYK: 10,10,80,0

CMYK: 30,43,0,0　CMYK: 7,7,73,0
CMYK: 61,9,56,0　CMYK: 94,100,45,2

这是美国喜剧片《动物复仇记》的宣传海报设计。以橙色的文字为主色调，加以天蓝色和绿色等新鲜的颜色作点缀，给人一种积极、活力的视觉感。

CMYK: 41,12,3,0　CMYK: 10,92,98,0
CMYK: 46,71,82,7　CMYK: 78,25,99,0

推荐配色方案

CMYK: 77,21,62,0　CMYK: 64,33,16,0
CMYK: 0,0,0,0　CMYK: 29,100,53,0

CMYK: 80,47,99,9　CMYK: 31,31,65,0
CMYK: 32,30,26,0　CMYK: 16,37,90,0

这是一款字体海报设计。以黑色为主色，灰色为辅助色，橙色为点缀色。明亮的橙黄色极具吸引力，而画面中的字体工整、端正，可以更好地衬托该海报的时尚设计。

CMYK: 84,78,77,60　CMYK: 14,11,11,0
CMYK: 5,46,82,0

推荐配色方案

CMYK: 97,100,58,39　CMYK: 99,85,47,13
CMYK: 31,38,100,0　CMYK: 3,21,60,0

CMYK: 99,100,64,42　CMYK: 63,54,67,6
CMYK: 68,21,85,0　CMYK: 75,30,32,0

2.3 色彩的距离

色彩的距离就是可使人感觉物体进退、凹凸、远近的视觉效果。色相是影响距离感的主要因素，其次是纯度和明度。一般暖色和高明度的色彩具有前进、凸出、接近的效果，而冷色和低明度的色彩则效果相反。在海报设计中常利用色彩的距离这一特点，来突出海报的设计感。

这是美国喜剧片《金钱第一》的宣传海报设计。以绿色调作为背景，加以亮眼的铬黄色文字，增强了视觉冲击力，使得整张海报具有空间层次距离。

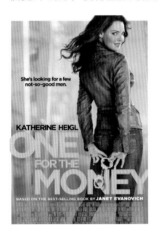

CMYK：86,50,77,11
CMYK：9,31,87,0
CMYK：47,71,84,8
CMYK：91,87,87,78

推荐配色方案

CMYK：75,44,0,0　　CMYK：41,2,72,0
CMYK：53,39,97,0　CMYK：54,100,69,26

CMYK：76,58,49,3　CMYK：67,63,100,31
CMYK：1,43,84,0　　CMYK：39,31,30,0

这是一款音乐节的宣传海报设计。采用黑灰色为主色调，加上铬黄色的文字作为辅助，设计目的清晰明了，整体画面给人一种时尚、低调的视觉感。

CMYK：87,84,76,65
CMYK：45,36,33,0
CMYK：0,0,0,0
CMYK：15,16,87,0

推荐配色方案

CMYK：85,95,69,61　CMYK：67,58,57,6
CMYK：27,23,74,0　　CMYK：69,1,32,0

CMYK：61,100,76,50　CMYK：53,58,80,6
CMYK：0,0,0,0　　　　CMYK：33,24,90,0

这是一款创意海报设计。该海报将画面沿红色虚线一分为二，形成对称型版面。画面上方灰色人物"手撕"海报的造型，极具创意且与下方的红色产生层次感。

CMYK：18,17,12,0
CMYK：54,99,99,41
CMYK：0,0,0,0
CMYK：88,87,81,73

推荐配色方案

CMYK：77,74,69,41　CMYK：22,32,48,0
CMYK：37,70,54,0　　CMYK：30,63,90,0

CMYK：92,82,60,36　CMYK：90,69,30,0
CMYK：44,21,70,0　　CMYK：13,12,75,0

这是一款麦当劳汉堡的创意海报设计。将汉堡的包装设计成糖果的样式，新奇的创意加深了受众对产品的印象。红色与黄色对比鲜明，给人一种热情、积极的视觉感受。

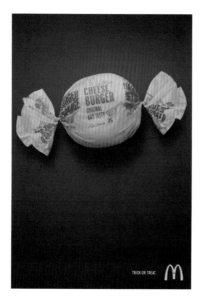

CMYK：64,98,98,62
CMYK：25,27,84,0
CMYK：46,91,99,15
CMYK：10,28,78,0

推荐配色方案

CMYK：60,100,66,35　CMYK：40,82,35,0
CMYK：47,0,77,0　　　CMYK：22,22,93,0

CMYK：57,80,100,39　CMYK：45,79,100,10
CMYK：38,8,65,0　　　CMYK：74,7,50,0

2.4　色彩的面积

　　色彩的面积是指在同一画面中因颜色所占面积大小产生的色相、明度、纯度等画面效果。当强弱不同的色彩并置在一起的时候，若想看到较为均衡的画面效果，可以通过调整色彩的面积大小来达到目的。

　　这是一款房地产的海报设计。采用大面积的青蓝色作为主色调，加以小面积的白色作为点缀色，画面中最显眼的就是一个人的手中拿着一把钥匙，构思简洁，直接突出主题。

CMYK: 82,47,13,0
CMYK: 64,32,14,0
CMYK: 0,0,0,0
CMYK: 19,43,51,0

推荐配色方案

CMYK: 64,0,39,0　　CMYK: 57,31,0,0
CMYK: 25,24,61,0　CMYK: 84,49,16,0

CMYK: 49,16,65,0　CMYK: 27,0,41,0
CMYK: 21,88,43,0　CMYK: 48,100,77,17

　　这是一幅旅行社的宣传海报设计。以大面积的深绿色为主色调，加以小面积的铬黄色、淡绿色作为点缀色，使画面整体感觉和谐、自然。

CMYK: 92,74,67,42
CMYK: 51,0,50,0
CMYK: 5,29,83,0
CMYK: 29,0,31,0

推荐配色方案

CMYK: 15,74,52,0　CMYK: 4,30,69,0
CMYK: 22,0,79,0　　CMYK: 27,76,100,0

CMYK: 54,100,100,33　CMYK: 24,27,50,0
CMYK: 78,45,70,3　　　CMYK: 75,80,93,66

这是澳大利亚家庭动画喜剧卡通3D电影《快乐的大脚2》的宣传海报设计。画面采用大面积深蓝色作为主色调，加以小面积的雪白色和红橙色作为点缀色，对比色调的使用，带给人极佳的印象，可爱的动物加以冰天雪地的场景，充分带给人动感、活跃的视觉效果。

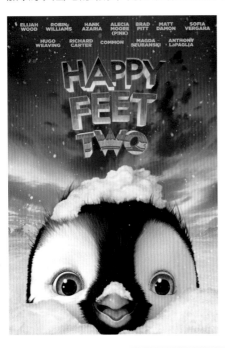

CMYK：97,84,17,0
CMYK：24,8,9,0
CMYK：6,80,84,0
CMYK：5,39,82,0

CMYK：93,88,89,80 CMYK：10,16,79,0
CMYK：0,0,0,0 CMYK：66,13,3,0

CMYK：8,93,46,0 CMYK：53,0,23,0
CMYK：5,7,31,0 CMYK：55,28,100,0

该款广告中人物与后方的不规则气球均使用粉红色，透露出一种雅致、尊贵的气势。背景运用大量灰色，使得版面简洁生动，给人一种时尚、前卫而富有科技的感受。

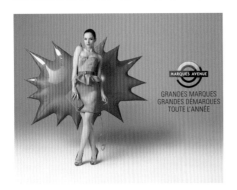

CMYK：49,38,34,0
CMYK：19,72,16,0

CMYK：66,84,0,0 CMYK：23,15,87,0
CMYK：27,0,36,0 CMYK：7,58,86,0

CMYK：14,17,90,0 CMYK：45,0,90,0
CMYK：2,5,25,0 CMYK：82,64,4,0

色彩的冷暖是一种色彩感觉，当冷色和暖色并置在一起形成的差异效果即为冷暖对比。
画面中冷色和暖色的占据比例，决定了整体画面的色彩倾向，也就是暖色调或冷色调。

这是一款以节约电能为主题的宣传海报设计。采用深蓝色作为背景色，与少量的黄色搭配，为画面增添了一份亮丽。画面中心的北极熊举着黄色的牌子，而牌子上的文字与图像点明了节约电能的主题。

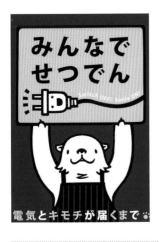

CMYK：98,95,47,16
CMYK：11,25,87,0
CMYK：0,0,0,0
CMYK：99,98,64,52

推荐配色方案

CMYK：87,69,0,0　　CMYK：63,0,22,0
CMYK：0,47,24,0　　CMYK：11,99,83,0

CMYK：62,7,15,0　　CMYK：46,100,26,0
CMYK：9,3,71,0　　　CMYK：0,87,69,0

这是美国动作片《亡命驾驶》的宣传海报设计。采用亮眼的洋红色作为主色调，具有醒目和吸引观者目光的效果，搭配蓝色和黑色作为点缀色，给人留下深刻的视觉印象。

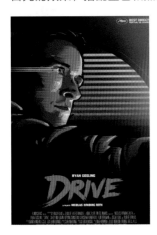

CMYK：91,87,87,78
CMYK：13,94,28,0
CMYK：0,0,0,0
CMYK：88,58,37,0

推荐配色方案

CMYK：59,4,0,0　　CMYK：6,15,88,0
CMYK：1,43,84,0　　CMYK：2,96,59,0

CMYK：15,92,24,0　　CMYK：30,4,57,0
CMYK：63,74,0,0　　　CMYK：7,9,81,0

这是一款创意字体海报设计。画面中字体设计成卡通风格的样式，加上金色的色调，给人一种活泼、亮丽的视觉感。再搭配普鲁士蓝的背景，给人以明快、活力的印象。

CMYK：93,80,64,42
CMYK：13,24,76,0

CMYK：88,50,100,14　　CMYK：15,81,97,0
CMYK：16,10,57,0　　　CMYK：79,23,100,0

CMYK：88,50,100,14　　CMYK：22,12,90,0
CMYK：6,9,28,0　　　　CMYK：13,43,89,0

这是一款果汁广告设计。主体色调为橙色，结合背景中的蓝色天空，使整体版面冷暖均衡。加上饮料底部的冰块，使该饮料呈现出劲爽、冰凉的视觉印象。仿佛在烈日炎炎的夏天带给人一种清爽、解渴的感觉。

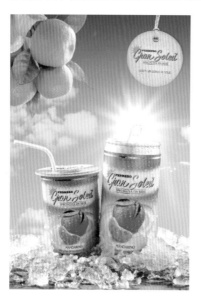

CMYK：67,32,23,0
CMYK：12,57,85,0
CMYK：69,38,100,1
CMYK：2,7,10,0

CMYK：17,48,1,0　　CMYK：49,0,8,0
CMYK：2,52,65,0　　CMYK：41,76,100,5

CMYK：72,23,100,0　　CMYK：14,47,93,0
CMYK：22,0,84,0　　　CMYK：84,82,93,74

3

第3章

海报招贴设计
的基础色

　　海报招贴的基础色分为红、橙、黄、绿、青、蓝、紫、黑、白、灰。各种色彩都有属于自己的特点，给人的感觉也各不相同，有的会让人兴奋、有的会让人忧伤、有的会让人感到充满活力，还有的则会让人感到神秘莫测。

➢ 色彩有冷暖之分，冷色给人以凉爽、寒冷、清透的感觉，暖色则给人以阳光、温暖、兴奋的感觉。

➢ 黑、白、灰是天生的调和色，可以让海报整体更稳定。

➢ 色相、明度、纯度被称为色彩的三大属性。

3.1.1 认识红色

红色： 璀璨夺目，象征幸福，是一种非常容易引起人们的关注的颜色，在色相、明度、纯度等不同的情况下，对于传递出的信息与表达出的意义也会发生改变。

洋红
RGB=207,0,112
CMYK=24,98,29,0

鲜红
RGB=216,0,15
CMYK=19,100,100,0

鲑红
RGB=242,155,135
CMYK=5,51,41,0

威尼斯红
RGB=200,8,21
CMYK=28,100,100,0

胭脂红
RGB=215,0,64
CMYK=19,100,69,0

山茶红
RGB=220,91,111
CMYK=17,77,43,0

壳黄红
RGB=248,198,181
CMYK=3,31,26,0

宝石红
RGB=200,8,82
CMYK=28,100,54,0

玫瑰红
RGB= 230,28,100
CMYK=11,94,40,0

浅玫瑰红
RGB=238,134,154
CMYK=8,60,24,0

浅粉红
RGB=252,229,223
CMYK=1,15,11,0

灰玫红
RGB=194,115,127
CMYK=30,65,39,0

朱红
RGB=233,71,41
CMYK=9,85,86,0

火鹤红
RGB=245,178,178
CMYK=4,41,22,0

勃艮第酒红
RGB=102,25,45
CMYK=56,98,75,37

优品紫红
RGB=225,152,192
CMYK=14,51,5,0

3.1.2 红色搭配

色彩调性：喜庆、张扬、热烈、热情、血腥、警惕、死亡。

常用主题色：

CMYK:24,98,29,0　CMYK:19,100,69,0　CMYK:9,85,86,0　CMYK:8,60,24,0　CMYK:1,15,11,0　CMYK:56,98,75,37

常用色彩搭配

CMYK：24,98,29,0
CMYK：55,94,5,0

洋红色与水晶色搭配，是暗色调的配色方式，呈现一种神秘、冷艳、高贵的特点。

CMYK：9,85,86,0
CMYK：42,34,32,0

朱红色搭配灰色，这样更能突出所表示的内容，使整个画面看起来更有活力与热情。

CMYK：8,60,24,0
CMYK：35,11,6,0

浅玫瑰红搭配水晶蓝色，冷暖色调搭配，使得画面柔和、优雅的同时更加饱满。

CMYK：56,98,75,37
CMYK：55,28,78,0

勃艮第酒红色搭配叶绿色，互补色的配色方式，让人感受到浓郁、朝气与魅惑。

配色速查

喜庆

CMYK: 6,97,100,0
CMYK: 13,43,62,0
CMYK: 26,100,100,0
CMYK: 43,100,100,11

张扬

CMYK: 0,78,59,0
CMYK: 14,85,0,0
CMYK: 13,4,71,0
CMYK: 0,66,88,0

热情

CMYK: 4,32,65,0
CMYK: 18,84,24,0
CMYK: 26,93,89,0
CMYK: 48,100,85,20

警惕

CMYK: 34,72,53,0
CMYK: 53,100,86,37
CMYK: 52,100,49,4
CMYK: 31,100,65,1

这是一款冰激凌的创意宣传海报设计。冰激凌与包装盒的完美结合既呈现了冰激凌又突出了品牌，十分巧妙。

将冰激凌包装摆在冰激凌上，直观地表达产品，充满吸引力。在右侧摆放着其他颜色的包装，可以让消费者直接看到冰激凌的其他口味。

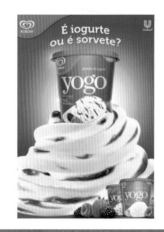

色彩点评

■ 宝石红的果酱点缀在白色的冰激凌上，香甜、诱人的感觉扩散开来。

■ 再加以红色、蓝色作为点缀色，传递出热情、温暖、美味的感觉。

CMYK: 32,96,26,0　CMYK: 1,13,9,0
CMYK: 14,89,80,0　CMYK: 76,34,33,0

推荐色彩搭配

C: 57	C: 45	C: 46	C: 77	C: 20	C: 55	C: 26	C: 16	C: 46	C: 40	C: 76	C: 12
M: 100	M: 95	M: 19	M: 83	M: 97	M: 94	M: 95	M: 32	M: 100	M: 100	M: 34	M: 91
Y: 81	Y: 61	Y: 70	Y: 65	Y: 91	Y: 5	Y: 6	Y: 50	Y: 46	Y: 100	Y: 33	Y: 78
K: 44	K: 5	K: 0	K: 42	K: 0	K: 0	K: 0	K: 0	K: 1	K: 5	K: 0	K: 0

这是一款饼干的创意宣传海报设计。画面中间部分是浓浓的巧克力，点明了饼干的吃法，加上浓烈的色彩搭配，增加了人们的食欲。

将产品放在画面的中间使消费者一目了然，不仅突出了产品，而且促进了销量。

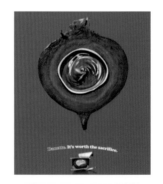

色彩点评

■ 背景色以胭脂红为主色，加上不同明度的巧克力色搭配在一起，使作品层次丰富。

■ 大面积的胭脂红色可以给人一种优美、舒适的感觉。

CMYK: 37,98,78,2　CMYK: 50,99,81,23
CMYK: 53,84,99,30　CMYK: 9,7,7,0

推荐色彩搭配

C: 33	C: 45	C: 36	C: 46	C: 25	C: 45	C: 54	C: 45	C: 8	C: 47	C: 11	C: 62
M: 100	M: 98	M: 27	M: 100	M: 60	M: 94	M: 98	M: 98	M: 72	M: 92	M: 6	M: 100
Y: 91	Y: 100	Y: 100	Y: 34	Y: 36	Y: 42	Y: 100	Y: 100	Y: 51	Y: 73	Y: 41	Y: 71
K: 1	K: 15	K: 0	K: 0	K: 0	K: 1	K: 43	K: 15	K: 0	K: 12	K: 0	K: 47

3.2　橙色

3.2.1　认识橙色

橙色： 橙色是暖色系中最和煦的一种颜色，能让人联想到金秋时节丰收的喜悦、律动的活力，偏暗一点会让人有一种安稳的感觉，大多数的食物都是橙色系的，故而橙色也多用于食品、快餐等行业。

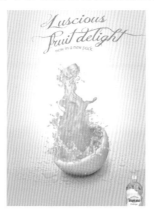

橘色
RGB=235,97,3
CMYK=9,75,98,0

橘红
RGB=238,114,0
CMYK=7,68,97,0

米色
RGB=228,204,169
CMYK=14,23,36,0

蜂蜜色
RGB=250,194,112
CMYK=4,31,60,0

柿子橙
RGB=237,108,61
CMYK=7,71,75,0

热带橙
RGB=242,142,56
CMYK=6,56,80,0

驼色
RGB=181,133,84
CMYK=37,53,71,0

沙棕色
RGB=244,164,96
CMYK=5,46,64,0

橙色
RGB=235,85,32
CMYK=8,80,90,0

橙黄
RGB=255,165,1
CMYK=0,46,91,0

琥珀色
RGB=203,106,37
CMYK=26,69,93,0

巧克力色
RGB= 85,37,0
CMYK=60,84,100,49

阳橙
RGB=242,141,0
CMYK=6,56,94,0

杏黄
RGB=229,169,107
CMYK=14,41,60,0

咖啡
RGB=106,75,32
CMYK=59,69,98,28

重褐色
RGB= 139,69,19
CMYK=49,79,100,18

3.2.2 橙色搭配

色彩调性： 饱满、明快、温暖、活力、动感、怀旧、抵御。

常用主题色：

CMYK:9,75,98,0　　CMYK:8,80,90,0　　CMYK:0,46,91,0　　CMYK:14,41,60,0　　CMYK:14,23,36,0　　CMYK:60,84,100,49

常用色彩搭配

CMYK: 8,80,90,0
CMYK: 7,4,86,0

橙色搭配鲜黄色，是明亮的色彩搭配，传达出青春、温暖、阳光的感觉。

CMYK: 0,46,91,0
CMYK: 84,46,25,0

橙黄色搭配孔雀蓝色，是冷暖搭配，整体搭配使画面看起来更加丰富、饱满。

CMYK: 14,41,60,0
CMYK: 81,52,72,10

杏黄色搭配清漾青色，整体看起来很稳重，给人一种温柔、恬静的感觉。

CMYK: 60,84,100,49
CMYK: 36,22,66,0

巧克力色搭配芥末绿色，整体搭配给人一种透视、延伸的视觉空间感。

配色速查

饱满	温暖	活力	怀旧
CMYK: 2,69,90,0	CMYK: 2,69,90,0	CMYK: 4,31,89,0	CMYK: 42,62,90,2
CMYK: 4,31,89,0	CMYK: 4,31,89,0	CMYK: 0,56,8,0	CMYK: 24,28,76,0
CMYK: 16,56,97,0	CMYK: 0,49,61,0	CMYK: 68,1,25,0	CMYK: 24,50,86,0
CMYK: 46,59,100,3	CMYK: 15,11,82,0	CMYK: 7,7,86,0	CMYK: 36,40,47,0

这是一款鸡翅的创意海报设计。将美味的鸡翅灵活地摆放在中间的位置，配上绿色的蔬菜作为点缀色，让人看后食欲大增。

白色的文字放在明亮的橙黄色画面中，使画面既饱满又美妙。

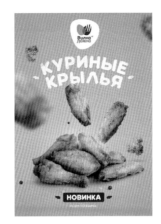

色彩点评

■ 整体画面采用橙黄色作为背景，这是一种让人兴奋快乐的颜色，并且非常醒目，使人眼前一亮。

■ 搭配健康的绿色，可以更好地衬托出食物的健康和美味。

CMYK: 10,41,89,0　　CMYK: 17,65,96,0
CMYK: 0,0,0,0　　　CMYK: 65,29,100,0

推荐色彩搭配

C: 7	C: 6	C: 72	C: 38	C: 29	C: 9	C: 54	C: 14	C: 5	C: 0	C: 14	C: 9
M: 56	M: 20	M: 0	M: 28	M: 51	M: 23	M: 80	M: 17	M: 18	M: 54	M: 42	M: 23
Y: 81	Y: 50	Y: 98	Y: 95	Y: 98	Y: 73	Y: 100	Y: 32	Y: 88	Y: 90	Y: 69	Y: 73
K: 0	K: 0	K: 0	K: 0	K: 0	K: 0	K: 31	K: 0	K: 0	K: 0	K: 0	K: 0

这是英国冒险片《希布》的宣传海报设计。故事讲述了一个男孩从懵懂无知到遇险蜕变的成长故事，海报将人和景进行混合，剪影处的男孩低着头给人一种消沉、悲伤的视觉感。

画面中的人物剪影透出影片片段，使得画面极具空间层次感，充满吸引力。

色彩点评

■ 画面以杏黄色为主色调，这是一种纯度偏低的橙黄色，给人一种温柔、恬静的感觉。

■ 搭配天空蓝色以及黑色作为点缀色，为画面增添纯净、稳重的视觉感。

CMYK: 11,34,52,0　　CMYK: 38,15,4,0
CMYK: 4,5,10,0　　　CMYK: 91,87,87,78

推荐色彩搭配

C: 8	C: 51	C: 14	C: 9	C: 28	C: 9	C: 8	C: 47	C: 38	C: 4	C: 1	C: 9
M: 25	M: 0	M: 42	M: 23	M: 55	M: 23	M: 25	M: 54	M: 79	M: 57	M: 39	M: 23
Y: 56	Y: 14	Y: 69	Y: 73	Y: 100	Y: 73	Y: 56	Y: 100	Y: 100	Y: 66	Y: 86	Y: 73
K: 0	K: 0	K: 0	K: 0	K: 0	K: 0	K: 0	K: 2	K: 3	K: 0	K: 0	K: 0

3.3.1　认识黄色

黄色： 黄色是一种常见的色彩，可以使人联想到阳光，明亮度、纯度的不同，与之搭配的颜色不同，所向人们传递的感受也会发生改变。

黄
RGB=255,255,0
CMYK=10,0,83,0

铬黄
RGB=253,208,0
CMYK=6,23,89,0

金
RGB=255,215,0
CMYK=5,19,88,0

香蕉黄
RGB=255,235,85
CMYK=6,8,72,0

鲜黄
RGB=255,234,0
CMYK=7,7,87,0

月光黄
RGB=155,244,99
CMYK=7,2,68,0

柠檬黄
RGB=240,255,0
CMYK=17,0,84,0

万寿菊黄
RGB=247,171,0
CMYK=5,42,92,0

香槟黄
RGB=255,248,177
CMYK=4,3,40,0

奶黄
RGB=255,234,180
CMYK=2,11,35,0

土著黄
RGB=186,168,52
CMYK=36,33,89,0

黄褐
RGB=196,143,0
CMYK=31,48,100,0

卡其黄
RGB=176,136,39
CMYK=40,50,96,0

含羞草黄
RGB=237,212,67
CMYK=14,18,79,0

芥末黄
RGB=214,197,96
CMYK=23,22,70,0

灰菊色
RGB=227,220,161
CMYK=16,12,44,0

3.3.2 黄色搭配

色彩调性： 明快、阳光、灿烂、幽默、辉煌、轻浮。

常用主题色：

CMYK:10,0,83,0　　CMYK:6,23,89,0　　CMYK:7,0,53,0　　CMYK:23,22,70,0　　CMYK:31,48,100,0　　CMYK:5,42,92,0

常用色彩搭配

CMYK: 10,0,83,0
CMYK: 75,21,7,0

CMYK: 7,0,53,0
CMYK: 0,64,12,0

CMYK: 23,22,70,0
CMYK: 49,11,100,0

CMYK: 5,42,92,0
CMYK: 11,94,40,0

黄色搭配道奇蓝色，给人以强烈的视觉冲击感，使画面更加富有层次感。

浅月光黄色搭配玫瑰红色，整体搭配散发着活泼开朗、轻快明亮的气息。

芥末黄色搭配苹果绿色，整体搭配给人一种清脆、鲜甜的视觉效果。

万寿菊黄色搭配玫瑰红色，暖色调的配色方式，给人一种踏实、温和的感觉。

配色速查

| 明快 | 灿烂 | 幽默 | 辉煌 |

CMYK: 10,0,83,0
CMYK: 5,0,31,0
CMYK: 46,0,7,0
CMYK: 42,0,65,0

CMYK: 3,32,90,0
CMYK: 0,87,44,0
CMYK: 0,78,82,0
CMYK: 10,0,83,0

CMYK: 0,87,44,0
CMYK: 0,78,82,0
CMYK: 3,32,90,0
CMYK: 0,28,36,0

CMYK: 31,21,78,0
CMYK: 15,40,74,0
CMYK: 10,0,83,0
CMYK: 3,32,90,0

这是一款关于火锅的宣传海报设计。大胆地运用了红、黄、蓝三种颜色，既丰富了画面，又不显得杂乱。

整体画面大面积的香蕉黄色作为背景，搭配同样亮眼的红色和蓝色，形成了既温暖又美妙的氛围。

色彩点评

- 以香蕉黄色为背景，香蕉黄色相对来说是一种比较稳定的黄，加以小面积的白色和黑色，给人稳定、温暖的感觉。
- 红色和蓝色作点缀，使得整体画面极其丰富。

CMYK: 16,27,84,0　CMYK: 23,82,75,0
CMYK: 85,66,53,12　CMYK: 91,87,87,78

推荐色彩搭配

C: 6	C: 10	C: 31	C: 5
M: 23	M: 0	M: 48	M: 42
Y: 89	Y: 83	Y: 100	Y: 92
K: 0	K: 0	K: 0	K: 0

C: 23	C: 5	C: 7	C: 31
M: 22	M: 42	M: 0	M: 48
Y: 70	Y: 92	Y: 53	Y: 100
K: 0	K: 0	K: 0	K: 0

C: 38	C: 53	C: 5	C: 83
M: 52	M: 100	M: 42	M: 100
Y: 98	Y: 70	Y: 92	Y: 56
K: 0	K: 22	K: 0	K: 19

这是一款耳机的创意宣传海报设计。把耳机装扮成人头像的设计，使海报简洁大方、清楚明了。

本作品的视觉重心是耳机，将耳机拟人化，增强了整体画面的趣味性。耳机下方的文字和画面上方的标识，即可了解产品。

色彩点评

- 以芥末黄作为背景色，是一种恬淡、时尚、优雅的色调。
- 搭配黑色的耳机，既突出了耳机，又使得画面丰富、和谐。

CMYK: 23,24,64,0　　CMYK: 90,88,81,73
CMYK: 22,15,31,0

推荐色彩搭配

C: 40	C: 34	C: 63	C: 93
M: 43	M: 49	M: 59	M: 88
Y: 69	Y: 28	Y: 74	Y: 89
K: 0	K: 0	K: 13	K: 80

C: 35	C: 53	C: 37	C: 93
M: 50	M: 80	M: 32	M: 88
Y: 97	Y: 57	Y: 38	Y: 89
K: 0	K: 7	K: 0	K: 80

C: 25	C: 35	C: 16	C: 57
M: 30	M: 24	M: 31	M: 100
Y: 52	Y: 85	Y: 70	Y: 100
K: 0	K: 0	K: 0	K: 50

3.4 绿色

3.4.1 认识绿色

绿色：绿色既不属于暖色系，也不属于冷色系，它在所有色彩中居中；它象征着希望、生命，绿色是稳定的，它可以让人放松心情，缓解视觉疲劳。

黄绿
RGB=216,230,0
CMYK=25,0,90,0

苹果绿
RGB=158,189,25
CMYK=47,14,98,0

墨绿
RGB=0,64,0
CMYK=90,61,100,44

叶绿
RGB=135,162,86
CMYK=55,28,78,0

草绿
RGB=170,196,104
CMYK=42,13,70,0

苔藓绿
RGB=136,134,55
CMYK=46,45,93,1

芥末绿
RGB=183,186,107
CMYK=36,22,66,0

橄榄绿
RGB=98,90,5
CMYK=66,60,100,22

枯叶绿
RGB=174,186,127
CMYK=39,21,57,0

碧绿
RGB=21,174,105
CMYK=75,8,75,0

绿松石绿
RGB=66,171,145
CMYK=71,15,52,0

青瓷绿
RGB=123,185,155
CMYK=56,13,47,0

孔雀石绿
RGB=0,142,87
CMYK=82,29,82,0

铬绿
RGB=0,101,80
CMYK=89,51,77,13

孔雀绿
RGB=0,128,119
CMYK=85,40,58,1

钴绿
RGB=106,189,120
CMYK=62,6,66,0

3.4.2　绿色搭配

色彩调性： 春天、希望、生机、环保、自然、新鲜。

常用主题色：

CMYK:25,0,90,0　CMYK:47,14,98,0　CMYK:67,0,99,0　CMYK:75,8,75,0　CMYK:55,28,78,0　CMYK:90,61,100,44

常用色彩搭配

CMYK: 25,0,90,0
CMYK: 77,16,94,0

黄绿色搭配碧绿色，清脆的翠绿色调搭配，给人传递出希望、生机勃勃的感觉。

CMYK: 47,14,98,0
CMYK: 19,3,70,0

苹果绿色搭配芥末黄色，整体搭配呈现给人一种清脆、鲜甜的视觉效果。

CMYK: 75,8,75,0
CMYK: 13,35,66,0

碧绿色搭配浅蜂蜜色，整体搭配呈现给人一种轻盈、活泼的视觉效果。

CMYK: 55,28,78,0
CMYK: 65,31,42,0

叶绿色搭配青灰色，纯度稍低的配色方式，给人稳重但不沉闷的感觉。

配色速查

春天

CMYK: 25,0,90,0
CMYK: 66,0,99,0
CMYK: 75,8,75,0
CMYK: 87,46,100,8

生机

CMYK: 75,8,75,0
CMYK: 66,0,99,0
CMYK: 25,0,90,0
CMYK: 18,0,39,0

环保

CMYK: 55,0,60,0
CMYK: 10,0,39,0
CMYK: 0,0,0,0
CMYK: 58,5,100,0

新鲜

CMYK: 4,32,65,0
CMYK: 18,84,24,0
CMYK: 26,93,89,0
CMYK: 48,100,85,20

这是关于保护树木的公益海报，背景渐变的绿色让人感受青翠欲滴、生机盎然的景色。

小树居于版面的中心位置，直接抓住了人的眼球，让人想继续阅读下去。

CMYK: 77,21,94,0 CMYK: 54,12,90,0
CMYK: 0,0,0,0 CMYK: 24,98,69,0

色彩点评

- 画面以黄绿色为主色，给人传达出希望、生机勃勃的感觉。
- 搭配白色和红色作点缀，整体画面协调又洁净。

推荐色彩搭配

C: 71	C: 13	C: 76	C: 2	C: 59	C: 80	C: 73	C: 48	C: 74	C: 61	C: 73	C: 44
M: 1	M: 4	M: 37	M: 80	M: 10	M: 23	M: 39	M: 16	M: 25	M: 0	M: 5	M: 18
Y: 98	Y: 66	Y: 93	Y: 58	Y: 95	Y: 84	Y: 82	Y: 73	Y: 27	Y: 54	Y: 100	Y: 96
K: 0	K: 0	K: 1	K: 0	K: 0	K: 0	K: 0	K: 1	K: 0	K: 0	K: 0	K: 0

这是一款餐厅宣传海报设计。画面中的食物有着烹饪翻炒时的律动，使画面更加生动，同时也表现出了食物的新鲜。

充满动感的画面，加上颜色鲜艳的配色，与海报宣传食物的内容相呼应，使画面看起来更加丰富。

色彩点评

- 海报的背景选择了嫩绿色，让人感觉到食物既新鲜又健康。
- 加入红色和橙黄色作点缀，使人垂涎欲滴。
- 白色的文字为画面增添洁净感。

CMYK: 70,39,100,1 CMYK: 18,84,92,0
CMYK: 0,0,0,0 CMYK: 14,45,91,0

推荐色彩搭配

C: 79	C: 35	C: 0	C: 8	C: 56	C: 79	C: 0	C: 33	C: 32	C: 71	C: 9	C: 16
M: 45	M: 17	M: 0	M: 42	M: 21	M: 56	M: 73	M: 100	M: 5	M: 40	M: 44	M: 97
Y: 100	Y: 93	Y: 0	Y: 92	Y: 100	Y: 100	Y: 62	Y: 67	Y: 83	Y: 100	Y: 93	Y: 100
K: 11	K: 0	K: 0	K: 0	K: 0	K: 25	K: 0	K: 1	K: 1	K: 0	K: 0	K: 0

3.5.1 认识青色

青色： 青色是绿色和蓝色之间的过渡颜色，象征着永恒，是天空的代表色，同时也能与海洋联系起来，如果一种颜色让你分不清是蓝还是绿，那或许就是青色了。

青
RGB=0,255,255
CMYK=55,0,18,0

群青
RGB=0,61,153
CMYK=99,84,10,0

瓷青
RGB=175,224,224
CMYK=37,1,17,0

水青色
RGB=88,195,224
CMYK=62,7,15,0

铁青
RGB=82,64,105
CMYK=89,83,44,8

石青色
RGB=0,121,186
CMYK=84,48,11,0

淡青色
RGB=225,255,255
CMYK=14,0,5,0

藏青
RGB=0,25,84
CMYK=100,100,59,22

深青
RGB=0,78,120
CMYK=96,74,40,3

青绿色
RGB=0,255,192
CMYK=58,0,44,0

白青色
RGB=228,244,245
CMYK=14,1,6,0

清漾青
RGB=55,105,86
CMYK=81,52,72,10

天青色
RGB=135,196,237
CMYK=50,13,3,0

青蓝色
RGB=40,131,176
CMYK=80,42,22,0

青灰色
RGB=116,149,166
CMYK=61,36,30,0

浅葱色
RGB=210,239,232
CMYK=22,0,13,0

3.5.2 青色搭配

色彩调性: 清爽、淡雅、纯净、冷淡、透明、沉静。

常用主题色:

CMYK:55,0,18,0　　CMYK:50,13,3,0　　CMYK:84,48,11,0　　CMYK:14,0,5,0　　CMYK:62,7,15,0　　CMYK:99,84,10,0

常用色彩搭配

CMYK: 55,0,18,0
CMYK: 89,51,77,13

青色搭配铬绿色,是类似色对比的配色方式,给人以凉爽、冷静的感受。

CMYK: 50,13,3,0
CMYK: 12,10,0,0

天青色搭配淡紫色,是纯度稍低的配色方式,更加表现出开阔、清澈的视觉感受。

CMYK: 84,42,22,0
CMYK: 81,52,72,10

石青色搭配清漾青色,给人的感觉是沉着、冷静,同时也给人一种孤寂的感觉。

CMYK: 99,84,10,0
CMYK: 84,46,25,0

群青色搭配孔雀蓝色,是青色调的配色,带给人一种压抑、忧郁的感觉,直击人心。

配色速查

清爽

CMYK: 55,0,18,0
CMYK: 15,0,15,0
CMYK: 0,0,0,0
CMYK: 63,0,5,0

淡雅

CMYK: 45,0,9,0
CMYK: 3,15,0,0
CMYK: 15,0,15,0
CMYK: 50,26,27,0

纯净

CMYK: 23,43,68,0
CMYK: 62,70,84,30
CMYK: 29,90,66,0
CMYK: 77,100,56,28

沉静

CMYK: 99,84,10,0
CMYK: 84,79,53,19
CMYK: 50,26,27,0
CMYK: 71,63,77,27

该案例中的版式采用倾斜型的布局方式，版面主体形象做倾斜编排，造成画面强烈的动感。

整体画面采用青色调的配色方式，色彩饱和度较高，给人以深邃、空灵的感觉。

色彩点评

■ 浅蓝色的背景柔和而淡雅，起到了很好的调和作用，且与群青色剪影融合，营造出高贵性感的氛围。

■ 白色的文字和红色的图案醒目而突出，达到使画面平衡、稳定的效果。

CMYK: 51,40,8,0 CMYK: 99,92,25,0
CMYK: 0,0,0,0 CMYK: 40,96,100,5

推荐色彩搭配

C: 66	C: 96	C: 9	C: 96	C: 75	C: 63	C: 90	C: 94	C: 100	C: 58	C: 23	C: 76
M: 4	M: 78	M: 44	M: 89	M: 44	M: 31	M: 72	M: 91	M: 92	M: 28	M: 35	M: 41
Y: 20	Y: 29	Y: 93	Y: 31	Y: 0	Y: 7	Y: 0	Y: 62	Y: 48	Y: 7	Y: 82	Y: 20
K: 0	K: 1	K: 0	K: 1	K: 0	K: 0	K: 0	K: 45	K: 12	K: 0	K: 0	K: 0

这是一款吸尘器的创意海报设计。用奶牛被吸进去的画面来突出吸尘器的功效，画面生动形象。光效与奶牛姿态的配合，使画面产生一种非常明确的运动方向感。

色彩点评

■ 浓度和纯度都较低的青蓝色营造出夜晚的感觉，再配上白色的点缀，使整个画面给人一种安静、祥和的感觉。

■ 用飞船映射出的白色的光来为画面增添空间感。

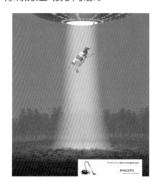

海报没有直接介绍吸尘器的功效，而是通过侧面烘托的方式来凸显，画面故事性强，足以吸引消费者眼球。

CMYK: 84,49,38,0 CMYK: 89,61,51,7
CMYK: 5,4,4,0 CMYK: 46,13,17,0

推荐色彩搭配

C: 80	C: 100	C: 50	C: 81	C: 84	C: 58	C: 100	C: 61	C: 89	C: 99	C: 80	C: 96
M: 42	M: 100	M: 13	M: 52	M: 48	M: 0	M: 100	M: 36	M: 83	M: 84	M: 42	M: 74
Y: 22	Y: 59	Y: 3	Y: 72	Y: 11	Y: 44	Y: 59	Y: 30	Y: 44	Y: 10	Y: 22	Y: 40
K: 0	K: 22	K: 0	K: 10	K: 0	K: 0	K: 22	K: 0	K: 8	K: 0	K: 0	K: 3

3.6.1　认识蓝色

蓝色： 蓝色是一种十分常见的颜色，代表着广阔的天空与一望无际的海洋，在炎热的夏天给人带来清凉的感受，也是一种十分理性的色彩。

蓝色
RGB=0,0,255
CMYK=92,75,0,0

天蓝色
RGB=0,127,255
CMYK=80,50,0,0

蔚蓝色
RGB=4,70,166
CMYK=96,78,1,0

普鲁士蓝
RGB=0,49,83
CMYK=100,88,54,23

矢车菊蓝
RGB=100,149,237
CMYK=64,38,0,0

深蓝
RGB=1,1,114
CMYK=100,100,54,6

道奇蓝
RGB=30,144,255
CMYK=75,40,0,0

宝石蓝
RGB=31,57,153
CMYK=96,87,6,0

午夜蓝
RGB=0,51,102
CMYK=100,91,47,9

皇室蓝
RGB=65,105,225
CMYK=79,60,0,0

浓蓝色
RGB=0,90,120
CMYK=92,65,44,4

蓝黑色
RGB=0,14,42
CMYK=100,99,66,57

爱丽丝蓝
RGB=240,248,255
CMYK=8,2,0,0

水晶蓝
RGB=185,220,237
CMYK=32,6,7,0

孔雀蓝
RGB=0,123,167
CMYK=84,46,25,0

水墨蓝
RGB=73,90,128
CMYK=80,68,37,1

3.6.2 蓝色搭配

色彩调性： 理性、清透、沉着、冷静、细腻、科技、压抑。

常用主题色：

CMYK:92,75,0,0　　CMYK:96,78,1,0　　CMYK:64,38,0,0　　CMYK:100,100,54,6　CMYK:80,68,37,1　CMYK:100,88,54,23

常用色彩搭配

CMYK: 92,75,0,0
CMYK: 69,72,0,0

蓝色搭配紫色，是冷色调的配色方式，给人一种华丽、贵重和神秘的视觉感。

CMYK: 64,38,0,0
CMYK: 15,12,85,0

矢车菊蓝色搭配鲜黄色，对比色的配色方式，给人一种强烈、明快、醒目的感觉。

CMYK: 100,100,54,6
CMYK: 80,68,37,1

深蓝色搭配水墨蓝色，是蓝色调的配色方式，看起来很和谐的同时，又带给人沉思。

CMYK: 100,88,54,23
CMYK: 35,11,6,0

普鲁士蓝色搭配水晶蓝色，蓝色调的搭配会令人联想到湛蓝的天空和蔚蓝的大海。

配色速查

理性

CMYK: 99,84,10,0
CMYK: 50,26,27,0
CMYK: 80,68,37,1
CMYK: 100,88,54,23

清透

CMYK: 52,29,1,0
CMYK: 52,0,7,0
CMYK: 0,0,0,0
CMYK: 33,2,8,0

科技

CMYK: 99,87,12,0
CMYK: 70,45,0,0
CMYK: 0,0,0,0
CMYK: 100,98,60,38

压抑

CMYK: 99,87,12,0
CMYK: 57,42,22,0
CMYK: 100,98,60,38
CMYK: 82,80,38,3

这是美国停格惊悚奇幻动画电影的宣传海报设计。画中描述的是一个小女孩在洞中爬行的场景，利用许多线条形成凹凸不平的路，增强了画面的空间感。

充满神秘的多层次画面，给人更多想象空间。加以黄色和白色的文字，为画面增加些许的光明感，具有稳定画面的效果。

色彩点评

■ 采用不同明度的蓝色作整体配色，给人一种舒适、开阔的梦幻色彩。

■ 运用类似色营造出了一种恐怖、神秘的氛围。

CMYK: 86,59,8,0　　CMYK: 99,100,52,27
CMYK: 56,60,6,0　　CMYK: 14,7,62,0

推荐色彩搭配

C: 92	C: 69	C: 64	C: 96
M: 75	M: 72	M: 38	M: 74
Y: 0	Y: 0	Y: 0	Y: 40
K: 0	K: 0	K: 0	K: 3

C: 100	C: 75	C: 80	C: 100
M: 100	M: 82	M: 68	M: 88
Y: 54	Y: 7	Y: 37	Y: 54
K: 6	K: 0	K: 1	K: 23

C: 96	C: 59	C: 100	C: 25
M: 78	M: 62	M: 88	M: 18
Y: 1	Y: 10	Y: 54	Y: 60
K: 0	K: 0	K: 23	K: 0

这是一款有关调料的海报设计。小玻璃瓶整齐地排列，属于平面构成中的重复构成，把视觉形象秩序化、整齐化，呈现出和谐、统一的视觉效果。

色彩点评

■ 画面采用晴朗天空的蔚蓝色作为主色调，给人宽阔、自然、博大的感觉。

■ 不同明度的蔚蓝色作搭配，色彩厚重，稳定，而且不乏神秘感。

每个瓶子中的适当留白加以大量的白色文字，使画面富有透气感。

CMYK: 100,89,21,0　CMYK: 1,1,4,0
CMYK: 98,95,54,29

推荐色彩搭配

C: 100	C: 52	C: 100	C: 80
M: 100	M: 29	M: 88	M: 68
Y: 54	Y: 1	Y: 54	Y: 37
K: 6	K: 0	K: 23	K: 1

C: 99	C: 50	C: 88	C: 100
M: 84	M: 26	M: 77	M: 100
Y: 10	Y: 27	Y: 0	Y: 54
K: 0	K: 0	K: 0	K: 6

C: 100	C: 91	C: 48	C: 87
M: 95	M: 91	M: 42	M: 76
Y: 53	Y: 14	Y: 14	Y: 0
K: 17	K: 0	K: 0	K: 0

3.7.1 认识紫色

紫色：紫色是由温暖的红色和冷静的蓝色化合而成，是极佳的刺激色。 在中国传统观念中，紫色是尊贵的颜色，而在现代，紫色则是代表女性的颜色。

紫
RGB=102,0,255
CMYK=81,79,0,0

木槿紫
RGB=124,80,157
CMYK=63,77,8,0

矿紫
RGB=172,135,164
CMYK=40,52,22,0

浅灰紫
RGB=157,137,157
CMYK=46,49,28,0

淡紫色
RGB=227,209,254
CMYK=15,22,0,0

藕荷色
RGB=216,191,206
CMYK=18,29,13,0

三色堇紫
RGB=139,0,98
CMYK=59,100,42,2

江户紫
RGB=111,89,156
CMYK=68,71,14,0

靛青色
RGB=75,0,130
CMYK=88,100,31,0

丁香紫
RGB=187,161,203
CMYK=32,41,4,0

锦葵紫
RGB=211,105,164
CMYK=22,71,8,0

蝴蝶花紫
RGB=166,1,116
CMYK=46,100,26,0

紫藤
RGB=141,74,187
CMYK=61,78,0,0

水晶紫
RGB=126,73,133
CMYK=62,81,25,0

淡紫丁香
RGB=237,224,230
CMYK=8,15,6,0

蔷薇紫
RGB=214,153,186
CMYK=20,49,10,0

3.7.2 紫色搭配

色彩调性： 神秘、冷艳、高贵、奢华、魅力、自傲。

常用主题色：

CMYK:81,79,0,0　　CMYK:61,78,0,0　　CMYK:46,100,26,0　　CMYK:62,81,25,0　　CMYK:15,22,0,0　　CMYK:88,100,31,0

常用色彩搭配

CMYK: 81,79,0,0
CMYK: 34,27,24,0

紫色搭配灰色，是高级的配色方式，给人一种喧闹的感觉，同时极具动感的视觉效果。

CMYK: 61,78,0,0
CMYK: 10,11,19,0

紫藤色搭配浅米色，整体搭配充分散发着优雅、迷人的视觉效果。

CMYK: 46,100,26,0
CMYK: 7,45,27,0

蝴蝶花紫色搭配火鹤红色，是纯度较低的配色方式，给人温和、平稳的感觉。

CMYK: 88,100,31,0
CMYK: 15,22,0,0

靛青色搭配淡紫色，神秘莫测的配色，营造出一种幽深、神秘的视觉感受。

配色速查

神秘	冷艳	高贵	魅力

CMYK: 56,62,30,0
CMYK: 57,100,66,28
CMYK: 81,73,12,0
CMYK: 88,100,31,0

CMYK: 54,85,0,0
CMYK: 62,81,25,0
CMYK: 15,22,0,0
CMYK: 92,100,50,0

CMYK: 66,79,0,0
CMYK: 28,88,0,0
CMYK: 67,100,44,6
CMYK: 77,100,39,4

CMYK: 31,100,33,0
CMYK: 13,38,1,0
CMYK: 51,66,0,0
CMYK: 73,100,47,9

这是一款牛奶巧克力的海报设计。海报中的文字好像是由牛奶浇灌出来的，暗示着巧克力中含奶量高。

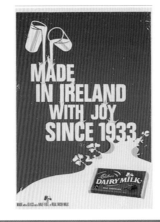

采用紫色调做牛奶巧克力的宣传海报设计，既浪漫又华丽，是深受人们喜爱的色彩搭配，极具宣传效果。

色彩点评

■ 整体画面采用浪漫的紫藤色作为背景色，符合巧克力的特点。

■ 这类的紫色纯度较高，给人以优雅的视觉感。

CMYK: 76,88,9,0　　CMYK: 11,11,20,0
CMYK: 22,39,71,0

推荐色彩搭配

C: 61	C: 62	C: 20	C: 58
M: 78	M: 81	M: 49	M: 100
Y: 0	Y: 25	Y: 10	Y: 42
K: 0	K: 0	K: 0	K: 2

C: 88	C: 32	C: 40	C: 63
M: 100	M: 41	M: 52	M: 77
Y: 31	Y: 4	Y: 22	Y: 8
K: 0	K: 0	K: 0	K: 0

C: 25	C: 20	C: 46	C: 83
M: 76	M: 63	M: 79	M: 78
Y: 26	Y: 16	Y: 16	Y: 77
K: 0	K: 0	K: 0	K: 60

这是一款音乐的宣传海报设计。将人做成了琴，并且还在弹奏，设计十分巧妙。整体画面创意十足。

整体画面以互补色作为配色方式，让人们可以直观看到海报画面，打破了常规的音乐海报的沉闷，使画面更加丰富。

色彩点评

■ 画面采用木槿色作为主色调，搭配铬黄色和深橙色作为点缀色，是明度较低的配色方式，给人一种优雅的感觉，同时又透出华丽的视觉效果。

■ 互补色搭配，增强了视觉冲击力。

CMYK: 65,77,17,0　　CMYK: 16,23,88,0
CMYK: 19,49,93,0　　CMYK: 93,95,55,33

推荐色彩搭配

C: 62	C: 63	C: 14	C: 52
M: 81	M: 77	M: 37	M: 100
Y: 25	Y: 8	Y: 74	Y: 42
K: 0	K: 0	K: 0	K: 2

C: 61	C: 81	C: 58	C: 40
M: 78	M: 79	M: 14	M: 52
Y: 0	Y: 0	Y: 84	Y: 22
K: 0	K: 0	K: 0	K: 0

C: 68	C: 46	C: 20	C: 61
M: 71	M: 49	M: 49	M: 78
Y: 14	Y: 28	Y: 10	Y: 0
K: 0	K: 0	K: 0	K: 0

3.8.1 认识黑白灰

黑色： 黑色象征神秘、黑暗，暗藏力量。它将光线全部吸收，没有任何反射。黑色是一种具有多种不同文化意义的颜色。可以表达对死亡的恐惧和悲哀，黑色似乎是整个色彩世界的主宰。

白色： 白色象征着无比的高洁、明亮，在森罗万象中有其高远的意境。白色，还有凸显的效果，尤其在深浓的色彩间，一道白色，几滴白点，就能形成极大的鲜明对比。

灰色： 比白色深一些，比黑色浅一些，夹在黑白两色之间，有些暗抑的美，幽幽的，淡淡的，似混沌，天地初开最中间的灰，单纯，寂寞，空灵，捉摸不定。

白
RGB=255,255,255
CMYK=0,0,0,0

月光白
RGB=253,253,239
CMYK=2,1,9,0

雪白
RGB=233,241,246
CMYK=11,4,3,0

象牙白
RGB=255,251,240
CMYK=1,3,8,0

10%亮灰
RGB=230,230,230
CMYK=12,9,9,0

50%灰
RGB=102,102,102
CMYK=67,59,56,6

80%炭灰
RGB=51,51,51
CMYK=79,74,71,45

黑
RGB=0,0,0
CMYK=93,88,89,88

3.8.2 黑白灰搭配

色彩调性： 高雅、悲伤、正义、纯洁、迷茫、实在、坚毅。

常用主题色：

CMYK:93,88,89,88 CMYK:0,0,0,0 CMYK:11,4,3,0 CMYK:12,9,9,0 CMYK:1,3,8,0 CMYK:67,59,56,6

常用色彩搭配

CMYK: 93,88,89,88
CMYK: 24,98,29,0

黑色搭配洋红色，暗色调与亮色调相搭配，使得画面更加耀眼、冷艳和神秘。

CMYK: 0,0,0,0
CMYK: 9,75,98,0

白色搭配橘色，整体搭配能够很好地突出主题，同时又给人以透气感。

CMYK: 11,4,3,0
CMYK: 57,30,9,0

雪白色搭配青蓝色，整体搭配给人典雅、高贵的感觉，同时还有梦幻一般的感觉。

CMYK: 67,59,56,6
CMYK: 82,72,59,25

50%灰色搭配深蓝灰色，灰色调的搭配，充分地营造出了一种时尚、高雅的氛围。

配色速查

| 高雅 | 悲伤 | 纯洁 | 坚毅 |

CMYK: 0,0,0,0
CMYK: 12,9,9,0
CMYK: 41,42,54,0
CMYK: 93,88,89,88

CMYK: 17,14,13,0
CMYK: 37,29,28,0
CMYK: 76,70,69,35
CMYK: 67,59,56,6

CMYK: 16,0,5,0
CMYK: 11,4,3,0
CMYK: 29,0,33,0
CMYK: 0,0,0,0

CMYK: 86,55,61,10
CMYK: 79,51,13,0
CMYK: 83,69,24,0
CMYK: 93,88,89,80

这是一款珠宝的创意海报设计。将珠宝展现在受众面前，让消费者可以欣赏到产品的细节，同时也可以用美丽的珠宝来吸引消费者的注意力。

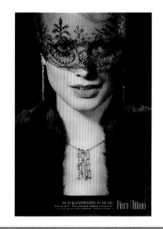

高雅的黑色调，加以人物的口红色作为点缀色，使得画面神秘中又带有些许的新鲜感。

色彩点评

■ 以黑色为主色调，大面积应用黑色，给人一种神秘、复古的视觉感受。

■ 口红的颜色为画面增添了活泼的氛围，打破了黑色的宁静。

CMYK: 91,86,87,77　CMYK: 20,24,27,0
CMYK: 0,0,0,0　　　CMYK: 31,64,74,0

推荐色彩搭配

C: 93	C: 46	C: 0	C: 34
M: 92	M: 49	M: 0	M: 83
Y: 80	Y: 28	Y: 0	Y: 44
K: 74	K: 0	K: 0	K: 0

C: 93	C: 50	C: 26	C: 33
M: 92	M: 33	M: 20	M: 51
Y: 80	Y: 48	Y: 19	Y: 96
K: 74	K: 0	K: 0	K: 0

C: 93	C: 54	C: 46	C: 66
M: 92	M: 43	M: 80	M: 68
Y: 80	Y: 72	Y: 67	Y: 93
K: 74	K: 0	K: 5	K: 37

这是一组奥利奥饼干的创意海报设计。通过对产品的变形来增添画面整体的趣味性，符合受众的审美观点，以此来促进消费者的购买欲。

极具创意的饼干造型放置在画面中不同位置。带给人一种空间层次感，且极具宣传效果。

色彩点评

■ 画面运用大面积的白色作为背景色，干净、简洁。

■ 采用产品上的黑色与白色相互搭配，使画面和谐统一。同时，可以突出蓝色的产品标识。

CMYK: 82,80,80,66　CMYK: 0,0,0,0
CMYK: 70,67,66,22　CMYK: 73,27,30,0

推荐色彩搭配

C: 93	C: 39	C: 61	C: 66
M: 92	M: 31	M: 64	M: 68
Y: 80	Y: 39	Y: 57	Y: 93
K: 74	K: 0	K: 7	K: 37

C: 93	C: 28	C: 51	C: 99
M: 92	M: 22	M: 87	M: 87
Y: 80	Y: 21	Y: 78	Y: 62
K: 74	K: 0	K: 21	K: 42

C: 93	C: 28	C: 71	C: 85
M: 92	M: 22	M: 41	M: 100
Y: 80	Y: 21	Y: 99	Y: 62
K: 74	K: 0	K: 2	K: 39

4

第4章
海报招贴设计中
的色彩对比

两种或两种以上的颜色放在一起，由于相互之间的影响，产生的差别现象称为色彩的对比。而色彩的对比分为同类色对比、邻近色对比、类似色对比、对比色对比和互补色对比。要注意根据两种颜色在色相环内相隔的角度来定义是哪种对比类型，定义是比较模糊的，比如，15°的为同类色对比、30°为邻近色对比，那么20°时就很难定义，所以概念不应死记硬背，要多理解。其实20°的色相对比与30°或15°的区别都不算大，色彩感受非常接近。

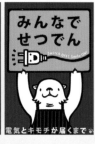

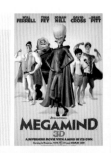

➢ 同类色对比

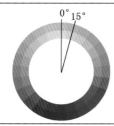

- 同类色对比是指在24色色相环中，在色相环内相隔15°左右的两种颜色。
- 同类色对比较弱，给人的感觉是单纯、柔和的，无论总的色相倾向是否鲜明，其整体的色彩基调容易统一协调。

➢ 邻近色对比

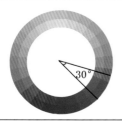

- 邻近色是在色相环内相隔30°左右的两种颜色。两种颜色组合搭配在一起，会使整个画面达到协调统一的效果。
- 红、橙、黄以及蓝、绿、紫都分别属于邻近色的范围内。

➢ 类似色对比

- 在色相环中相隔60°左右的颜色为类似色对比。
- 红和橙、黄和绿等均为类似色。
- 由于类似色的色相对比不强，给人一种舒适、温馨、和谐，而不单调的感觉。

➢ 对比色对比

- 当两种或两种以上色相之间的色彩处于色相环相隔120°，甚至小于150°的范围时，属于对比色关系。
- 橙与紫、黄与蓝等色组，对比色给人一种强烈、明快、醒目，具有冲击力的感觉，容易引起视觉疲劳和精神亢奋。

➢ 互补色对比

- 在色相环中相差180°左右为互补色。这样的色彩搭配可以产生最强烈的刺激作用，对人的视觉具有最强的吸引力。
- 其效果最强烈，刺激属于最强对比，如红与绿、黄与紫、蓝与橙。

色彩调性： 清丽、时尚、协调、积极、舒适。

常用主题色：

CMYK:6,20,88,0　　CMYK:100,99,55,21　　CMYK:46,100,27,0　　CMYK:53,7,98,0　　CMYK:18,80,37,0　　CMYK:4,38,81,0

常用色彩搭配

CMYK: 6,20,88,0
CMYK: 27,38,75,0

CMYK: 100,99,55,21
CMYK: 84,66,14,0

CMYK: 46,100,27,0
CMYK: 69,100,14,0

CMYK: 53,7,98,0
CMYK: 38,6,96,0

金色搭配浅卡其黄色，黄色调进行搭配，容易让人联想到收获、财富，所以给人以积极向上的感觉。

深蓝色搭配青蓝色，蓝色调进行搭配，给人一种柔和、深邃而纯粹的视觉感。

三色堇紫色搭配水晶紫色，这种纯度较高的搭配，会带给人一种华丽、神秘、高贵的视觉印象。

苹果绿色搭配黄绿色，使整体画面洋溢着春天的气息，是生机、自然和朝气的象征。

配色速查

清丽	时尚	协调	积极
CMYK: 14,73,0,0 CMYK: 4,67,39,0 CMYK: 2,51,48,0	CMYK: 22,47,0,0 CMYK: 31,42,0,0 CMYK: 39,42,0,0	CMYK: 57,49,8,0 CMYK: 62,24,9,0 CMYK: 62,7,54,0	CMYK: 4,77,87,0 CMYK: 2,53,87,0 CMYK: 4,40,78,0

这是一款文字海报的版式设计。采用文字与图形相结合的方式来表现整体画面，极具简洁感。

新颖的版面设计加上同类色的配色方式，给人一种天然、健康的视觉感，同时也让人感受到海报的质感。

色彩点评

■ 采用浅碧绿色和浅草绿色进行色彩搭配，给人一种清新、富有生机的感觉。

■ 同类色的色彩搭配方式，使得整体画面具有协调统一的美感。

CMYK: 67,6,62,0 　　CMYK: 3,0,2,0
CMYK: 46,9,73,0 　　CMYK: 93,88,89,80

推荐色彩搭配

C: 15	C: 4	C: 3		C: 76	C: 74	C: 44		C: 7	C: 4	C: 2
M: 73	M: 67	M: 50		M: 37	M: 13	M: 5		M: 5	M: 32	M: 44
Y: 0	Y: 39	Y: 48		Y: 8	Y: 72	Y: 73		Y: 75	Y: 66	Y: 72
K: 0	K: 0	K: 0		K: 0	K: 0	K: 0		K: 0	K: 0	K: 0

这是一款化妆品主题的海报设计。整体画面效果柔和、淡雅，给人一种亲肤、无刺激的感觉。

画面虽无摄影图片或过多颜色修饰，但美工者巧妙地利用波浪形、圆形斑点及长条形状有效地缓解了画面呆板、枯燥的即视感。

色彩点评

■ 选取了同类色的配色方式，使画面和谐统一，以较浅的棕驼色为主色，浅米色作辅助色，洁净而清澈，别有一番格调。

■ 具有创意的画面没有过多的修饰，更加突出海报的造型。

CMYK: 18,24,32,0 　　CMYK: 11,11,17,0
CMYK: 26,30,42,0 　　CMYK: 93,88,89,80

推荐色彩搭配

C: 5	C: 3	C: 3		C: 24	C: 22	C: 10		C: 1	C: 2	C: 3
M: 1	M: 16	M: 28		M: 33	M: 46	M: 51		M: 39	M: 29	M: 24
Y: 43	Y: 35	Y: 44		Y: 2	Y: 0	Y: 0		Y: 34	Y: 46	Y: 48
K: 0	K: 0	K: 0		K: 0	K: 0	K: 0		K: 0	K: 0	K: 0

这是一款饮品的创意海报设计计。画面中运用了夸张手法将饮品与人物相结合，给人一种充满动感、科技感的视觉效果。

画面中人物的造型使得画面更具动感。人物与水雾特效相结合，更能吸引人们的眼球。

色彩点评

■ 使用深孔雀石绿色搭配碧绿色和草绿色，从而打造出清透、凉爽的氛围。

■ 加以白色作点缀，使得画面展现出强烈的活力，同时具有稳定性。

CMYK: 87,44,89,6　CMYK: 68,0,71,0
CMYK: 0,0,0,0　　CMYK: 44,3,73,0

推荐色彩搭配

C: 87	C: 64	C: 31	C: 7	C: 3	C: 31	C: 52	C: 9	C: 6
M: 43	M: 23	M: 23	M: 84	M: 65	M: 23	M: 4	M: 3	M: 39
Y: 100	Y: 98	Y: 94	Y: 59	Y: 66	Y: 94	Y: 89	Y: 80	Y: 78
K: 5	K: 0	K: 0	K: 0	K: 0	K: 0	K: 0	K: 0	K: 0

这是一幅创意字体海报设计作品。宇航员手拿气球的造型在背景色的衬托下更显浪漫气息，整体造型现代感十足。

整体画面打破常规，采用紫色调的色彩进行搭配，加上充满现代感的造型，可以充分吸引人们的注意力，让人印象深刻。

色彩点评

■ 画面中采用蝴蝶花紫色、深水晶紫色以及锦葵紫色进行搭配，使整个画面充满神秘感。

■ 加以白色和黑色作点缀，给人以稳定、舒适的视觉效果。

CMYK: 48,100,27,0　CMYK: 82,99,55,34
CMYK: 0,0,0,0　　　CMYK: 24,70,8,0

推荐色彩搭配

C: 47	C: 34	C: 15	C: 78	C: 93	C: 86	C: 46	C: 62	C: 51
M: 63	M: 65	M: 73	M: 100	M: 92	M: 53	M: 85	M: 100	M: 100
Y: 0	Y: 0	Y: 0	Y: 13	Y: 6	Y: 7	Y: 1	Y: 60	Y: 100
K: 0	K: 0	K: 0	K: 0	K: 0	K: 0	K: 0	K: 28	K: 34

4.2　邻近色搭配

色彩调性：鲜亮、时尚、淡雅、迷人、活泼。

常用主题色：

CMYK:24,98,29,0　　CMYK:6,56,80,0　　CMYK:7,2,68,0　　CMYK:75,8,75,0　　CMYK:64,38,0,0　　CMYK:80,42,22,0

常用色彩搭配

CMYK: 24,98,29,0　　CMYK: 6,56,80,0　　CMYK: 7,2,68,0　　CMYK: 64,38,0,0
CMYK: 5,84,60,0　　CMYK: 8,2,75,0　　CMYK: 74,13,72,0　　CMYK: 64,84,0,0

宝石红色搭配红橙色，二者均为较鲜亮的色彩，明度和纯度都比较高，给人一种华丽、雍容的感觉。

橘红色色彩明度较高，搭配同样亮眼的鲜黄色，整体画面会给人一种活力、时尚的视觉效果。

月光黄色搭配碧绿色，同样清新的色彩进行搭配，整体画面给人以淡雅、活泼的视觉印象。

矢车菊蓝色搭配深紫藤色，纯度较高的色彩之间进行搭配，给人优雅、迷人的视觉印象。

配色速查

鲜亮	时尚	淡雅	活泼

CMYK: 74,13,72,0　　CMYK: 38,32,5,0　　CMYK: 3,16,36,0　　CMYK: 7,4,74,0
CMYK: 7,5,74,0　　　CMYK: 46,3,37,0　　CMYK: 3,34,28,0　　CMYK: 2,44,72,0
CMYK: 1,53,82,0　　　CMYK: 6,0,44,0　　　CMYK: 9,51,0,0　　　CMYK: 2,77,49,0

这是一款文字创意海报设计。整体画面运用文字与图片相结合的方式来表现整体画面，和谐而统一。

画面以红色为主色，该颜色视觉效果强烈，使用在文字上，更易引人注目，使画面更具动感。

色彩点评

- 画面采用火鹤红色搭配红色，凸显俏皮可爱，具有十足的生命力。
- 加以邻近色的蜂蜜色以及白色进行点缀，充分地提升了画面层次感。

CMYK: 2,18,12,0 CMYK: 24,92,96,0
CMYK: 0,0,0,0 CMYK: 6,17,36,0

推荐色彩搭配

C: 46	C: 6	C: 1	C: 52	C: 4	C: 3	C: 34	C: 57	C: 62
M: 2	M: 0	M: 23	M: 4	M: 40	M: 65	M: 66	M: 49	M: 3
Y: 39	Y: 44	Y: 38	Y: 98	Y: 78	Y: 67	Y: 0	Y: 8	Y: 55
K: 0	K: 0	K: 0	K: 0	K: 0	K: 0	K: 0	K: 0	K: 0

这是一款饮品的创意宣传海报设计。各种新鲜的水果和小动物以及溢出的饮品相结合，凸显出产品的成分，不仅能够加大海报的宣传力度，而且使海报设计更具突破性。

将品牌LOGO随意地摆在右下角，与中间的产品相呼应，起到宣传产品的作用。

色彩点评

- 采用暖色调的鲜黄色作为空间的主色调，搭配橄榄绿色、碧绿色以及橘黄色，采用夸张的手法使画面展现出充满活力的视觉感。
- 邻近色的配色方式会让整体画面达到协调统一的效果。

CMYK: 13,11,86,0 CMYK: 73,60,99,29
CMYK: 82,33,100,0 CMYK: 14,49,83,0

推荐色彩搭配

C: 82	C: 30	C: 2	C: 64	C: 28	C: 16	C: 47	C: 5	C: 1
M: 27	M: 22	M: 54	M: 25	M: 51	M: 82	M: 86	M: 84	M: 55
Y: 96	Y: 93	Y: 87	Y: 99	Y: 88	Y: 92	Y: 2	Y: 60	Y: 86
K: 0	K: 0	K: 0	K: 0	K: 0	K: 0	K: 0	K: 0	K: 0

这是一幅创意字体海报设计作品。画面中的文字运用了夸张手法将不同的图形元素相组合而形成，给人一种极具特色且眼前一亮的视觉效果。

画面中的文字边缘采用"滴落"的创意设计，再加上明度较低的色彩，使整体画面充分展现出低调的时尚感。

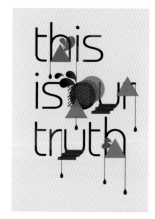

色彩点评

■ 整体画面以灰色为底，加以黑色的主体文字，为画面增添了稳定感。

■ 使用深青色和深紫色图形的主要色彩，整体画面颜色明度较低，给人以沉着、凝重的感觉。

CMYK: 17,13,12,0　　CMYK: 91,87,87,78
CMYK: 87,95,50,21　　CMYK: 86,57,35,0

推荐色彩搭配

C: 93	C: 100	C: 77
M: 100	M: 87	M: 53
Y: 63	Y: 49	Y: 100
K: 34	K: 15	K: 17

C: 92	C: 62	C: 52
M: 100	M: 100	M: 88
Y: 62	Y: 60	Y: 100
K: 31	K: 29	K: 30

C: 71	C: 43	C: 29
M: 42	M: 60	M: 84
Y: 100	Y: 99	Y: 98
K: 3	K: 2	K: 0

这是一幅创意字体海报设计作品。画面中将文字设计成倾斜的海浪走向，极具动感。其中深叶绿色字体尤为突出、醒目。

整体画面打破常规，文字和海浪相结合，使整体画面极具动感，且让人印象深刻。

色彩点评

■ 深叶绿色文字搭配深石青色和白色文字，使画面产生视觉过渡的效果，且使画面不再单调。

■ 具有创意的画面没有过多修饰，更加突出字体的造型。

CMYK: 96,79,18,0　　CMYK: 64,27,98,0
CMYK: 5,4,4,0　　　　CMYK: 51,29,13,0

推荐色彩搭配

C: 63	C: 62	C: 52
M: 84	M: 2	M: 4
Y: 0	Y: 9	Y: 98
K: 0	K: 0	K: 0

C: 63	C: 18	C: 2
M: 84	M: 89	M: 65
Y: 0	Y: 10	Y: 67
K: 0	K: 0	K: 0

C: 52	C: 5	C: 3
M: 4	M: 39	M: 78
Y: 89	Y: 79	Y: 84
K: 0	K: 0	K: 0

色彩调性： 舒适、温馨、和谐、明亮、轻快。

常用主题色：

 CMYK:7,95,71,0 CMYK:46,92,0,0 CMYK:97,93,0,0 CMYK:79,32,31,0 CMYK:22,14,76,0 CMYK:4,50,79,0

常用色彩搭配

CMYK: 7,95,71,0
CMYK: 36,34,40,0

胭脂红色搭配深米色，高、低明度的色彩搭配在一起，形成鲜明的对比，使作品层次更加丰富。

CMYK: 46,92,0,0
CMYK: 86,77,0,0

深紫藤色搭配宝石蓝色，二者色彩饱和度都比较高，所以给人以稳重、权威的视觉感受。

CMYK: 22,14,76,0
CMYK: 84,35,71,0

浅芥末黄色搭配孔雀石绿色，冷暖色调的色彩搭配，可以充分展现出饱满、热烈的视觉感受。

CMYK: 4,50,79,0
CMYK: 54,87,67,18

热带橙色搭配勃艮第酒红色，整体画面在健康、欢乐中洋溢着稳重、精致的视觉效果。

配色速查

温馨

CMYK: 30,41,0,0
CMYK: 0,49,21,0
CMYK: 6,0,44,0

和谐

CMYK: 46,3,37,0
CMYK: 1,34,65,0
CMYK: 3,48,25,0

明亮

CMYK: 53,0,20,0
CMYK: 7,5,84,0
CMYK: 0,64,61,0

轻快

CMYK: 4,82,0,0
CMYK: 0,59,92,0
CMYK: 44,0,85,0

这是一款相机的海报设计。将产品摆放在画面的正中间，突出产品的样式，从外观上吸引消费者的注意力。

相机下方的阴影设置增强了画面的空间感，使画面更加立体。画面下方放置了产品的多种颜色，让受众对产品有更全面的了解。

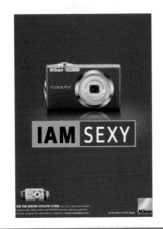

色彩点评

■ 以红色为主色调，红色的产品搭配上红色的背景颜色，使整个画面看上去既和谐又醒目。

■ 将矩形设置成为最抢眼的橙色，使整个画面更加显眼，同时也增强了受众对文字的注意力。

CMYK: 39,99,99,5　　CMYK: 9,53,87,0
CMYK: 0,0,0,0　　　CMYK: 91,86,87,77

推荐色彩搭配

C: 94	C: 7	C: 4
M: 93	M: 95	M: 40
Y: 7	Y: 87	Y: 78
K: 0	K: 0	K: 0

C: 73	C: 52	C: 7
M: 67	M: 4	M: 1
Y: 0	Y: 88	Y: 78
K: 0	K: 0	K: 0

C: 84	C: 46	C: 4
M: 51	M: 85	M: 84
Y: 12	Y: 0	Y: 57
K: 0	K: 0	K: 0

这是一款鸡翅的海报设计。将美味的鸡翅灵活地摆放在中间的位置，配上绿色的蔬菜作点缀，让人看后食欲大增。

整体画面采用主要产品和健康的配料相搭配，再加以鲜明的配色方式，让人印象深刻。

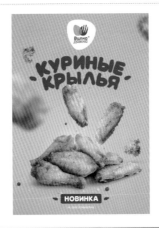

色彩点评

■ 画面以明亮的万寿菊黄色为主色，搭配鲜红色和健康的绿色作点缀，可以更好地衬托出食物的健康和美味。

■ 类似色的配色方式，会使画面非常醒目，让人眼前一亮。

CMYK: 9,40,88,0　　CMYK: 30,100,86,1
CMYK: 71,22,100,0　CMYK: 24,75,99,0

推荐色彩搭配

C: 75	C: 4	C: 4
M: 16	M: 34	M: 84
Y: 73	Y: 71	Y: 57
K: 0	K: 0	K: 0

C: 61	C: 6	C: 3
M: 99	M: 84	M: 53
Y: 5	Y: 65	Y: 87
K: 0	K: 0	K: 0

C: 94	C: 71	C: 19
M: 94	M: 0	M: 13
Y: 13	Y: 82	Y: 91
K: 0	K: 0	K: 0

这是一款啤酒的创意海报设计。类似色的配色方式加以极具动感的造型，使整体画面极具吸引力。

色彩点评

■ 采用碧绿色为背景色，啤酒的颜色为铬黄色，再加以红色，三者互为类似色。

■ 将极具创意的啤酒造型摆放在画面中心位置，十分吸引人的眼球。

画面中啤酒"喷发"的造型使画面更具动感。加上不同绿色的背景，更能吸引人们的眼球。

CMYK: 88,50,99,16　CMYK: 4,2,10,0
CMYK: 15,25,87,0　CMYK: 51,14,90,0

推荐色彩搭配

C: 94	C: 90	C: 30
M: 89	M: 52	M: 23
Y: 5	Y: 100	Y: 93
K: 0	K: 21	K: 0

C: 84	C: 46	C: 4
M: 51	M: 85	M: 84
Y: 12	Y: 0	Y: 57
K: 0	K: 0	K: 0

C: 44	C: 3	C: 54
M: 100	M: 54	M: 0
Y: 47	Y: 87	Y: 87
K: 1	K: 0	K: 0

这是一款音乐学院的创意海报设计。意在说明每个人的声音就像把久经失修的乐器，上个油、调个音，通过专业发声训练，就能让你的声线变得更加完美。

色彩点评

■ 深威尼斯红色和万寿菊黄色，类似色同时出现，给人强烈的视觉冲击，这样鲜活、青春的颜色，更能吸引年轻人的目光。

■ 独特的创意文字让画面更简洁、生动。

作品以幽默插画的形式呈现，趣味无限。人物造型独特，将人与乐器相结合，做比喻，生动形象，简单易懂。

CMYK: 10,34,87,0　　CMYK: 25,94,93,0
CMYK: 0,0,0,0　　　CMYK: 79,88,89,73

推荐色彩搭配

C: 43	C: 28	C: 46
M: 100	M: 61	M: 38
Y: 52	Y: 97	Y: 100
K: 1	K: 0	K: 0

C: 48	C: 97	C: 71
M: 93	M: 77	M: 42
Y: 0	Y: 37	Y: 100
K: 0	K: 2	K: 2

C: 54	C: 1	C: 9
M: 0	M: 41	M: 83
Y: 77	Y: 78	Y: 64
K: 0	K: 0	K: 0

4.4 对比色搭配

色彩调性：活力、强烈、明快、醒目、具有冲击力。

常用主题色：

CMYK:0,84,62,0　　CMYK:67,14,0,0　　CMYK:6,23,89,0　　CMYK:18,16,96,0　　CMYK:8,56,25,0　　CMYK:62,81,25,0

常用色彩搭配

CMYK: 0,84,62,0
CMYK: 84,48,11,0

CMYK: 67,14,0,0
CMYK: 2,28,65,0

CMYK: 8,56,25,0
CMYK: 55,28,78,0

CMYK: 62,81,25,0
CMYK: 26,69,93,0

淡胭脂红色搭配石青色，形成了鲜明的颜色对比。画面别具一格，富有层次感。

道奇蓝色的色彩明度较高，搭配柔和的蜂蜜色，给人以迪士尼童话般的幻想。

浅玫瑰红色搭配叶绿色，整体画面会在浪漫温馨中洋溢着沉稳、舒适的视觉效果。

水晶紫色搭配琥珀色，整体配色亮眼、和谐，使作品层次丰富，给人高贵、时尚的视觉效果。

配色速查

活力	强烈	明快	醒目

CMYK: 24,98,26,0
CMYK: 4,40,78,0
CMYK: 76,69,1,0

CMYK: 78,100,31,0
CMYK: 4,77,87,0
CMYK: 52,4,89,0

CMYK: 47,63,0,0
CMYK: 7,6,84,0
CMYK: 5,84,59,0

CMYK: 61,42,10,0
CMYK: 17,89,7,0
CMYK: 4,40,79,0

这是一款演唱会的宣传海报设计。画面正中央的主体人物遮头蒙面，在其后面又加入两道虚影，使画面颇具神秘感。

色彩点评

■ 以黑色为背景，搭配勃艮第酒红色和深宝石蓝色的配色方式，将神秘的气息扩散出来。

■ 红色调的人物服饰体现出诡异感，而人物周围的蓝色调特效为画面增添些许神秘气息。

画面中的文字颜色选用了白色，充分地为画面增添了稳定性，十分醒目、突出。

CMYK: 91,86,87,78　CMYK: 100,95,43,7
CMYK: 1,0,0,0　　　CMYK: 47,99,80,15

推荐色彩搭配

C: 60	C: 100	C: 58	C: 29	C: 78	C: 28	C: 99	C: 56	C: 79
M: 100	M: 87	M: 50	M: 84	M: 100	M: 51	M: 100	M: 65	M: 100
Y: 64	Y: 49	Y: 100	Y: 98	Y: 11	Y: 88	Y: 59	Y: 100	Y: 58
K: 31	K: 15	K: 5	K: 0	K: 0	K: 0	K: 25	K: 18	K: 32

这是一款文字海报创意设计。整体画面设计规整，运用对比色的配色方式加以白色作点缀，使之形成画面层次感，给人以稳定、舒适的视觉效果。

画面中的文字颜色选用了白色，在明快的画面基础上，洋溢着稳定、舒适的效果。

色彩点评

■ 整体画面运用水青色为主色调，加以玫瑰红为点缀色，整体画面给人以清爽、明快的感觉。

■ 对比色的配色方式，突出了画面的重心，给人一种鲜活、饱满的视觉感受。

CMYK: 47,11,12,0　CMYK: 0,0,0,0
CMYK: 19,84,60,0

推荐色彩搭配

C: 94	C: 0	C: 2	C: 88	C: 0	C: 1	C: 7	C: 0	C: 85
M: 93	M: 0	M: 39	M: 100	M: 0	M: 53	M: 95	M: 0	M: 51
Y: 4	Y: 0	Y: 77	Y: 43	Y: 0	Y: 87	Y: 87	Y: 0	Y: 10
K: 0	K: 0	K: 0	K: 1	K: 0	K: 0	K: 0	K: 0	K: 0

这是美国3D动画片《超级大坏蛋》的宣传海报设计。选用独特设计的主题文字与电影中的主要人物形象相呼应，并将其有规律性地展现在海报上，使整体画面和谐、统一。

画面中主标题文字与副标题文字的字体不同，产生前后距离感，容易吸引人们的眼球。

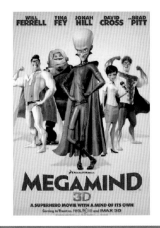

色彩点评

- 画面中的文字采用深蓝色为主色，搭配黄色系背景，使整体画面视觉冲击力增强。
- 对比色的配色方式为画面制造了活力的氛围。

CMYK: 6,14,86,0　　CMYK: 85,52,11,0
CMYK: 27,96,97,0　CMYK: 83,78,63,37

推荐色彩搭配

C: 24	C: 4	C: 76
M: 98	M: 40	M: 69
Y: 26	Y: 78	Y: 1
K: 0	K: 0	K: 0

C: 29	C: 78	C: 28
M: 84	M: 100	M: 51
Y: 98	Y: 11	Y: 88
K: 0	K: 0	K: 0

C: 78	C: 4	C: 52
M: 100	M: 77	M: 4
Y: 13	Y: 87	Y: 89
K: 0	K: 0	K: 0

这是一款保鲜膜的创意海报设计。"INCERIDAD"的意思是诚挚的爱，画面表达了保鲜膜可以将诚挚的爱保鲜，极具想象力。

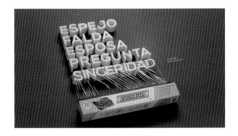

画面中立体风格的白色文字设计，增强了画面的空间感和立体感。

CMYK: 96,84,16,0　CMYK: 0,0,0,0
CMYK: 18,19,86,0　CMYK: 99,98,60,45

色彩点评

- 画面以蔚蓝色为背景色，搭配铬黄色的商品，在色调之间形成鲜明的对比，使商品在画面中非常突出。
- 具有创意的画面没有过多修饰，更加突出产品的特点。

推荐色彩搭配

C: 88	C: 0	C: 3
M: 100	M: 0	M: 54
Y: 44	Y: 0	Y: 87
K: 1	K: 0	K: 0

C: 96	C: 56	C: 28
M: 74	M: 100	M: 51
Y: 38	Y: 55	Y: 88
K: 2	K: 11	K: 0

C: 47	C: 61	C: 4
M: 86	M: 24	M: 78
Y: 20	Y: 90	Y: 85
K: 0	K: 0	K: 0

色彩调性： 热烈、刺激、独特、浓郁、吸引力。

常用主题色：

CMYK:19,100,100,0　　CMYK:8,5,84,0　　CMYK:47,14,98,0　　CMYK:84,48,11,0　　CMYK:75,40,0,0　　CMYK:61,78,0,0

常用色彩搭配

CMYK: 19,100,100,0
CMYK: 87,43,100,5

鲜红色搭配绿色，互补色配色方式形成鲜明对比，使得画面既狂野又不失精致。

CMYK: 8,5,84,0
CMYK: 62,100,21,0

鲜黄色的色彩明度较高，搭配华丽的三色堇紫色，让画面看起来颇具诱惑力。

CMYK: 47,14,98,0
CMYK: 33,99,31,0

苹果绿色搭配洋红色，是互补色的配色方式，为画面营造出鲜明、刺激的感觉。

CMYK: 75,40,0,0
CMYK: 0,67,79,0

道奇蓝色搭配浅橘色，整体画面在明亮的效果中洋溢着积极且活跃的氛围。

配色速查

热烈	刺激	独特	浓郁
CMYK: 76,36,8,0 CMYK: 4,78,88,0 CMYK: 46,12,9,0	CMYK: 82,27,95,0 CMYK: 8,95,88,0 CMYK: 4,35,30,0	CMYK: 57,100,12,0 CMYK: 23,15,91,0 CMYK: 4,24,51,0	CMYK: 99,98,31,1 CMYK: 27,62,96,0 CMYK: 3,88,99,0

这是一款冷饮食品的创意海报设计。把草莓等元素融入画面中，让整则海报更具感染力，食材更加天然。

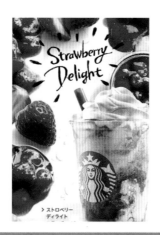

满版式的构图方式可以更加吸引消费者的眼球。创意的文字，活跃了气氛，让广告更加俏皮、可爱。

色彩点评

■ 以红色作为主色调，纯度十分高，很好地刺激了人的感官神经，给人诱惑、鲜美的感受。

■ 选取了互补色的配色方式，以红色为主色，绿色为点缀色，让画面更加生动，品牌概念鲜明。

CMYK: 23,98,85,0 CMYK: 0,0,0,0
CMYK: 79,25,84,0 CMYK: 93,88,89,80

推荐色彩搭配

C: 39 C: 77 C: 5
M: 100 M: 52 M: 1
Y: 100 Y: 100 Y: 43
K: 4 K: 17 K: 0

C: 86 C: 4 C: 3
M: 53 M: 78 M: 34
Y: 6 Y: 86 Y: 56
K: 0 K: 0 K: 0

C: 58 C: 7 C: 53
M: 100 M: 7 M: 3
Y: 12 Y: 84 Y: 89
K: 0 K: 0 K: 0

这是一款蜂蜜食品的海报设计。画面中通过身穿蓝色衣服的老年人想方设法要吃蜂蜜的画面来向受众传达蜂蜜的美味。

色彩点评

■ 画面以大面积的橙黄色作为主色，会给人一种清爽、古雅的感觉。

■ 搭配矢车菊蓝色的文字及服饰，在画面中形成了强烈的对比，使整个画面富有活力。

■ 加上少许白色的点缀，让画面充满活力。

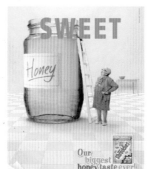

画面采用互补色的配色方式，具有吸引消费者眼球的作用。将产品放大摆在画面上方，更能起到宣传作用。

CMYK: 16,8,82,0 CMYK: 15,26,86,0
CMYK: 0,0,0,0 CMYK: 67,37,6,0

推荐色彩搭配

C: 57 C: 2 C: 4
M: 49 M: 53 M: 40
Y: 80 Y: 87 Y: 78
K: 0 K: 0 K: 0

C: 76 C: 3 C: 8
M: 38 M: 78 M: 7
Y: 90 Y: 86 Y: 84
K: 0 K: 0 K: 0

C: 76 C: 4 C: 8
M: 56 M: 41 M: 1
Y: 0 Y: 79 Y: 60
K: 0 K: 0 K: 0

这是一款以节约电能为主题的宣传海报设计。选用深色调的蓝色作背景色，运用卡通动物图形和文字相结合的方式来表现整体画面，既达到宣传目的，同时又不失趣味感。

画面中间的动物举着牌子，牌子上的文字与图像点明了主题。

色彩点评

■ 以深蓝色为主色调，与阳橙色搭配，为画面整体增添了一分亮丽。

■ 少许的铬黄色、白色作点缀，在神秘而深邃的画面中起到提亮作用。

CMYK: 100,97,45,11　CMYK: 9,54,86,0
CMYK: 0,0,0,0　　　　CMYK: 14,26,88,0

推荐色彩搭配

C: 2	C: 94	C: 1
M: 53	M: 92	M: 66
Y: 82	Y: 6	Y: 66
K: 0	K: 0	K: 0

C: 30	C: 71	C: 71
M: 23	M: 100	M: 42
Y: 93	Y: 39	Y: 100
K: 0	K: 2	K: 2

C: 82	C: 44	C: 46
M: 27	M: 100	M: 3
Y: 96	Y: 100	Y: 37
K: 0	K: 13	K: 0

这是一幅复古感十足的海报设计作品。将服装摆放成五官的形状，使画面看上去趣味性十足，独特的造型，和谐的配色，可吸引更多的消费者。

色彩点评

■ 采用浅灰紫为海报的主色，该色彩明度较低，给人以低调、稳定的感觉。

■ 加以金色和橘红色搭配，整体配色舒适、和谐，使作品层次丰富，给人一种复旧的视觉感受。

独特的人物造型加上互补色的配色方式，使海报整体造型极具吸引力，让人印象深刻。

CMYK: 47,49,30,0　CMYK: 17,27,87,0
CMYK: 27,90,88,0　CMYK: 3,17,27,0

推荐色彩搭配

C: 6	C: 46	C: 12
M: 2	M: 85	M: 52
Y: 61	Y: 0	Y: 0
K: 0	K: 0	K: 0

C: 3	C: 86	C: 4
M: 78	M: 52	M: 24
Y: 84	Y: 6	Y: 51
K: 0	K: 0	K: 0

C: 77	C: 60	C: 15
M: 52	M: 100	M: 73
Y: 100	Y: 63	Y: 0
K: 17	K: 30	K: 0

5

第5章
海报招贴设计的类型

现如今海报招贴设计花样繁多、应有尽有，要想在众多设计中脱颖而出，必须善于利用不同颜色的特性在设计画面时体现出不同的画面质感、视觉的有效传达。

海报招贴设计的类型大致可分为服饰类、食品类、文化娱乐类、房地产类、电影类、公益类、电商类等。其特点如下。

> 服饰类海报主要是画面清晰醒目、具有感染力、想象力。

> 食品类海报主要是利用色彩直观地抓住人们的眼球。

> 文化娱乐类海报主要是远视性强，文字简洁明了。

> 房地产类海报主要是商家通过宣传自己的产品来达到营利的目的。

> 电影类海报主要突出电影里的重要人物，达到吸引消费者进而增加票房收益的效果。

> 公益类海报主要是提高人们的某种意识，让公益之水灌溉全人类。

> 电商类海报主要是对产品烘托的广告以平面表现的形式展示出来，即主要体现艺术形式服务于产品。

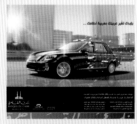
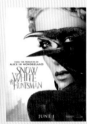
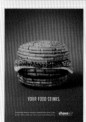
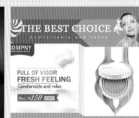

色彩调性： 活力、雅致、奢华、热情、时尚。

常用主题色：

CMYK:11,80,92,0　　CMYK:67,14,0,0　　CMYK:61,0,52,0　　CMYK:1,3,8,0　　CMYK:38,0,82,0　　CMYK:6,8,72,0

常用色彩搭配

CMYK: 11,80,92,0
CMYK: 67,42,18,0

橘色搭配青蓝色，形成鲜明的视觉冲击力，会使整体画面别具一格，富有层次感。

CMYK: 67,14,0,0
CMYK: 2,28,65,0

道奇蓝色的色彩明度较高，搭配柔和的蜂蜜色给人以迪士尼童话般的幻想。

CMYK: 1,3,8,0
CMYK: 19,3,70,0

白色加灰土色，纯净的白与低调的灰色相搭配，给人一种低调、简约的感觉。

CMYK: 6,8,72,0
CMYK: 62,29,80,0

香蕉黄色搭配叶绿色，整体洋溢着盛夏的色彩，热情而又不乏清凉舒适。

配色速查

活力

CMYK: 71,12,23,0
CMYK: 89,58,33,0
CMYK: 0,0,0,0
CMYK: 34,6,86,0

雅致

CMYK: 7,26,27,0
CMYK: 18,44,10,0
CMYK: 27,46,49,0
CMYK: 65,85,47,7

奢华

CMYK: 23,43,68,0
CMYK: 62,70,84,30
CMYK: 29,90,66,0
CMYK: 77,100,56,28

热情

CMYK: 4,32,65,0
CMYK: 18,84,24,0
CMYK: 26,93,89,0
CMYK: 48,100,85,20

这是一款运动品牌的创意海报设计。选用衣服的面料作为背景，运用文字与图片相结合的方式来表现整体画面，和谐而统一。

画面中人物的造型使画面更具动感。对海报的文字做了艺术处理，衬着服装的图案，让人看起来觉得很新颖。画面中人物的衣服有一部分是由字母组成，这更能吸引人们的眼球。

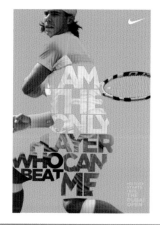

色彩点评

■ 使用青色色调打造出清透、凉爽的氛围，加以粉色和绿色作点缀，使画面更具青春活力。

■ 邻近色的色彩搭配方式，让整体画面协调。

CMYK: 63,6,15,0　CMYK: 91,65,32,0
CMYK: 14,11,8,0　CMYK: 31,10,84,0
CMYK: 5,61,22,0

推荐色彩搭配

C: 65	C: 85	C: 36	C: 6
M: 0	M: 45	M: 0	M: 36
Y: 49	Y: 52	Y: 81	Y: 84
K: 0	K: 1	K: 0	K: 0

C: 4	C: 70	C: 3	C: 94
M: 42	M: 12	M: 5	M: 73
Y: 91	Y: 4	Y: 11	Y: 35
K: 0	K: 0	K: 0	K: 0

C: 46	C: 61	C: 5	C: 91
M: 0	M: 25	M: 28	M: 79
Y: 12	Y: 23	Y: 73	Y: 56
K: 0	K: 0	K: 0	K: 25

这是一款服装品牌的宣传海报设计。将服装摆放成五官的形状，使画面趣味性十足，独特的造型，和谐的配色，足以吸引更多的消费者。

色彩点评

■ 黑色的背景为造型独特的服饰作衬托，再搭配纯度和明度都比较低的服饰的颜色，让整个画面充满神秘感。

■ 具有创意的画面没有过多修饰，更加突出服装的造型。

整体画面打破常规，用服装的造型吸引消费者的眼球，让人印象深刻。

CMYK: 92,87,88,79　CMYK: 25,67,33,0
CMYK: 89,74,78,57　CMYK: 23,52,51,0

推荐色彩搭配

C: 80	C: 32	C: 6	C: 75
M: 76	M: 92	M: 66	M: 58
Y: 74	Y: 51	Y: 19	Y: 67
K: 53	K: 0	K: 0	K: 15

C: 68	C: 53	C: 18	C: 36
M: 86	M: 93	M: 52	M: 21
Y: 81	Y: 73	Y: 44	Y: 77
K: 58	K: 24	K: 0	K: 0

C: 64	C: 17	C: 76	C: 8
M: 67	M: 18	M: 60	M: 55
Y: 100	Y: 40	Y: 71	Y: 94
K: 8	K: 0	K: 21	K: 0

色彩调性： 美味、饱满、温暖、明快、喜悦。

常用主题色：

CMYK:8,80,90,0　　CMYK:0,46,91,0　　CMYK:8,60,24,0　　CMYK:41,0,96,0　　CMYK:8,81,42,0　　CMYK:62,7,15,0

常用色彩搭配

CMYK: 8,80,90,0　　　CMYK: 7,2,68,0　　　CMYK: 8,82,44,0　　　CMYK: 62,7,15,0
CMYK: 4,34,65,0　　　CMYK: 32,0,60,0　　　CMYK: 18,1,59,0　　　CMYK: 6,23,69,0

橘色搭配沙棕色，象征
着热烈和美味，且二者
搭配会让人有种很舒适
的过渡感。

月光黄色搭配草绿色，
整体搭配散发着青春活
力、淡雅明亮的气息。

浅玫瑰红色搭配浅芥末
黄色，如清晨含苞待放
的花蕾，给人一种清
脆、鲜甜的视觉效果。

水青色搭配浅橙黄色，
易让人联想到纯净的山
泉和暖和的阳光，给人
以清爽、明亮之感。

配色速查

美味	温暖	明快	喜悦

CMYK: 8,80,90,0　　　CMYK: 27,96,94,0　　CMYK: 62,10,7,0　　　CMYK: 4,32,65,0
CMYK: 14,18,76,0　　CMYK: 8,36,80,0　　　CMYK: 1,7,18,0　　　CMYK: 18,84,24,0
CMYK: 4,34,65,0　　　CMYK: 6,64,81,0　　　CMYK: 6,23,69,0　　　CMYK: 26,93,89,0
CMYK: 9,7,54,0　　　CMYK: 67,24,88,0　　CMYK: 34,0,34,0　　　CMYK: 48,100,85,20

这是一款碳酸饮料的创意海报设计。该版面中的产品采用三角形构图摆放，内容饱满，元素种类繁多且丰富多彩，给人一种稳定而又充满活力的视觉感受。

螺旋的线圈增强了版面的活跃度，给人以充满活力的感觉。左下角文字运用了斜向的视觉流程，进而增强了版面的动感。

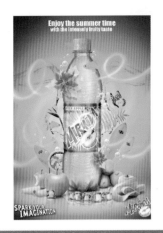

色彩点评

■ 版面以苹果绿色为主色调，且色调统一，贴合主题，版面构图与用色协调稳定，形成了一种舒适、清新的视觉特征。

■ 树叶的运用，将商品特点展现得淋漓尽致。

CMYK: 71,9,93,0
CMYK: 0,0,0,0

CMYK: 83,44,100,6
CMYK: 15,14,44,0

推荐色彩搭配

C: 28	C: 6	C: 2	C: 31	C: 7	C: 16	C: 2	C: 29	C: 1	C: 2	C: 0	C: 0
M: 99	M: 83	M: 1	M: 13	M: 20	M: 43	M: 1	M: 5	M: 38	M: 60	M: 22	M: 84
Y: 78	Y: 42	Y: 1	Y: 66	Y: 86	Y: 88	Y: 1	Y: 5	Y: 91	Y: 88	Y: 10	Y: 39
K: 0	K: 0	K: 0	K: 0	K: 0	K: 0	K: 0	K: 0	K: 0	K: 0	K: 0	K: 0

这是一款冰激凌的创意海报设计。画面中冰激凌与包装盒相结合，既丰富了冰激凌的内容，又突出了品牌，十分巧妙且创意十足。

色彩点评

■ 该海报采用宝石红为背景色，传递出一种热情、美味的感觉。

■ 加上红宝石色的果酱在白色的酸奶冰激凌上，给人一种香甜、诱人的视觉感。

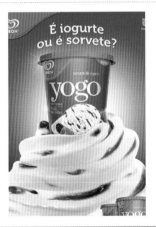

将产品直接摆放在右下角，从侧面告诉观者该产品有两种款式且起到宣传的作用。

CMYK: 25,93,18,0
CMYK: 6,88,78,0

CMYK: 0,0,0,0
CMYK: 74,20,19,0

推荐色彩搭配

C: 12	C: 9	C: 42	C: 7	C: 12	C: 32	C: 13	C: 46	C: 74	C: 0	C: 59	C: 26
M: 21	M: 86	M: 13	M: 48	M: 21	M: 74	M: 23	M: 73	M: 16	M: 0	M: 0	M: 95
Y: 78	Y: 69	Y: 82	Y: 83	Y: 78	Y: 98	Y: 39	Y: 100	Y: 18	Y: 0	Y: 9	Y: 21
K: 0	K: 0	K: 0	K: 0	K: 0	K: 1	K: 0	K: 9	K: 0	K: 0	K: 0	K: 0

5.3　化妆品商业海报

色彩调性：女性迷人、妩媚、柔美、健康、纯净。

常用主题色：

| CMYK:11,66,4,0 | CMYK:7,0,53,0 | CMYK:8,60,24,0 | CMYK:1,3,8,0 | CMYK:75,8,75,0 | CMYK:62,7,15,0 |

常用色彩搭配

CMYK：11,66,4,0
CMYK：3,17,14,0

深优品紫红色搭配浅粉色，给人一种清亮、前卫的视觉效果，充满少女气息。

CMYK：7,0,53,0
CMYK：0,64,12,0

浅月光黄色搭配玫瑰红色，整体搭配散发着活泼开朗、轻快明亮的气息。

CMYK：49,11,100,0
CMYK：19,3,70,0

苹果绿色搭配芥末黄色，整体搭配给人一种清脆、鲜甜的视觉效果。

CMYK：35,11,6,0
CMYK：90,81,52,20

水晶蓝色搭配普鲁士蓝色，蓝色调的搭配会令人联想到湛蓝的天空和蔚蓝的大海。

配色速查

| 妩媚 | 柔美 | 纯净 | 绿色 |

CMYK：71,12,23,0	CMYK：7,26,27,0	CMYK：23,43,68,0	CMYK：4,32,65,0
CMYK：89,58,33,0	CMYK：18,44,10,0	CMYK：62,70,84,30	CMYK：18,84,24,0
CMYK：0,0,0,0	CMYK：27,46,49,0	CMYK：29,90,66,0	CMYK：26,93,89,0
CMYK：34,6,86,0	CMYK：65,85,47,7	CMYK：77,100,56,28	CMYK：48,100,85,20

这是一款口红的创意海报设计。将口红展示在画面中间位置，周围再配上蝴蝶兰鲜花，尽显女性特征，足以吸引女性消费者。

口红的颜色取自于画面中的蝴蝶兰花，体现出产品纯天然而且具有花香。右侧一个涂着口红的女人，可以让人们直观地看到产品效果，进而购买。

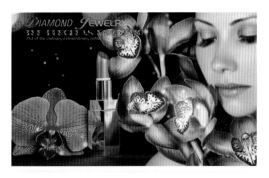

色彩点评

- 整体画面采用黑色打底，蝴蝶兰色为主色，搭配金色作辅助色，以及浅粉色作点缀，充分展现出女性的魅力。
- 邻近色的色彩搭配方式，让整体画面协调。

CMYK: 19,85,33,0　CMYK: 85,84,82,72
CMYK: 29,85,0,0　CMYK: 13,27,65,0

推荐色彩搭配

C: 26	C: 13	C: 13	C: 56
M: 82	M: 25	M: 34	M: 97
Y: 0	Y: 0	Y: 41	Y: 75
K: 0	K: 0	K: 0	K: 35

C: 38	C: 39	C: 15	C: 57
M: 69	M: 75	M: 28	M: 97
Y: 50	Y: 64	Y: 65	Y: 56
K: 0	K: 1	K: 0	K: 13

C: 25	C: 20	C: 46	C: 83
M: 76	M: 63	M: 79	M: 78
Y: 26	Y: 16	Y: 16	Y: 77
K: 0	K: 0	K: 0	K: 60

这是一款香水的海报设计。海报采用了人像的效果呈现，优雅的女士与俊朗的男士更能表达出香水的魅力。

色彩点评

- 画面主体选用了纯度较低的高级灰，这样能更好地突出产品的高贵。
- 女士的表情展现出了产品的魅力与神秘。
- 男士在旁边陶醉的表情更加吸引人的注意，仿佛让观看的人也沉浸在了迷人香气里。

画面的左下角放置了产品的真实图片，让人们可以直观地看到，并且打破了画面的沉闷，使画面看起来更加丰富。

CMYK: 100,98,59,42　CMYK: 30,36,33,0
CMYK: 18,34,33,0　CMYK: 19,24,57,0

推荐色彩搭配

C: 47	C: 17	C: 13	C: 44
M: 44	M: 29	M: 60	M: 97
Y: 40	Y: 21	Y: 25	Y: 62
K: 0	K: 0	K: 0	K: 4

C: 25	C: 4	C: 0	C: 62
M: 24	M: 45	M: 0	M: 69
Y: 45	Y: 27	Y: 0	Y: 93
K: 0	K: 0	K: 0	K: 33

C: 8	C: 48	C: 7	C: 62
M: 71	M: 92	M: 0	M: 99
Y: 51	Y: 72	Y: 53	Y: 71
K: 0	K: 12	K: 0	K: 46

色彩调性： 科技、高端、华丽、时尚、理性。

常用主题色：

CMYK:99,84,10,0　CMYK:88,100,31,0　CMYK:59,84,100,48　CMYK:11,4,3,0　CMYK:23,22,70,0　CMYK:79,74,71,45

常用色彩搭配

CMYK：99,84,10,0
CMYK：96,91,66,54

群青色搭配蓝黑色，给人一种科技、理智的视觉效果，充满万物沉寂的色彩效果。

CMYK：88,100,31,0
CMYK：61,36,30,0

靛青色搭配青灰色，醒目但不夺目，二者很容易给人舒适的过渡感。

CMYK：11,4,3,0
CMYK：87,55,18,0

雪白色搭配石青色，整体给人以新鲜、时尚的视觉效果。使整体画面更具空间感。

CMYK：23,22,70,0
CMYK：56,13,47,0

芥末黄色搭配青瓷绿色，高级的色调进行搭配，具有恬淡、时尚、优雅的视觉效果。

配色速查

科技	高端	华丽	时尚

CMYK：76,89,35,1
CMYK：50,59,4,0
CMYK：92,86,78,70
CMYK：75,52,36,0

CMYK：27,28,69,0
CMYK：52,61,85,8
CMYK：10,16,36,0
CMYK：92,71,28,0

CMYK：55,86,84,34
CMYK：36,42,72,0
CMYK：7,13,15,0
CMYK：52,72,100,18

CMYK：89,79,78,64
CMYK：23,21,25,0
CMYK：68,53,45,1
CMYK：32,36,38,0

这是一款音乐播放器的创意海报设计。产品摆放至海报中间，抓住了人们的视觉重心。

商品上人物炫酷的造型与海报所给人的感觉一致，极具时尚气息。画面下方的一排文字运用了渐变的方式，与整体相呼应。

色彩点评

■ 画面背景运用了色相的渐变，丰富了海报的节奏感，使画面看起来高端、华丽。

■ 文字与背景都使用渐变的效果，使整体画面具有和谐统一的美感。

CMYK: 92,86,78,70　CMYK: 76,89,35,1
CMYK: 50,59,4,0　CMYK: 75,52,36,0

推荐色彩搭配

C: 93	C: 31	C: 8	C: 95
M: 88	M: 13	M: 6	M: 76
Y: 89	Y: 12	Y: 3	Y: 9
K: 80	K: 0	K: 0	K: 0

C: 93	C: 63	C: 22	C: 24
M: 84	M: 29	M: 14	M: 31
Y: 74	Y: 25	Y: 13	Y: 92
K: 63	K: 0	K: 0	K: 0

C: 63	C: 52	C: 9	C: 93
M: 65	M: 33	M: 6	M: 88
Y: 71	Y: 31	Y: 4	Y: 86
K: 18	K: 0	K: 0	K: 88

这是一款耳机的海报设计。冷静的面孔和充满未来感的耳机配件，给整个画面增添不少时尚气息。

满版型的构图方式可以更加吸引公众的眼球，而规整的文字排版使版面简洁、生动。

CMYK: 8,13,44,0　CMYK: 38,51,48,0
CMYK: 95,84,13,0　CMYK: 3,34,6,0

色彩点评

■ 作品用色简洁，蓝色纯度较高，合理突出，给人一种时尚、前卫、科技的感受。

■ 黄色的背景色与粉色，让画面更柔和、优美。

推荐色彩搭配

C: 61	C: 10	C: 6	C: 74
M: 32	M: 4	M: 43	M: 49
Y: 17	Y: 27	Y: 75	Y: 100
K: 0	K: 0	K: 0	K: 11

C: 25	C: 4	C: 0	C: 62
M: 24	M: 45	M: 0	M: 69
Y: 45	Y: 27	Y: 0	Y: 93
K: 0	K: 0	K: 0	K: 33

C: 10	C: 13	C: 46	C: 87
M: 53	M: 13	M: 31	M: 63
Y: 52	Y: 68	Y: 31	Y: 31
K: 0	K: 0	K: 0	K: 0

色彩调性： 自然、清新、温馨、优美、环保。

常用主题色：

CMYK:75,8,75,0 CMYK:7,0,53,0 CMYK:80,68,37,1 CMYK:62,80,71,33 CMYK:62,81,25,0 CMYK:30,65,39,0

常用色彩搭配

CMYK: 75,8,75,0
CMYK: 92,65,44,4

碧绿色搭配浓蓝色，整体造型让人产生稳重、高雅的联想。

CMYK: 80,68,37,1
CMYK: 55,12,15,0

水墨蓝色搭配深瓷青色，整体搭配使人产生既坚实又舒适的感受。

CMYK: 62,80,71,33
CMYK: 44,42,65,1

酒红色搭配孔雀绿色，二者形成鲜明对比，使整体画面狂野又不失精致。

CMYK: 62,81,25,0
CMYK: 87,60,36,0

水晶紫色搭配浓蓝色，深色调的搭配给人以神秘、时尚并引人深思的感受。

配色速查

自然	清新	温馨	环保

CMYK: 63,15,12,0	CMYK: 20,0,55,0	CMYK: 12,60,25,0	CMYK: 58,14,100,0
CMYK: 64,0,73,0	CMYK: 40,0,38,0	CMYK: 10,42,15,0	CMYK: 46,0,21,0
CMYK: 0,0,0,0	CMYK: 0,0,0,0	CMYK: 8,38,59,0	CMYK: 9,4,1,0
CMYK: 45,12,99,0	CMYK: 24,14,33,0	CMYK: 57,24,42,0	CMYK: 4,13,17,0

这是一款房地产的创意海报设计。将楼房的模型呈现在受众的眼前，旁边摆放着尺子，给人一种楼房的内在和外观都是经过精心设计的感受，让人向往和期待。

重心型的版式设计可以使受众的眼光集中在楼房的模型上面，从而达到很好的宣传效果。

色彩点评

■ 将模型的颜色设置成天蓝色，再与云彩相互结合，给人一种天空倒映在模型上的感觉。
■ 蓝色调的立体模型和圈起的黑色画纸相搭配，增强了画面的空间感。

CMYK: 67,60,64,11　CMYK: 77,38,27,0
CMYK: 70,34,44,0　　CMYK: 93,88,89,80

推荐色彩搭配

C: 62	C: 53	C: 6	C: 42
M: 80	M: 47	M: 12	M: 57
Y: 71	Y: 48	Y: 31	Y: 69
K: 33	K: 0	K: 0	K: 1

C: 77	C: 53	C: 45	C: 46
M: 42	M: 100	M: 100	M: 51
Y: 65	Y: 82	Y: 78	Y: 49
K: 1	K: 34	K: 11	K: 0

C: 100	C: 59	C: 35	C: 35
M: 93	M: 15	M: 35	M: 16
Y: 45	Y: 5	Y: 35	Y: 43
K: 10	K: 0	K: 0	K: 0

这是一款房地产的海报设计。将楼房的完成图展现在画面中，一目了然，让消费者了解到商品的详情。

色彩点评

■ 画面主体选用由白色至蔚蓝色的渐变方式，给人一种自然、稳重的感觉。
■ 画面中小面积的橙黄色，给人以柔和、温暖的感觉。

CMYK: 97,93,47,15　CMYK: 4,2,6,0
CMYK: 82,38,97,1　　CMYK: 2,42,82,0

画面的下方利用文字信息，说明海报主要内容，让人们可以直观地了解，并且起到稳定画面的作用，使画面看起来更加丰富。

推荐色彩搭配

C: 100	C: 40	C: 35	C: 35
M: 93	M: 21	M: 0	M: 35
Y: 45	Y: 87	Y: 84	Y: 35
K: 10	K: 0	K: 0	K: 0

C: 100	C: 0	C: 35	C: 59
M: 98	M: 0	M: 16	M: 15
Y: 43	Y: 0	Y: 43	Y: 5
K: 7	K: 0	K: 0	K: 0

C: 65	C: 77	C: 9	C: 30
M: 56	M: 73	M: 7	M: 97
Y: 53	Y: 70	Y: 7	Y: 90
K: 2	K: 41	K: 0	K: 0

5.6 汽车商业海报

色彩调性： 力量、沉稳、坚硬、舒适、奢华。

常用主题色：

CMYK:55,99,89,43　CMYK:100,100,59,23　CMYK:56,56,0,0　CMYK:0,84,62,0　CMYK:75,8,75,0　CMYK:78,35,10,0

常用色彩搭配

CMYK: 55,99,89,43
CMYK: 93,88,89,80

勃艮第酒红色搭配黑色，二者形成鲜明对比，使画面稳重中带着高雅。

CMYK: 56,56,0,0
CMYK: 75,12,39,0

淡紫藤色搭配绿松石绿色，整体搭配在高雅中散发着轻灵透彻之感。

CMYK: 0,84,62,0
CMYK: 60,42,20,0

朱红色搭配蓝灰色，是对比色的配色方式，给人一种强烈、醒目且具有冲击力的感觉。

CMYK: 78,35,10,0
CMYK: 19,19,69,0

石青色搭配芥末黄色，整体搭配给人一种恬淡中透露出优雅的视觉效果。

配色速查

沉稳	坚硬	舒适	奢华
CMYK: 66 ,47, 46, 0 CMYK: 47 ,78 ,55 ,2 CMYK: 78 ,72, 69,38 CMYK: 41 ,51,69,0	CMYK: 63,65,71,18 CMYK: 52,33,31,0 CMYK: 9,6,4,0 CMYK: 93,88,86,78	CMYK: 15,33,84,0 CMYK: 32,74,98,1 CMYK: 13,23,39,0 CMYK: 46,73,100,9	CMYK: 55,86,84,34 CMYK: 36,42,72,0 CMYK: 7,13,15,0 CMYK: 52,72,100,18

这是一款汽车的创意海报设计。将产品居中摆放，视觉重心以产品为主，给人一种轻松、自然的感觉，同时又不失画面的精致感。

主体汽车很好地抓住了人的视觉重心。标题精致的创意文字，为画面带来一丝时尚气息。画面下方的文字十分规整，与标题文字相呼应，同时标示了汽车品牌名。

色彩点评

■ 整体色调采用不同明度的青色为背景，很好地烘托了画面氛围。

■ 背景青色的变化，加上光影效果，给人以空间感。

CMYK: 98,88,72,62　CMYK: 98,82,53,22
CMYK: 0,0,0,0　　　CMYK: 43,23,26,0

推荐色彩搭配

C: 100	C: 95	C: 21	C: 53	C: 86	C: 88	C: 4	C: 18	C: 74	C: 87	C: 37	C: 26
M: 100	M: 76	M: 9	M: 48	M: 72	M: 76	M: 5	M: 13	M: 67	M: 83	M: 73	M: 26
Y: 68	Y: 39	Y: 6	Y: 54	Y: 61	Y: 22	Y: 15	Y: 21	Y: 60	Y: 83	Y: 64	Y: 87
K: 60	K: 3	K: 0	K: 0	K: 28	K: 0	K: 0	K: 0	K: 18	K: 73	K: 0	K: 0

这是一款越野车的创意海报设计。白色汽车与绿色调背景相搭配，使画面具有层次感。而车身后面的白色文字可使受众更好地了解产品。

色彩点评

■ 将越野车放在画面的中间，搭配鲜活明亮的碧绿色背景，突出了产品，使画面整体具有空间感。

■ 画面中采用小面积的橙色作点缀，消除了画面的千篇一律，使画面看起来更加丰富。

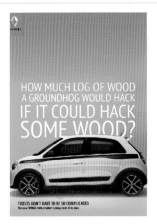

画面左上角的标志使用非常抢眼的颜色，突出了产品的品牌，也起到了宣传的效果。

CMYK: 76,12,77,0　CMYK: 0,0,0,0
CMYK: 91,82,76,64　CMYK: 17,59,96,0

推荐色彩搭配

C: 100	C: 3	C: 73	C: 15	C: 30	C: 8	C: 91	C: 64	C: 78	C: 4	C: 91	C: 17
M: 96	M: 0	M: 46	M: 3	M: 99	M: 49	M: 82	M: 55	M: 33	M: 3	M: 82	M: 59
Y: 38	Y: 2	Y: 40	Y: 73	Y: 71	Y: 17	Y: 76	Y: 52	Y: 32	Y: 3	Y: 76	Y: 96
K: 1	K: 0	K: 0	K: 0	K: 1	K: 0	K: 64	K: 2	K: 0	K: 0	K: 64	K: 0

色彩调性：华丽、动感、清凉、活力、热烈。

常用主题色：

CMYK:19,100,69,0　　CMYK:6,23,89,0　　CMYK:62,6,66,0　　CMYK:22,0,13,0　　CMYK:64,38,0,0　　CMYK:22,71,8,0

常用色彩搭配

CMYK: 19,100,69,0
CMYK: 6,1,20,0

胭脂红色搭配米色，高明度与低明度的色彩进行搭配，形成鲜明的对比，使作品层次更加丰富。

CMYK: 6,23,89,0
CMYK: 39,10,56,0

铬黄色搭配枯叶绿色，整体搭配在清丽中散发着轻柔而舒适的自然气息。

CMYK: 62,6,66,0
CMYK: 79,44,29,0

钴绿色搭配青蓝色，整体画面色调十分协调融洽，且具有清新、自然的视觉感。

CMYK: 22,71,8,0
CMYK: 84,92,0,0

锦葵紫色搭配浅靛青色，紫色调的搭配给人以时尚、优雅的视觉效果。

配色速查

华丽	清凉	活力	热烈

CMYK: 84,100,21,0
CMYK: 7,48,91,0
CMYK: 7,8,77,0
CMYK: 79,79,0,0

CMYK: 50,0,16,0
CMYK: 25,8,9,0
CMYK: 7,17,2,0
CMYK: 66,31,0,0

CMYK: 11,49,94,0
CMYK: 72,13,11,0
CMYK: 58,0,80,0
CMYK: 12,12,76,0

CMYK: 18,99,100,0
CMYK: 11,5,87,0
CMYK: 14,18,61,0
CMYK: 0,87,68,0

这是一幅演唱会海报设计作品。人脸侧影采用火鹤色与背景色灰蓝色搭配，制造娇柔的视觉效果。

整体画面采用极为高级的色调进行搭配，给人一种时尚、亮丽的视觉感受，让人心生向往，从而吸引人们的注意力。

色彩点评

■ 绿色加白色文字使整体画面更加清新淡雅，也使整个画面轻松自然。

■ 火鹤红色的人物剪影，给人一种温馨、柔和的视觉感。

CMYK: 35,22,11,0　　CMYK: 22,75,48,0
CMYK: 4,2,1,0　　　CMYK: 82,57,76,21

推荐色彩搭配

C: 29	C: 9	C: 40	C: 3
M: 69	M: 5	M: 0	M: 19
Y: 48	Y: 31	Y: 27	Y: 9
K: 0	K: 0	K: 0	K: 0

C: 54	C: 28	C: 24	C: 89
M: 68	M: 1	M: 0	M: 88
Y: 0	Y: 7	Y: 47	Y: 53
K: 0	K: 0	K: 0	K: 24

C: 54	C: 18	C: 11	C: 37
M: 5	M: 0	M: 8	M: 71
Y: 35	Y: 33	Y: 45	Y: 60
K: 0	K: 0	K: 0	K: 1

这是一款街头音乐会的宣传海报设计。画面中将斑马线比喻成钢琴，侧面展现街头风格所带来的风趣和欢乐。

色彩点评

■ 画面以青色调为主，并将观者视线集中在高大的人物形象上，以达到良好的宣传效果。

■ 浅灰色在画面中被大量应用，能使观者放松身心，给人一种开阔、清透之感。

文字在画面中被大量运用，排放整齐，构成新的图形，丰富海报内容。

CMYK: 35,15,9,0　　CMYK: 27,22,21,0
CMYK: 94,73,31,0　　CMYK: 14,90,64,0

推荐色彩搭配

C: 91	C: 85	C: 10	C: 24
M: 59	M: 42	M: 8	M: 6
Y: 79	Y: 69	Y: 34	Y: 45
K: 31	K: 2	K: 0	K: 0

C: 91	C: 72	C: 6	C: 8
M: 100	M: 100	M: 4	M: 3
Y: 61	Y: 24	Y: 30	Y: 84
K: 26	K: 0	K: 0	K: 0

C: 100	C: 96	C: 15	C: 38
M: 100	M: 94	M: 0	M: 81
Y: 62	Y: 37	Y: 31	Y: 0
K: 29	K: 3	K: 0	K: 0

色彩调性： 自然、活力、生机、清新、浪漫。

常用主题色：

CMYK:82,44,12,0　CMYK:8,56,25,0　CMYK:8,36,85,0　CMYK:69,15,34,0　CMYK:25,77,0,0　CMYK:18,16,96,0

常用色彩搭配

CMYK: 82,44,12,0
CMYK: 8,56,25,0

CMYK: 8,36,85,0
CMYK: 37,0,55,0

CMYK: 25,77,0,0
CMYK: 44,46,0,0

CMYK: 18,16,96,0
CMYK: 15,3,53,0

青蓝色搭配浅玫瑰红，给人一种生动、浪漫的视觉感，充满少女气息。

万寿菊黄色搭配淡绿色，整体搭配散发着活力、明亮的气息，让人联想到大自然的气息。

浅洋红色搭配紫蓝色，整体搭配给人一种时尚、鲜明的视觉效果。

翠绿色搭配香槟黄色，清新的搭配方式会形成鲜活富有生机的氛围。

配色速查

自然	活力	清新	浪漫

CMYK: 78,11,98,0
CMYK: 24,5,65,0
CMYK: 22,1,13,0
CMYK: 53,5,42,0

CMYK: 74,11,35,0
CMYK: 0,63,37,0
CMYK: 9,0,62,0
CMYK: 5,23,88,0

CMYK: 65,3,10,0
CMYK: 58,0,94,0
CMYK: 7,13,37,0
CMYK: 13,0,64,0

CMYK: 3,39,16,0
CMYK: 0,65,6,0
CMYK: 2,10,11,0
CMYK: 0,66,32,0

这是一款旅行社的宣传海报设计。将自然风光展现在受众的眼前，再配上文字说明和价格标注，可让消费者了解到更详细的旅游信息。

满版型的版式设计将旅游景点的信息全都展现出来，同时也使画面更有延展性。

色彩点评

■ 自然的颜色，蓝天黄土，给人一种舒心、纯朴、自然的感觉。

■ 两张具有代表性的景点图片放在一起，可吸引更多消费者。

CMYK: 39,51,66,3　CMYK: 74,41,20,0
CMYK: 14,13,70,0　CMYK: 89,85,85,76

推荐色彩搭配

C: 76	C: 74	C: 25	C: 43
M: 38	M: 29	M: 23	M: 32
Y: 6	Y: 98	Y: 12	Y: 55
K: 0	K: 0	K: 0	K: 0

C: 38	C: 39	C: 15	C: 57
M: 69	M: 75	M: 28	M: 97
Y: 50	Y: 64	Y: 65	Y: 56
K: 0	K: 1	K: 0	K: 13

C: 94	C: 19	C: 2	C: 46
M: 79	M: 5	M: 13	M: 13
Y: 18	Y: 5	Y: 25	Y: 75
K: 0	K: 0	K: 0	K: 0

这是一款航海旅游的创意海报设计。画面整体以矢量图形和文字为主，产生生动、自然的视觉效果。

矢量图形的设计，使海报主题更加神秘，容易吸引人们的注意力，达到很好的宣传效果。

色彩点评

■ 作品以青蓝色为主色调，搭配黄色和绿色为点缀色，让整个画面清新且富有生机。

■ 小面积的橙黄色作点缀，突出了海报的主题，极具吸引力。

CMYK: 72,33,59,0　CMYK: 75,59,100,29
CMYK: 21,14,59,0　CMYK: 11,29,76,0

推荐色彩搭配

C: 66	C: 64	C: 6	C: 22
M: 44	M: 13	M: 18	M: 0
Y: 99	Y: 32	Y: 51	Y: 40
K: 3	K: 0	K: 0	K: 0

C: 67	C: 47	C: 26	C: 15
M: 15	M: 9	M: 0	M: 12
Y: 93	Y: 67	Y: 34	Y: 60
K: 0	K: 0	K: 0	K: 0

C: 18	C: 29	C: 26	C: 44
M: 38	M: 26	M: 0	M: 46
Y: 95	Y: 62	Y: 34	Y: 99
K: 0	K: 0	K: 0	K: 0

色彩调性： 生动、神秘、浪漫、醒目、视觉冲击力。

常用主题色：

CMYK:17,77,43,0　CMYK:59,69,98,28　CMYK:31,48,100,0　CMYK:89,51,77,13　CMYK:80,42,22,0　CMYK:62,81,25,0

常用色彩搭配

CMYK: 17,77,43,0
CMYK: 52,100,100,37

山茶红色搭配酒红色，使整体画面具有和谐统一的美感，从而产生优雅、精致的视觉效果。

CMYK: 31,48,100,0
CMYK: 13,16,49,0

卡其黄色搭配灰菊色，使整体画面表现出来的视觉效果是简洁、素雅、柔和的，且具有韵味。

CMYK: 89,51,77,13
CMYK: 11,38,40,0

铬绿色搭配鲑红色，这种互补色的配色方式给人一种深度、厚实且低调的视觉感。

CMYK: 62,81,25,0
CMYK: 59,13,22,0

水晶紫色搭配浅色调的青蓝色，给人以神秘、时尚且富有细思的感受。

配色速查

生动

CMYK: 11,49,94,0
CMYK: 72,13,11,0
CMYK: 58,0,80,0
CMYK: 12,12,76,0

神秘

CMYK: 76,89,35,1
CMYK: 50,59,4,0
CMYK: 92,86,78,70
CMYK: 75,52,36,0

浪漫

CMYK: 71,12,23,0
CMYK: 89,58,33,0
CMYK: 0,0,0,0
CMYK: 34,6,86,0

醒目

CMYK: 4,32,65,0
CMYK: 18,84,24,0
CMYK: 26,93,89,0
CMYK: 48,100,85,20

这是美国动画片《头脑大作战》的宣传海报设计。画面中人物紧皱眉头,满脸委屈的表情,忧郁感十足。

作品版式构图简单,让观者能一下读懂其中的情绪。整体色调采用蓝色,营造出淡淡的忧伤气息。

色彩点评

- 整个画面明度偏低,运用蓝色为主色调,营造出哀伤、忧郁的氛围。
- 作品用色简洁,白色的文字,更好地表现了画面的质感。

CMYK : 91,77,9,0 　　CMYK : 62,13,8,0
CMYK : 0,0,2,0 　　　CMYK : 41,23,17,0

推荐色彩搭配

C: 91	C: 75	C: 78	C: 96
M: 60	M: 54	M: 72	M: 74
Y: 50	Y: 26	Y: 69	Y: 50
K: 5	K: 0	K: 38	K: 13

C: 84	C: 56	C: 54	C: 35
M: 100	M: 77	M: 72	M: 25
Y: 54	Y: 7	Y: 61	Y: 24
K: 26	K: 0	K: 8	K: 0

C: 100	C: 67	C: 68	C: 53
M: 94	M: 71	M: 73	M: 33
Y: 46	Y: 42	Y: 30	Y: 31
K: 2	K: 2	K: 0	K: 0

这是北美爱情片《遇见你之前》的宣传海报设计。男女主角互相对视并充满爱意的微笑,加上柔光的背景相结合,营造出爱情的浪漫氛围。

色彩点评

- 作品采用红色、蓝黑色为主色调,展现出这对恋人之间的甜蜜爱情,给人一种相信爱情的信念。
- 搭配灯光黄色,给人一种柔美、浪漫的感觉。整个画面温馨而又甜蜜。

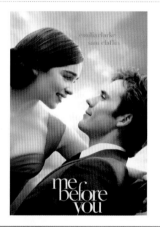

温馨、美好的爱情,易满足观者的内心欲望,从而吸引消费者进行观看,达到增加票房的效果。

CMYK: 89,85,66,50 　CMYK: 13,22,39,0
CMYK: 20,89,64,0 　　CMYK: 5,9,22,,0

推荐色彩搭配

C: 47	C: 17	C: 13	C: 44
M: 44	M: 29	M: 60	M: 97
Y: 40	Y: 21	Y: 25	Y: 62
K: 0	K: 0	K: 0	K: 4

C: 80	C: 32	C: 6	C: 75
M: 76	M: 92	M: 66	M: 58
Y: 74	Y: 51	Y: 19	Y: 67
K: 53	K: 0	K: 0	K: 15

C: 25	C: 4	C: 0	C: 62
M: 24	M: 45	M: 0	M: 69
Y: 45	Y: 27	Y: 0	Y: 93
K: 0	K: 0	K: 0	K: 33

色彩调性：简洁、清爽、朴实、沉重、夸张。

常用主题色：

CMYK:70,45,33,0　　CMYK:62,10,7,0　　CMYK:23,21,25,0　　CMYK:0,0,0,0　　CMYK:0,96,64,0　　CMYK:6,23,69,0

常用色彩搭配

CMYK: 70,45,33,0　　CMYK: 62,10,7,0　　CMYK: 0,96,64,0　　CMYK: 6,23,69,0
CMYK: 24,19,17,0　　CMYK: 1,7,18,0　　CMYK: 30,2,82,0　　CMYK: 24,19,17,0

青灰色搭配灰色，整体画面具有舒适的过渡感。二者色调纯度较低，给人以一种朴素、静谧的感觉。

浅矢车菊蓝色搭配浅米色，整体搭配在明亮的视觉中散发着稳定、舒适的气息。

朱红色搭配黄绿色，二者均为较为明亮的色彩，所以整体搭配给人一种充满生机和富有朝气的视觉效果。

浅铬黄色搭配灰色，亮眼的色调搭配高级灰调，整体画面搭配给人的感觉是清新、知性的。

配色速查

简洁	清爽	朴实	夸张

 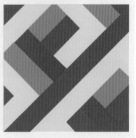

CMYK: 70,45,33,0　　CMYK: 62,10,7,0　　CMYK: 89,79,78,64　　CMYK: 0,96,64,0
CMYK: 49,26,20,0　　CMYK: 1,7,18,0　　CMYK: 23,21,25,0　　CMYK: 93,69,28,0
CMYK: 0,0,0,0　　　　CMYK: 6,23,69,0　　CMYK: 68,53,45,1　　CMYK: 82,31,100,0
CMYK: 24,19,17,0　　CMYK: 34,0,34,0　　CMYK: 32,36,38,0　　CMYK: 30,2,82,0

这是一款关于全球气候变暖的公益海报设计。采用中心式构图，将字母纵向拉长，与横向的鱼相互平衡，独特的配色方式，足以吸引人们的注意力。

通过鱼穿过二氧化碳的效果，来警示大家气候变暖的后果，引人深思。

色彩点评

■ 整体颜色略显暗沉，黑色与灰色的搭配给人以深邃、沉重的感觉。

■ 黑色的文字加上中心式构图，十分容易地抓住了人们的视觉重心。

CMYK: 24,20,36,0　　CMYK: 91,87,87,78

推荐色彩搭配

C: 91	C: 47	C: 11	C: 36
M: 86	M: 51	M: 26	M: 33
Y: 87	Y: 66	Y: 42	Y: 36
K: 78	K: 0	K: 0	K: 0

C: 91	C: 59	C: 65	C: 71
M: 86	M: 30	M: 77	M: 67
Y: 87	Y: 73	Y: 100	Y: 71
K: 78	K: 0	K: 50	K: 28

C: 100	C: 67	C: 45	C: 63
M: 88	M: 54	M: 55	M: 46
Y: 59	Y: 47	Y: 79	Y: 72
K: 36	K: 1	K: 1	K: 2

这是一款关于保护环境的公益海报设计。海报中绿色立体风格的主题文字，象征着大自然的颜色，搭配文字上方的剪影和文字下方的副标题文字，整体画面简洁明了，海报内容也清晰可见，告诫人们要保护环境。

通过直观剪影来警示大家，保护环境，人人有责，而画面中的文字设计呼应了主题。

色彩点评

■ 海报整体采用绿色系色调为主色调，给人一种生命、希望的视觉感。

■ 画面整体色调一致，给人以安全、严肃的感觉。

CMYK: 44,14,67,0　　CMYK: 90,86,86,77
CMYK: 88,51,100,17　CMYK: 11,2,36,0

推荐色彩搭配

C: 93	C: 67	C: 51	C: 60
M: 88	M: 54	M: 25	M: 27
Y: 89	Y: 47	Y: 54	Y: 96
K: 80	K: 1	K: 0	K: 0

C: 72	C: 61	C: 80	C: 25
M: 69	M: 16	M: 41	M: 0
Y: 65	Y: 79	Y: 100	Y: 59
K: 24	K: 0	K: 3	K: 0

C: 93	C: 63	C: 22	C: 24
M: 84	M: 29	M: 14	M: 31
Y: 74	Y: 25	Y: 13	Y: 92
K: 63	K: 0	K: 0	K: 0

5.11 电商海报

色彩调性： 亮眼、自然、新鲜、精美、时尚。

常用主题色：

CMYK: 12,21,78,0　CMYK: 9,86,69,0　CMYK: 42,13,82,0　CMYK: 61,32,17,0　CMYK: 74,11,35,0　CMYK: 6,43,75,0

常用色彩搭配

CMYK: 12,21,78,0
CMYK: 56,11,32,0

含羞草黄色搭配青瓷绿色，能让消费者感觉产品十分清香、优雅，适用于青年的消费人群。

CMYK: 9,86,69,0
CMYK: 26,40,0,0

浅胭脂红色搭配淡紫色，二者形成鲜明的对比，使作品层次更为丰富，视觉效果典雅、优美。

CMYK: 61,32,17,0
CMYK: 9,10,61,0

蓝灰色搭配浅香蕉黄色，是对比色的配色方式，给人一种强烈、明快、醒目的视觉感。

CMYK: 6,43,75,0
CMYK: 11,0,68,0

阳橙色搭配月光黄色，邻近色的配色方式会让整体画面具有协调统一的效果，且充满阳光感。

配色速查

亮眼	自然	新鲜	热烈

CMYK: 12,21,78,0
CMYK: 9,86,69,0
CMYK: 42,13,82,0
CMYK: 7,48,83,0

CMYK: 61,32,17,0
CMYK: 10,4,27,0
CMYK: 6,43,75,0
CMYK: 74,45,100,11

CMYK: 74,11,35,0
CMYK: 0,63,37,0
CMYK: 9,0,62,0
CMYK: 5,23,88,0

CMYK: 4,32,65,0
CMYK: 18,84,24,0
CMYK: 26,93,89,0
CMYK: 48,100,85,20

这是一款女士服饰产品的海报设计。服装产品整体明度较高，颜色倾向于淡紫色。背景采用了高明度的粉紫色作为主色，画面整体柔美而梦幻。

海报中的文案部分以较为稀松的排列方式覆盖在人物上，突出主题的同时又不会过多地遮挡产品本身。

色彩点评

- 背景采用了高明度的粉紫色作为主色，画面整体柔美且充满梦幻感。
- 搭配少量橙色，在柔美中增添了些许俏皮之感。

CMYK: 14,30,4,0　　CMYK: 13,11,8,0
CMYK: 0,0,0,0　　　CMYK: 7,49,67,0

推荐色彩搭配

C: 15	C: 0	C: 1	C: 11	C: 10	C: 9	C: 49	C: 94	C: 1	C: 9	C: 61	C: 63
M: 73	M: 51	M: 2	M: 18	M: 30	M: 63	M: 18	M: 89	M: 30	M: 69	M: 3	M: 31
Y: 0	Y: 21	Y: 2	Y: 65	Y: 23	Y: 18	Y: 10	Y: 52	Y: 24	Y: 56	Y: 30	Y: 18
K: 0	K: 0	K: 0	K: 0	K: 0	K: 0	K: 0	K: 23	K: 0	K: 0	K: 0	K: 0

这是一款休闲服饰网店的打折促销海报设计。整体画面设计基调淡雅、简约而舒适。

将文字摆放在黄金分割点位置，可使购买者在第一时间注意到打折促销的文字信息。

色彩点评

- 选取对比色的配色方式，给人一种强烈、明快的感觉。
- 画面背景以蓝色为主，主体产品和装饰物中的粉色与背景中的淡蓝色形成对比，使人具有清透、舒缓之感。

CMYK: 45,11,17,0　　CMYK: 2,7,9,0
CMYK: 0,0,0,0　　　CMYK: 16,39,14,0

推荐色彩搭配

C: 9	C: 8	C: 46	C: 26	C: 6	C: 18	C: 8	C: 38	C: 26	C: 59	C: 6	C: 54
M: 16	M: 5	M: 30	M: 33	M: 6	M: 21	M: 15	M: 11	M: 5	M: 0	M: 6	M: 43
Y: 18	Y: 3	Y: 0	Y: 48	Y: 28	Y: 24	Y: 57	Y: 56	Y: 2	Y: 65	Y: 28	Y: 0
K: 0	K: 0	K: 0	K: 0	K: 0	K: 0	K: 0	K: 0	K: 0	K: 0	K: 0	K: 0

6

第6章

海报招贴设计
的风格

海报招贴设计在当今时代的需求变得更尖端，标新立异、独一无二、五花八门的海报如雨后春笋般出现，也出现了各种各样的风格。本章就为大家介绍其中应用相对广泛的十余种海报风格。

风格是指画面的形式，而创意始终是不可缺的。

根据受众人群的不同，海报设计的风格也会随之改变，但不管改变成什么风格，画面的美观性、艺术性都是需要具备的。

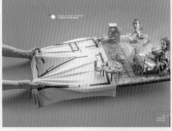
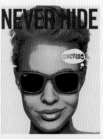

6.1 怀旧风格

色彩调性： 厚重、沉稳、陈旧、独特、年代感。

常用主题色：

CMYK: 37,20,34,0　CMYK: 9,8,24,0　CMYK: 74,68,69,31　CMYK: 33,63,36,0　CMYK: 27,58,76,0　CMYK: 77,43,17,0

常用色彩搭配

CMYK: 37,20,34,0
CMYK: 10,9,25,0

绿灰色搭配米色，二者色彩的搭配，给人一种典雅、稳定的视觉效果。

CMYK: 33,63,36,0
CMYK: 22,40,76,0

灰玫红搭配卡其黄色，是邻近色的配色方式，给人一种安静、典雅的视觉效果。

CMYK: 1,3,8,0
CMYK: 61,86,58,18

琥珀色搭配勃艮第酒红色，低明度的配色方式，给人一种沉重的视觉感。

CMYK: 35,11,6,0
CMYK: 97,87,65,49

青蓝色搭配蓝黑色，整体给人一种柔和、深邃且纯粹的视觉感。

配色速查

厚重

CMYK: 16,27,73,0
CMYK: 70,82,93,63
CMYK: 67,69,88,39
CMYK: 87,83,87,74

沉稳

CMYK: 7,26,27,0
CMYK: 18,44,10,0
CMYK: 27,46,49,0
CMYK: 65,85,47,7

陈旧

CMYK: 27,16,50,0
CMYK: 87,88,89,72
CMYK: 35,74,61,0
CMYK: 32,46,71,0

独特

CMYK: 54,100,100,33
CMYK: 24,27,50,0
CMYK: 78,45,70,3
CMYK: 75,80,93,66

这是一款怀旧风格的游戏宣传海报设计。从《银河战士》女主角萨姆斯身上还能依稀看到玛丽莲·梦露的身影，人物造型十分性感，整体画面具有穿越时空的错乱感。

画面层次有序，性感的人物很好地抓住了人们的视觉中心。美女与怪兽的搭配，创意感十足。

色彩点评

■ 作品用色明快，以中低明度的午夜蓝渐变作为背景，搭配橙黄色、金色和钴绿色。

■ 对比色的配色方式，给人一种强烈、明快的印象，且具有冲击力和空间感。

CMYK: 87,100,66,57　CMYK: 12,18,76,0
CMYK: 62,23,68,0　　CMYK: 20,67,99,0

推荐色彩搭配

C: 68	C: 53	C: 18	C: 36
M: 86	M: 93	M: 52	M: 21
Y: 81	Y: 73	Y: 44	Y: 77
K: 58	K: 24	K: 0	K: 0

C: 64	C: 17	C: 76	C: 8
M: 67	M: 18	M: 60	M: 55
Y: 100	Y: 40	Y: 71	Y: 94
K: 8	K: 0	K: 21	K: 0

C: 66	C: 47	C: 78	C: 41
M: 47	M: 78	M: 72	M: 51
Y: 46	Y: 55	Y: 69	Y: 69
K: 0	K: 2	K: 38	K: 0

该海报是以怀旧风格为主题，采用一条白色的S形曲线分割画面，但又在上方巧妙地加上胶卷的图案，使画面变得完整。

色彩点评

■ 以琥珀色为背景，衬托出黑色的文字，部分留白给人以透气感。

■ 米色的曲线与弯曲的胶卷搭配在一起，既美观又协调。

■ 橙色调搭配黑色，显得压抑、沉闷，而加入米色，使得画面色彩丰富。

整体画面的最上层加了许多不规则的纹理，为整幅画面增加了怀旧感。

CMYK: 30,65,91,0　CMYK: 90,86,87,77
CMYK: 7,2,29,0

推荐色彩搭配

C: 30	C: 14	C: 20	C: 46
M: 94	M: 71	M: 26	M: 35
Y: 55	Y: 26	Y: 30	Y: 58
K: 0	K: 0	K: 0	K: 0

C: 79	C: 35	C: 90	C: 73
M: 42	M: 25	M: 86	M: 56
Y: 10	Y: 54	Y: 87	Y: 46
K: 0	K: 0	K: 77	K: 1

C: 23	C: 30	C: 7	C: 45
M: 37	M: 65	M: 2	M: 79
Y: 79	Y: 91	Y: 29	Y: 38
K: 0	K: 1	K: 0	K: 0

6.2 夸张风格

色彩调性： 鲜明、奇特、趣味、生动。

常用主题色：

CMYK: 11,80,92,0　CMYK: 67,14,0,0　CMYK: 17,34,89,0　CMYK: 22,71,8,0　CMYK: 62,6,66,0　CMYK: 59,69,98,28

常用色彩搭配

CMYK: 11,80,92,0　　CMYK: 67,14,0,0　　CMYK: 62,6,66,0　　CMYK: 22,71,8,0
CMYK: 67,42,18,0　　CMYK: 2,28,65,0　　CMYK: 79,44,29,0　　CMYK: 84,92,0,0

橘色搭配青蓝色，形成鲜明的视觉冲击力，会使整体画面别具一格，富有层次感。

道奇蓝色彩明度较高，搭配柔和的蜂蜜色给人以迪士尼童话般的幻想。

钴绿色搭配青蓝色，整体画面色调十分协调融洽，且具有清新、自然的视觉感。

锦葵紫色搭配浅靛青色，紫色调的搭配给人以时尚、优雅的视觉效果。

配色速查

鲜明	奇特	趣味	生动

CMYK: 4,32,65,0　　CMYK: 0,96,64,0　　CMYK: 61,32,17,0　　CMYK: 11,49,94,0
CMYK: 18,84,24,0　　CMYK: 93,69,28,0　　CMYK: 10,4,27,0　　CMYK: 72,13,11,0
CMYK: 26,93,89,0　　CMYK: 82,31,100,0　CMYK: 6,43,75,0　　CMYK: 58,0,80,0
CMYK: 48,100,85,20　CMYK: 30,2,82,0　　CMYK: 74,45,100,11　CMYK: 12,12,76,0

这是一款关于啤酒的海报设计。运用夸张的手法把啤酒呈现在眼前，增强了视觉冲击力。

色彩点评

■ 深颜色的背景可以衬托出人物形象，体现啤酒色泽金黄的特点。

■ 低明度的配色方式，使人们的注意力都集中在海报内容上，起到宣传的作用。

画面中的男人张开的大嘴，紧握的拳头，显示着男人充满力量。海报没有过多的文字修饰，画面将内容展示得很到位。

CMYK: 65,74,93,44 CMYK: 17,24,30,0
CMYK: 88,86,88,77 CMYK: 22,67,97,0

推荐色彩搭配

C: 73	C: 30	C: 69	C: 44
M: 71	M: 65	M: 57	M: 34
Y: 82	Y: 91	Y: 78	Y: 77
K: 46	K: 0	K: 14	K: 0

C: 93	C: 66	C: 77	C: 34
M: 88	M: 65	M: 78	M: 46
Y: 89	Y: 69	Y: 48	Y: 85
K: 80	K: 18	K: 10	K: 0

C: 65	C: 48	C: 7	C: 28
M: 88	M: 57	M: 6	M: 52
Y: 67	Y: 68	Y: 28	Y: 100
K: 40	K: 2	K: 0	K: 0

这是一款餐饮店的宣传海报设计。该作品采用夸张的手法来突出该店的服务宗旨。

色彩点评

■ 画面中黑猩猩砸破玻璃伸出黑手，而服务员面带微笑地递给黑猩猩食物。

■ 广告从侧面表达出来这里吃饭吧，想怎样就怎样，做你自己就好。

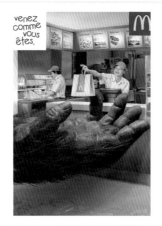

幽默的广告形式，不仅拉低品牌与消费者的距离，还巧妙地传达自己的经营理念。

CMYK: 87,84,82,72 CMYK: 13,62,84,0
CMYK: 58,54,57,2 CMYK: 89,61,98,43

推荐色彩搭配

C: 80	C: 32	C: 6	C: 75
M: 76	M: 92	M: 66	M: 58
Y: 74	Y: 51	Y: 19	Y: 67
K: 53	K: 0	K: 0	K: 15

C: 93	C: 63	C: 22	C: 24
M: 84	M: 29	M: 14	M: 31
Y: 74	Y: 25	Y: 13	Y: 92
K: 63	K: 0	K: 0	K: 0

C: 10	C: 13	C: 46	C: 87
M: 53	M: 13	M: 31	M: 63
Y: 52	Y: 68	Y: 31	Y: 31
K: 0	K: 0	K: 0	K: 0

6.3 抽象风格

色彩调性： 简洁、高雅、幻想、新奇。

常用主题色：

CMYK: 69,51,52,1　CMYK: 9,4,6,0　CMYK: 100,100,58,15　CMYK: 76,73,71,42　CMYK: 33,37,90,0　CMYK: 28,75,27,0

常用色彩搭配

CMYK: 69,51,52,1
CMYK: 9,4,6,0

CMYK: 100,100,58,15
CMYK: 69,100,10,0

CMYK: 33,37,90,0
CMYK: 76,73,71,42

CMYK: 28,75,27,0
CMYK: 35,47,12,0

绿灰色搭配雪白色，是低明度的配色方式，给人一种清新、自然的感受。

深蓝色彩明度较低，搭配同样低明度的水晶紫色，会为画面增添趣味性和艺术性。

土著黄色搭配深巧克力色，二者搭配给人一种典雅、富有历史感的视觉效果。

灰玫红色搭配矿紫色，二者搭配给人一种安静中带着典雅的视觉效果。

配色速查

简洁	高雅	幻想	新奇
CMYK: 35,13,32,0 CMYK: 8,70,44,0 CMYK: 18,8,16,0 CMYK: 75,74,74,45	CMYK: 16,31,11,0 CMYK: 64,68,100,35 CMYK: 0,0,0,0 CMYK: 35,13,32,0	CMYK: 12,61,0,0 CMYK: 61,27,13,0 CMYK: 77,24,51,0 CMYK: 13,3,71,0	CMYK: 43,70,5,0 CMYK: 31,0,70,0 CMYK: 49,22,0,0 CMYK: 5,60,36,0

这是一款电台音乐节的创意海报设计。该海报的宣传语是"更好的音乐歌词回忆"。而文字与各种各样的乐器结合在一起，创意别出心裁，引人注意。

将乐器和文字放置在人的大脑里，与宣传语中的"回忆"二字相互呼应。

色彩点评

■ 满版型的版式设计使视觉传达效果直观而强烈。

■ 给人一种大方、舒展的视觉感受，且整体画面具有和谐、统一的美感。

CMYK: 10,10,13,0　　CMYK: 64,69,73,24
CMYK: 65,62,57,7　　CMYK: 93,88,89,80

推荐色彩搭配

C: 52	C: 91	C: 9	C: 74
M: 55	M: 85	M: 9	M: 87
Y: 32	Y: 89	Y: 6	Y: 51
K: 0	K: 77	K: 0	K: 17

C: 45	C: 62	C: 0	C: 71
M: 56	M: 64	M: 0	M: 82
Y: 71	Y: 75	Y: 0	Y: 100
K: 1	K: 18	K: 0	K: 64

C: 70	C: 87	C: 24	C: 71
M: 37	M: 56	M: 13	M: 60
Y: 33	Y: 44	Y: 13	Y: 57
K: 0	K: 1	K: 0	K: 8

这是一幅抽象风格海报，表现的是美国独立日。画面的图案以圆形为主，且正在与主体分离，也可以体现出美国独立日的主题。

色彩点评

■ 画面颜色运用了美国国旗的颜色，即使不理解表达的具体内容，也能猜测出内容与美国有关。

■ 对比色的红蓝调应用，给人一种强烈、明快、醒目、具有冲击力的视觉感受。

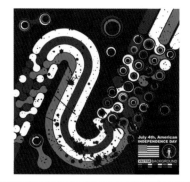

画面的图案都是由几何图形拼接而成，独特的造型足以吸引人的眼球。

CMYK: 83,79,71,61　　CMYK: 45,98,99,14
CMYK: 0,0,0,0　　CMYK: 80,63,36,0

推荐色彩搭配

C: 63	C: 31	C: 52	C: 13
M: 93	M: 28	M: 55	M: 10
Y: 56	Y: 25	Y: 65	Y: 10
K: 19	K: 0	K: 2	K: 0

C: 83	C: 54	C: 0	C: 45
M: 79	M: 39	M: 0	M: 98
Y: 71	Y: 30	Y: 0	Y: 99
K: 61	K: 0	K: 0	K: 14

C: 43	C: 20	C: 0	C: 83
M: 51	M: 14	M: 0	M: 79
Y: 100	Y: 16	Y: 0	Y: 71
K: 1	K: 0	K: 0	K: 61

6.4 极简风格

色彩调性： 简明、纯粹、清晰、大方、直观。

常用主题色：

CMYK：23,45,90,0　CMYK：53,49,94,2　CMYK：61,0,52,0　CMYK：87,70,73,44　CMYK：43,71,86,4　CMYK：32,0,32,0

常用色彩搭配

CMYK：23,45,90,0
CMYK：20,15,15,0

CMYK：61,0,52,0
CMYK：72,69,65,24

CMYK：87,70,73,44
CMYK：47,14,41,0

CMYK：43,71,86,4
CMYK：32,0,32,0

黄褐色搭配灰色，这是一种新颖、独具特色的色彩搭配方式，给人一种温厚、恬静且怀念的感觉。

鲜红色是较为亮丽的颜色，与深灰色搭配时色块边缘较为清晰，给人一种激情、亢奋的感觉。

深墨绿色搭配青瓷绿色，高低明度的色彩相搭配，具有空间层次感，并给人典雅、高贵的感觉。

浅褐色搭配浅绿灰色，整个画面充满复古气息的同时又洋溢着一种成熟、内敛的视觉感。

配色速查

简明	大方	清晰	纯粹

CMYK：87,82,82,71
CMYK：20,14,16,0
CMYK：0,0,0,0
CMYK：46,38,36,0

CMYK：2,82,55,0
CMYK：8,38,20,0
CMYK：0,0,0,0
CMYK：77,43,0,0

CMYK：42,12,0,0
CMYK：15,7,59,0
CMYK：0,0,0,0
CMYK：77,43,0,0

CMYK：48,46,60,0
CMYK：20,14,16,0
CMYK：0,0,0,0
CMYK：49,100,100,27

这是好莱坞剧情片《魔术师》的宣传海报设计。文字组成的人物造型让海报瞬间增强表现力度，也吸引了人们的注意力。

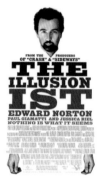

扁平化的字体与人物相搭配，充分展现出人物的造型，创意感十足。

色彩点评

■ 褐色文字与白色背景相搭配，发挥出复古、温厚、稳定的色彩情感。

■ 极简方式的海报设计，充分展现出简明大方的色彩调性。

CMYK: 66,74,84,45 CMYK: 0,0,0,0
CMYK: 91,89,82,74 CMYK: 15,28,31,0

推荐色彩搭配

C: 91	C: 55	C: 0	C: 15	C: 61	C: 41	C: 0	C: 38	C: 1	C: 91	C: 0	C: 44
M: 89	M: 100	M: 0	M: 28	M: 85	M: 58	M: 0	M: 82	M: 24	M: 89	M: 0	M: 33
Y: 82	Y: 68	Y: 0	Y: 31	Y: 100	Y: 68	Y: 0	Y: 100	Y: 27	Y: 82	Y: 0	Y: 100
K: 74	K: 25	K: 0	K: 0	K: 52	K: 0	K: 0	K: 3	K: 0	K: 74	K: 0	K: 0

这是一张电影海报，同时也是一张暗藏玄机的双关海报，即一张海报中包含两种形象。

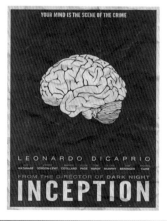

画面中的图形既可以看成是人的大脑，又可以看成是一个蜷缩着的人，暗藏玄机。

色彩点评

■ 深蓝色的背景给人一种浩瀚、缥缈的感觉，加入白色的图形和文字，使整张画面变幻莫测。

■ 文字的大小、间距各不相同，丰富了画面的同时，使画面更加饱满。

CMYK: 100,86,52,21 CMYK: 93,73,50,12
CMYK: 27,21,20,0 CMYK: 20,13,13,0

推荐色彩搭配

C: 49	C: 38	C: 0	C: 31	C: 80	C: 46	C: 0	C: 91	C: 12	C: 38	C: 39	C: 67
M: 100	M: 62	M: 0	M: 24	M: 55	M: 29	M: 0	M: 89	M: 44	M: 50	M: 36	M: 75
Y: 100	Y: 48	Y: 0	Y: 24	Y: 98	Y: 41	Y: 0	Y: 82	Y: 90	Y: 90	Y: 46	Y: 100
K: 27	K: 0	K: 0	K: 0	K: 23	K: 0	K: 0	K: 74	K: 0	K: 0	K: 0	K: 51

6.5 炫酷风格

色彩调性： 高端、华丽、时尚、潮流、独特。

常用主题色：

CMYK: 94,81,0,0　　CMYK: 75,64,47,4　　CMYK: 54,79,0,0　　CMYK: 78,75,0,0　　CMYK: 33,98,30,0　　CMYK: 6,8,72,0

常用色彩搭配

CMYK: 94,81,0,0
CMYK: 98,100,61,30

深蓝色搭配蓝黑色，低明度的色彩搭配，给人一种神秘且深邃的视觉感。

CMYK: 54,79,0,0
CMYK: 75,64,47,4

亮紫藤色的色彩明度较高，搭配低明度的灰色，给人优雅、迷人的视觉感。

CMYK: 33,98,30,0
CMYK: 70,29,31,0

深色调的宝石红色，搭配孔雀绿色，是互补色的配色方式，具有最强的吸引力。

CMYK: 6,8,72,0
CMYK: 78,75,0,0

香蕉黄色搭配紫蓝色，二者对比强烈，会产生一种亮眼又醒目的视觉效果。

配色速查

高端

CMYK: 54,78,0,0
CMYK: 78,75,0,0
CMYK: 94,81,0,0
CMYK: 91,100,61,46

华丽

CMYK: 27,2,3,0
CMYK: 84,64,0,0
CMYK: 1,89,17,0
CMYK: 14,16,90,0

时尚

CMYK: 20,18,24,0
CMYK: 24,49,17,0
CMYK: 76,90,59,35
CMYK: 58,7,18,0

潮流

CMYK: 89,79,78,64
CMYK: 23,21,25,0
CMYK: 68,53,45,1
CMYK: 32,36,38,0

这是一款炫酷风格的音乐海报设计。整幅画面都透露着动感、时尚、梦幻、科幻、前卫的气息。

字体的设计也突出了炫酷的主题，与上方的人物搭配十分和谐。

色彩点评

■ 画面由明度和纯度都较高的紫色与蓝色搭配而成，营造出华丽、时尚的氛围。

■ 画面的背景颜色选择暗紫色，与人物明亮的色彩形成了强烈的对比。

CMYK: 91,100,61,46 CMYK: 94,81,0,0
CMYK: 78,75,0,0 CMYK: 54,78,0,0

推荐色彩搭配

C: 84	C: 56	C: 54	C: 35
M: 100	M: 77	M: 72	M: 25
Y: 54	Y: 7	Y: 61	Y: 24
K: 26	K: 0	K: 8	K: 0

C: 91	C: 72	C: 6	C: 8
M: 100	M: 100	M: 4	M: 3
Y: 61	Y: 24	Y: 30	Y: 84
K: 26	K: 0	K: 0	K: 0

C: 100	C: 96	C: 15	C: 38
M: 100	M: 94	M: 0	M: 81
Y: 62	Y: 37	Y: 31	Y: 0
K: 29	K: 3	K: 0	K: 0

这是一张炫酷风格的海报，画面中添加了许多华丽的特效，加上人物动感的造型，一场视觉盛宴就此呈现。

动感的人物加上几何图形，充分地为画面增添了空间层次感。

色彩点评

■ 画面的背景选择了蓝黑色，图案设计成了金属质感的几何图形，尽显时尚的气息。

■ 绚丽的蓝色调特效背景加上动感时尚的华丽造型，使整体画面看上去十分耀眼。

CMYK: 98,95,51,23 CMYK: 78,41,7,0
CMYK: 30,6,5,0 CMYK: 56,25,24,0

推荐色彩搭配

C: 38	C: 39	C: 15	C: 57
M: 69	M: 75	M: 28	M: 97
Y: 50	Y: 64	Y: 65	Y: 56
K: 0	K: 1	K: 0	K: 13

C: 76	C: 50	C: 92	C: 75
M: 89	M: 59	M: 86	M: 52
Y: 35	Y: 4	Y: 78	Y: 36
K: 1	K: 0	K: 70	K: 0

C: 100	C: 95	C: 21	C: 53
M: 100	M: 76	M: 9	M: 48
Y: 68	Y: 39	Y: 6	Y: 54
K: 60	K: 0	K: 0	K: 0

6.6 插画风格

色彩调性： 活力、直观、新颖、独特、艺术气息。

常用主题色：

CMYK: 11,80,92,0　　CMYK: 67,14,0,0　　CMYK: 61,0,52,0　　CMYK: 15,96,29,0　　CMYK: 100,99,53,5　　CMYK: 6,8,72,0

常用色彩搭配

CMYK: 11,80,92,0
CMYK: 67,42,18,0

橘色搭配青蓝色，形成了鲜明的视觉冲击力，会使整体画面别具一格，富有层次感。

CMYK: 67,14,0,0
CMYK: 2,28,65,0

道奇蓝色彩明度较高，搭配柔和的蜂蜜色，给人以迪士尼童话般的幻想。

CMYK: 15,96,29,0
CMYK: 8,35,91,0

玫瑰红色搭配橙黄色，邻近色的配色方式，增加了整体协调感，体现优雅柔美的感觉。

CMYK: 6,8,72,0
CMYK: 62,29,80,0

香蕉黄色搭配叶绿色，整体洋溢着盛夏色彩的颜色，体现出热情又不乏清凉舒适。

配色速查

活力	直观	新颖	独特

CMYK: 6,52,24,0
CMYK: 5,14,74,0
CMYK: 12,96,15,0
CMYK: 72,22,7,0

CMYK: 85,88,77,69
CMYK: 71,32,39,0
CMYK: 85,88,77,69
CMYK: 32,39,29,0

CMYK: 75,13,35,0
CMYK: 84,45,29,0
CMYK: 8,95,60,0
CMYK: 9,7,87,0

CMYK: 0,83,0,0
CMYK: 14,29,76,0
CMYK: 63,51,30,0
CMYK: 57,31,31,0

这是一款卡通插画海报设计。作品层次丰富，整体画面给人以亮眼、神秘、简约的视觉效果。

通过设置扭曲的图案搭配文字以及水晶紫色的背景，使整体画面充满了趣味性和艺术性。

色彩点评

■ 画面中黑色的主体文字采用了卡通风格的字体设计。

■ 搭配一系列白色卡通元素和水晶紫色背景作点缀，为画面增添了一丝跳跃活泼。

CMYK: 62,81,25,0　CMYK: 0,0,0,0
CMYK: 93,88,89,80

推荐色彩搭配

C: 26	C: 2	C: 1	C: 93	C: 70	C: 24	C: 60	C: 93	C: 62	C: 1	C: 45	C: 93
M: 74	M: 10	M: 1	M: 88	M: 68	M: 19	M: 51	M: 88	M: 44	M: 1	M: 33	M: 88
Y: 39	Y: 35	Y: 1	Y: 89	Y: 0	Y: 16	Y: 48	Y: 89	Y: 84	Y: 1	Y: 40	Y: 89
K: 0	K: 0	K: 0	K: 80	K: 0	K: 0	K: 0	K: 80	K: 2	K: 0	K: 0	K: 80

这是一款扁平化的插画海报设计。画面中的立体图像全部设计得扁平化，使人感到新颖独特。

画面由许多色块构成，大小不一的色块构造出了简洁、规整的画面。

色彩点评

■ 经典的互补色搭配，增强了画面的视觉冲击效果。

■ 海报大面积使用蓝色，使人感到清透、整洁。

CMYK: 71,32,39,0　CMYK: 85,88,77,69
CMYK: 32,39,29,0　CMYK: 85,88,77,69

推荐色彩搭配

C: 31	C: 96	C: 15	C: 99	C: 18	C: 35	C: 7	C: 62	C: 64	C: 17	C: 76	C: 8
M: 84	M: 91	M: 66	M: 100	M: 30	M: 95	M: 13	M: 37	M: 67	M: 18	M: 60	M: 55
Y: 10	Y: 7	Y: 36	Y: 56	Y: 29	Y: 59	Y: 13	Y: 4	Y: 100	Y: 40	Y: 71	Y: 94
K: 0	K: 0	K: 0	K: 29	K: 0	K: 1	K: 0	K: 0	K: 8	K: 0	K: 21	K: 0

6.7 矢量风格

色彩调性： 简洁、大方、雅致、奇特、趣味性。

常用主题色：

CMYK: 8,80,90,0　CMYK: 99,84,10,0　CMYK: 0,46,91,0　CMYK: 79,74,71,45　CMYK: 30,65,39,0　CMYK: 89,51,77,13

常用色彩搭配

CMYK: 11,80,92,0　　CMYK: 99,84,10,0　　CMYK: 0,84,62,0　　CMYK: 89,51,77,13
CMYK: 67,42,18,0　　CMYK: 96,91,66,54　　CMYK: 60,42,20,0　　CMYK: 11,38,40,0

橘色搭配青蓝色，形成了鲜明的视觉冲击力，会使整体画面别具一格，富有层次感。

群青色搭配蓝黑色，给人一种科技、理智的视觉效果，充满万物沉寂的色彩效果。

朱红色搭配蓝灰色，是对比色的配色方式，给人一种强烈、醒目、具有冲击力的感受。

铬绿色搭配鲑红色，这种互补色的配色方式给人一种深度、厚实且低调的视觉感。

配色速查

简洁	大方	雅致	奇特

CMYK: 70,45,33,0	CMYK: 2,82,55,0	CMYK: 7,26,27,0	CMYK: 4,32,65,0
CMYK: 49,26,20,0	CMYK: 8,38,20,0	CMYK: 18,44,10,0	CMYK: 18,84,24,0
CMYK: 0,0,0,0	CMYK: 0,0,0,0	CMYK: 27,46,49,0	CMYK: 26,93,89,0
CMYK: 24,19,17,0	CMYK: 77,43,0,0	CMYK: 65,85,47,7	CMYK: 48,100,85,20

这是一款适量风格的海报设计。运用统一的矢量图形放大或缩小，构成一个大的图形，使用特异的手法突出中心——保持联系。

GLOBAL
CREATIVITY

整体画面使用对话气泡的矢量图形，能更好地突出主题。图形位于画面的中心，视觉冲击力很强。

色彩点评

■ 画面采用四种饱和度很高的颜色搭配在一起，使丰富多彩的沟通效果很好地展现出来。

■ 多色搭配的方式使整体画面充满视觉冲击力。

CMYK: 31,24,23,0　　CMYK: 35,100,98,2
CMYK: 88,50,100,14　CMYK: 100,98,36,1
CMYK: 15,81,97,0

推荐色彩搭配

C: 38	C: 39	C: 15	C: 57
M: 69	M: 75	M: 28	M: 97
Y: 50	Y: 64	Y: 65	Y: 56
K: 0	K: 1	K: 0	K: 13

C: 64	C: 17	C: 76	C: 8
M: 67	M: 18	M: 60	M: 55
Y: 100	Y: 40	Y: 71	Y: 94
K: 8	K: 0	K: 21	K: 0

C: 93	C: 63	C: 22	C: 24
M: 84	M: 29	M: 14	M: 31
Y: 74	Y: 25	Y: 13	Y: 92
K: 63	K: 0	K: 0	K: 0

这是一款啤酒的创意海报设计。将文字与产品的形状结合在一起，点明广告主题的同时也展现出品牌的形象，给人一种健康、富有活力的视觉感受。

色彩点评

■ 碧绿色的背景为造型独特的创意海报作衬托，再搭配白色调的文字，给人一种纯真、天然、健康的视觉感，让人感受到产品的质感。

■ 中心型的版式设计使受众的注意力首先集中在广告创意上，足以吸引受众的眼光。

具有延展性的文字样式打破了画面枯燥的视感，给人一种自由、生动、艺术的感受。

CMYK: 87,46,100,9　CMYK: 4,3,3,0
CMYK: 47,14,97,0　CMYK: 33,87,95,1

推荐色彩搭配

C: 100	C: 45	C: 69	C: 9
M: 94	M: 15	M: 61	M: 67
Y: 42	Y: 96	Y: 58	Y: 60
K: 3	K: 0	K: 8	K: 0

C: 74	C: 4	C: 92	C: 36
M: 100	M: 3	M: 87	M: 21
Y: 35	Y: 3	Y: 88	Y: 77
K: 1	K: 0	K: 79	K: 0

C: 78	C: 66	C: 0	C: 30
M: 82	M: 35	M: 0	M: 97
Y: 0	Y: 43	Y: 0	Y: 90
K: 0	K: 0	K: 0	K: 0

6.8 波普风格

色彩调性： 强烈、喧闹、独特、新颖、视觉感极强。

常用主题色：

CMYK: 4,39,0,0　CMYK: 46,100,100,18　CMYK: 97,100,57,20　CMYK: 40,5,88,0　CMYK: 0,52,91,0　CMYK: 58,6,24,0

常用色彩搭配

CMYK: 4,39,0,0
CMYK: 67,25,27,0

CMYK: 46,100,100,18
CMYK: 5,36,47,0

CMYK: 40,5,88,0
CMYK: 97,100,57,20

CMYK: 0,52,91,0
CMYK: 77,75,72,45

优品紫红色搭配青蓝色，整体画面具有清亮、前卫的视觉感，且富有层次感。

酒红色的色彩明度较低，搭配柔和的沙棕色，使整体画面狂野又不失精致。

苹果绿色搭配蓝黑色，高低明度的对比方式，给人一种既低调又清明的感觉。

橙黄色搭配黑灰色，高低明度的对比方式，整体画面明亮中洋溢着午夜的沉稳。

配色速查

强烈	喧闹	独特	新颖

CMYK: 22,99,100,0
CMYK: 4,36,32,0
CMYK: 74,20,31,0
CMYK: 7,34,91,0

CMYK: 40,5,88,0
CMYK: 0,51,91,0
CMYK: 7,74,35,0
CMYK: 97,100,57,20

CMYK: 54,100,100,33
CMYK: 24,27,50,0
CMYK: 78,45,70,3
CMYK: 75,80,93,66

CMYK: 75,13,35,0
CMYK: 84,45,29,0
CMYK: 8,95,60,0
CMYK: 9,7,87,0

这是一个以波普风格为主题的妆容海报设计。整体画面通过多种色彩进行搭配，使画面更加独特、新颖。

该模特头戴各种玩具，充满童趣，而明黄色的粗眉搭配黑色烟熏眼妆，极具戏剧化。

色彩点评

- 强烈的色彩对比让海报显得相当有趣，而嘴唇画在"POP"字眼，凸显波普风的张扬气息。
- 加上深蓝色塑料式的围巾，整体色调搭配丰富，极具吸引力。

CMYK: 90,85,81,72　CMYK: 91,70,19,0
CMYK: 13,10,84,0　CMYK: 21,98,99,0

推荐色彩搭配

C: 100	C: 0	C: 3	C: 18
M: 86	M: 51	M: 13	M: 98
Y: 55	Y: 91	Y: 40	Y: 94
K: 27	K: 0	K: 0	K: 0

C: 4	C: 70	C: 3	C: 94
M: 42	M: 12	M: 5	M: 73
Y: 91	Y: 4	Y: 11	Y: 35
K: 0	K: 0	K: 0	K: 0

C: 94	C: 9	C: 72	C: 18
M: 92	M: 4	M: 22	M: 98
Y: 80	Y: 82	Y: 4	Y: 94
K: 74	K: 0	K: 0	K: 0

这是一幅波普风格的艺术海报，画面基本上是由图形构成。

画面由明度、纯度都较高的色彩构成，刺激着人们的眼球。

色彩点评

- 画面背景采用青色搭配紫色设计而成，且由许多圆形有规律地排列而成，在色彩上稍有变化。
- 大面积的彩色圆点使整幅画面充盈着喧闹的气氛。

CMYK: 71,7,34,0　CMYK: 91,89,85,77
CMYK: 15,25,15,0　CMYK: 25,90,69,0

推荐色彩搭配

C: 100	C: 65	C: 3	C: 18
M: 86	M: 35	M: 13	M: 98
Y: 55	Y: 35	Y: 40	Y: 94
K: 27	K: 0	K: 0	K: 0

C: 5	C: 5	C: 63	C: 89
M: 24	M: 31	M: 10	M: 84
Y: 58	Y: 33	Y: 10	Y: 82
K: 0	K: 0	K: 0	K: 73

C: 26	C: 74	C: 62	C: 49
M: 13	M: 5	M: 67	M: 12
Y: 31	Y: 54	Y: 30	Y: 5
K: 0	K: 0	K: 0	K: 0

6.9 立体风格

色彩调性： 简洁、明确、新奇、鲜明、时尚。

常用主题色：

CMYK: 30,38,27,0　CMYK: 12,36,58,0　CMYK: 37,78,0,0　CMYK: 61,15,100,0　CMYK: 7,67,80,0　CMYK: 63,15,32,0

常用色彩搭配

CMYK: 30,38,27,0
CMYK: 2,0,22,0

深玫红色搭配浅香槟黄色，形成了鲜明的颜色冲击力，使得整体画面别具一格，富有层次感。

CMYK: 37,78,0,0
CMYK: 83,80,75,60

亮洋红色的色彩明度较高，搭配深沉的黑色，给人以妖艳、高贵的视觉感受。

CMYK: 61,15,100,0
CMYK: 64,43,36,0

苹果绿色搭配青灰色，绿色的画面更加凸显立体感，而加上灰色调，会为画面增添低调的感觉。

CMYK: 7,67,80,0
CMYK: 31,29,33,0

柿子橙色搭配深米色，强烈的颜色反差让画面更加醒目，给人一种热情但不张扬的视觉感。

配色速查

简洁	明确	新奇	鲜明

CMYK: 35,13,32,0
CMYK: 8,70,44,0
CMYK: 18,8,16,0
CMYK: 75,74,74,45

CMYK: 100,100,62,29
CMYK: 96,94,37,3
CMYK: 15,0,31,0
CMYK: 38,81,0,0

CMYK: 37,78,0,0
CMYK: 12,36,58,0
CMYK: 9,4,1,0
CMYK: 61,15,100,0

CMYK: 4,32,65,0
CMYK: 18,84,24,0
CMYK: 26,93,89,0
CMYK: 48,100,85,20

这是一款3D立体风格的创意平面海报设计。该作品通过表现远景、中景、近景来丰富画面的层次感。

画面中心的文字排列效果很明显地突出了立体感，加上小鱼、水草等元素来突出画面前后的距离感。

色彩点评

■ 画面采用不同明、纯度的青色来进一步突出层次感。

■ 在不同明、纯度的青色边缘加上黑色阴影，使海报呈现立体感。

CMYK: 78,37,23,0　　CMYK: 95,79,45,8
CMYK: 78,33,43,0　　CMYK: 18,14,14,0

推荐色彩搭配

C: 26	C: 13	C: 13	C: 56	C: 93	C: 63	C: 22	C: 24	C: 62	C: 53	C: 6	C: 42
M: 82	M: 25	M: 34	M: 97	M: 84	M: 29	M: 14	M: 31	M: 80	M: 47	M: 12	M: 57
Y: 0	Y: 0	Y: 41	Y: 75	Y: 74	Y: 25	Y: 13	Y: 92	Y: 71	Y: 48	Y: 31	Y: 69
K: 0	K: 0	K: 0	K: 35	K: 63	K: 0	K: 0	K: 0	K: 33	K: 0	K: 0	K: 1

这是一所大学研究院的研讨会海报设计。该海报以画面中心的立体字为主体，而上下搭配不同的字体，使画面具有视觉过渡的效果。

整体画面打破常规，用立体的造型吸引人们的视线，淡雅的配色方式也让人印象深刻。

色彩点评

■ 主体文字上点缀着花鸟元素，再加上淡淡的紫色调，更吸引人的眼球，使整体画面充满着文艺与纯净的气息。

■ 具有创意的画面没有过多修饰，更加突出立体文字的造型。

CMYK: 24,25,2,0　　CMYK: 0,0,0,0
CMYK: 26,3,37,0　　CMYK: 25,98,93,0

推荐色彩搭配

C: 100	C: 3	C: 73	C: 15	C: 54	C: 28	C: 24	C: 89	C: 94	C: 19	C: 2	C: 46
M: 96	M: 0	M: 46	M: 3	M: 68	M: 1	M: 0	M: 88	M: 79	M: 5	M: 13	M: 13
Y: 38	Y: 2	Y: 40	Y: 73	Y: 0	Y: 7	Y: 47	Y: 53	Y: 18	Y: 5	Y: 25	Y: 75
K: 1	K: 0	K: 0	K: 0	K: 0	K: 0	K: 0	K: 24	K: 0	K: 0	K: 0	K: 0

6.10 民族风格

色彩调性： 乡情、独特、直观、惬意、代表性。

常用主题色：

 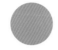

CMYK: 0,84,62,0　CMYK: 6,23,89,0　CMYK: 64,38,0,0　CMYK: 18,16,96,0　CMYK: 62,81,25,0　CMYK: 70,45,33,0

常用色彩搭配

CMYK: 0,84,62,0
CMYK: 60,42,20,0

朱红色搭配蓝灰色，是对比色的配色方式，给人一种强烈、醒目、具有冲击力的感觉。

CMYK: 6,23,89,0
CMYK: 39,10,56,0

铬黄色搭配枯叶绿色，整体搭配在清丽中散发着轻柔且舒适的自然气息。

CMYK: 18,16,96,0
CMYK: 15,3,53,0

翠绿色搭配香槟黄色，清新的搭配方式会形成鲜活富有生机的氛围。

CMYK: 62,81,25,0
CMYK: 59,13,22,0

水晶紫色搭配浅色调的青蓝色，给人以神秘、时尚并富有细思的感受。

配色速查

乡情

CMYK: 12,21,78,0
CMYK: 9,86,69,0
CMYK: 42,13,82,0
CMYK: 7,48,83,0

独特

CMYK: 54,100,100,33
CMYK: 24,27,50,0
CMYK: 78,45,70,3
CMYK: 75,80,93,66

直观

CMYK: 83,79,77,61
CMYK: 54,39,30,0
CMYK: 0,0,0,0
CMYK: 45,98,99,14

惬意

CMYK: 15,33,84,0
CMYK: 32,74,98,1
CMYK: 13,23,39,0
CMYK: 46,73,100,9

这是一张具有中国传统民族风格的海报，以一个穿着中国旗袍的女子作为中心主体，加以牡丹花的点缀，整幅画面颇具国色天香之美。

画面背景中有许多象征平安吉祥的花纹，加上前景中的国花牡丹，使整个画面更具民族气息。

色彩点评

■ 大红色是最具中国特色的颜色，象征着喜庆祥和，搭配上金黄色，尽显雍容华贵。

■ 红与黄是中国最经典的颜色搭配，也是最具有代表性的搭配。

CMYK: 30,100,100,1 CMYK: 4,13,55,0
CMYK: 2,25,24,0 CMYK: 40,79,93,4

推荐色彩搭配

C: 1	C: 2	C: 0	C: 0
M: 38	M: 60	M: 22	M: 84
Y: 91	Y: 88	Y: 10	Y: 39
K: 0	K: 0	K: 0	K: 0

C: 12	C: 9	C: 42	C: 7
M: 21	M: 86	M: 13	M: 48
Y: 78	Y: 69	Y: 82	Y: 83
K: 0	K: 0	K: 0	K: 0

C: 18	C: 11	C: 14	C: 0
M: 99	M: 5	M: 18	M: 87
Y: 100	Y: 87	Y: 61	Y: 68
K: 0	K: 0	K: 0	K: 0

这一款日式和风海报设计。海报中许多日本传统的场景以及服饰，为整幅画面添加了浓浓的和风气息。

整体画面打破常规，采用对比色的配色方式来吸引人们的眼球，让人印象深刻。

色彩点评

■ 蓝色的背景搭配红色调的图案，再搭配纯度和明度都比较低的黄色和棕色，让整个画面充满热烈感。

■ 具有创意的日本传统场景，更加突出民族风格的特点。

CMYK: 95,85,47,12 CMYK: 33,87,91,1
CMYK: 53,68,91,16 CMYK: 12,34,78,0

推荐色彩搭配

C: 4	C: 70	C: 3	C: 75
M: 42	M: 12	M: 5	M: 58
Y: 91	Y: 4	Y: 11	Y: 67
K: 0	K: 0	K: 0	K: 15

C: 38	C: 39	C: 15	C: 57
M: 69	M: 75	M: 28	M: 97
Y: 50	Y: 64	Y: 65	Y: 56
K: 0	K: 1	K: 0	K: 13

C: 0	C: 93	C: 82	C: 30
M: 96	M: 69	M: 31	M: 2
Y: 64	Y: 28	Y: 100	Y: 82
K: 0	K: 0	K: 0	K: 0

6.11 绘画风格

色彩调性： 个性、灵活、幽默、夸张。

常用主题色：

CMYK: 19,100,69,0　CMYK: 8,36,85,0　CMYK: 61,0,52,0　CMYK: 78,36,10,0　CMYK: 88,100,31,0　CMYK: 79,74,71,45

常用色彩搭配

CMYK: 19,100,69,0
CMYK: 6,1,20,0

胭脂红色搭配米色，高明度与低明度的色彩进行搭配，形成鲜明的对比，使作品层次更为丰富。

CMYK: 8,36,85,0
CMYK: 37,0,55,0

万寿菊黄色搭配淡绿色，整体搭配散发着活力、明亮的气息，让人联想到自然气息。

CMYK: 78,36,10,0
CMYK: 19,19,69,0

石青色搭配芥末黄色，整体搭配留给人一种恬淡中透露出优雅的视觉效果。

CMYK: 59,84,100,48
CMYK: 61,36,30,0

靛青色搭配青灰色，醒目但不夺目，二者很容易给人舒适的过渡感。

配色速查

个性	灵活	幽默	夸张

CMYK: 61,32,17,0
CMYK: 10,4,27,0
CMYK: 6,43,75,0
CMYK: 74,45,100,11

CMYK: 11,49,94,0
CMYK: 72,13,11,0
CMYK: 58,0,80,0
CMYK: 12,12,76,0

CMYK: 30,96,78,0
CMYK: 12,36,58,0
CMYK: 18,12,59,0
CMYK: 53,72,19,16

CMYK: 0,96,64,0
CMYK: 93,69,28,0
CMYK: 82,31,100,0
CMYK: 30,2,82,0

这是一款以插画的手法绘制而成的海报设计。整体画面以饱和度较低的阳橙色为主色，给人以柔和、温暖的感觉。

极具创意的画面，加上鲜明的色彩，充分展现出绘画风格的特点，创意感十足。

CMYK: 13,54,88,0　CMYK: 81,41,39,0
CMYK: 0,0,2,0　　CMYK: 37,91,13,0

色彩点评

- 以阳橙色为背景色，使画面增添活跃气息。
- 搭配青色、紫色和白色等亮眼的色彩，使整体画面极具吸引力。

C: 64	C: 17	C: 76	C: 8
M: 67	M: 18	M: 60	M: 55
Y: 100	Y: 40	Y: 71	Y: 94
K: 8	K: 0	K: 21	K: 0

C: 1	C: 2	C: 0	C: 0
M: 38	M: 60	M: 22	M: 84
Y: 91	Y: 88	Y: 10	Y: 39
K: 0	K: 0	K: 0	K: 0

C: 74	C: 0	C: 59	C: 26
M: 16	M: 0	M: 0	M: 95
Y: 18	Y: 0	Y: 9	Y: 21
K: 0	K: 0	K: 0	K: 0

这是一款字体海报设计。鲜明的色彩搭配设计，使画面看上去趣味性十足，再加上独特的造型，能够很好地吸引人们的注意力。

整体画面打破常规，用夸张的字体造型吸引人们的眼球，让人印象深刻。

CMYK: 57,8,9,0　　CMYK: 8,34,5,0
CMYK: 11,8,56,0　CMYK: 86,53,35,0

色彩点评

- 以水青色为背景色，给人一种清爽、舒适的视觉感。
- 搭配粉色、黄绿色和青蓝色等柔和的色彩，有放松心情的作用，使整体画面极具吸引力。

C: 18	C: 1	C: 57	C: 5
M: 0	M: 49	M: 9	M: 30
Y: 65	Y: 27	Y: 12	Y: 51
K: 0	K: 0	K: 0	K: 0

C: 10	C: 13	C: 46	C: 87
M: 53	M: 13	M: 31	M: 63
Y: 52	Y: 68	Y: 31	Y: 31
K: 0	K: 0	K: 0	K: 0

C: 29	C: 9	C: 40	C: 3
M: 69	M: 5	M: 0	M: 19
Y: 48	Y: 31	Y: 27	Y: 9
K: 0	K: 0	K: 0	K: 0

6.12 传统风格

色彩调性： 古典、雅致、温馨、舒适、和谐。

常用主题色：

CMYK: 33,64,36,0　CMYK: 33,37,90,0　CMYK: 43,71,86,4　CMYK: 89,51,77,13　CMYK: 46,100,100,18　CMYK: 62,81,25,0

常用色彩搭配

CMYK: 67,14,0,0
CMYK: 22,40,76,0

灰玫红色搭配卡其黄色，是邻近色的配色方式，给人一种安静、典雅的视觉效果。

CMYK: 33,37,90,0
CMYK: 76,73,71,42

土著黄色搭配深巧克力色，二者搭配给人一种典雅、富有历史感的视觉效果。

CMYK: 43,71,86,4
CMYK: 32,0,32,0

褐色搭配浅绿灰色，整个画面充满复古气息的同时洋溢着一种成熟、内敛的视觉感。

CMYK: 89,51,77,13
CMYK: 11,38,40,0

铬绿色搭配鲑红色，这种互补色的配色方式，带给人一种深度、厚实且低调的视觉感。

配色速查

古典	雅致	温馨	舒适
CMYK: 62,38,45,0	CMYK: 7,26,27,0	CMYK: 27,45,53,0	CMYK: 4,9,38,0
CMYK: 2,34,65,0	CMYK: 18,44,10,0	CMYK: 15,30,77,0	CMYK: 13,39,8,0
CMYK: 19,20,48,0	CMYK: 27,46,49,0	CMYK: 12,19,22,0	CMYK: 29,9,45,0
CMYK: 71,76,72,41	CMYK: 65,85,47,7	CMYK: 0,51,72,0	CMYK: 41,28,4,0

这是一款具有中国古风特点的创意海报设计。作品采用独特的色彩进行搭配，充分体现了古典传统文化特色。

色彩点评

- 采用不同明、纯度的鲑红色来突出层次感，既是稍显低调的色彩，又保持了历史的厚重感。
- 选择水墨卷轴画风格，并配以花、风景画等古风元素，鲜明地呈现了古风海报的调性。

画面中心的竖排文字效果很明显地突出了古风感。加上模拟工笔画效果的手绘花朵元素来增加整体画面的韵味感。

CMYK: 27,58,48,0　　CMYK: 20,45,38,0
CMYK: 90,87,86,0　　CMYK: 3,8,5,0

推荐色彩搭配

C: 47	C: 17	C: 13	C: 44
M: 44	M: 29	M: 60	M: 97
Y: 40	Y: 21	Y: 25	Y: 62
K: 0	K: 0	K: 0	K: 4

C: 38	C: 39	C: 15	C: 57
M: 69	M: 75	M: 28	M: 97
Y: 50	Y: 64	Y: 65	Y: 56
K: 0	K: 1	K: 0	K: 13

C: 64	C: 17	C: 76	C: 8
M: 67	M: 18	M: 60	M: 55
Y: 100	Y: 40	Y: 71	Y: 94
K: 8	K: 0	K: 21	K: 0

这是一款体现韩国美食的传统海报设计。画面用色温馨、浓重，让人产生心灵温暖、积极效果。

色彩点评

- 以深色调的巧克力色为整体造型作主色，再搭配纯度和明度都比较低的驼色和米色，让整个画面充满温馨感。
- 具有创意的画面没有过多修饰，更加突出传统海报的特点。

整体画面以低明度的色彩进行搭配，打破美食海报的设计常规，搭配真实的美食元素来吸引消费者的眼球，让人印象深刻。

CMYK: 66,78,97,54　　CMYK: 4,11,14,0
CMYK: 0,0,1,0　　　　CMYK: 42,51,58,0

推荐色彩搭配

C: 10	C: 13	C: 46	C: 87
M: 53	M: 13	M: 31	M: 63
Y: 52	Y: 68	Y: 31	Y: 31
K: 0	K: 0	K: 0	K: 0

C: 62	C: 53	C: 6	C: 42
M: 80	M: 47	M: 12	M: 57
Y: 71	Y: 48	Y: 31	Y: 69
K: 33	K: 0	K: 0	K: 1

C: 12	C: 32	C: 13	C: 46
M: 21	M: 74	M: 23	M: 73
Y: 78	Y: 98	Y: 39	Y: 100
K: 0	K: 1	K: 0	K: 9

6.13 商务风格

色彩调性：庄重、沉稳、理智、高深、科技。

常用主题色：

CMYK: 80,68,37,1　CMYK: 59,69,98,28　CMYK: 37,20,34,0　CMYK: 99,84,10,0　CMYK: 79,74,71,45　CMYK: 62,80,71,33

常用色彩搭配

CMYK: 80,68,37,1
CMYK: 55,12,15,0

水墨蓝色搭配水青色，整体搭配散发着既坚实又舒适的感受。

CMYK: 37,20,34,0
CMYK: 10,9,25,0

绿灰色搭配米色，二者色彩相搭配，给人一种典雅、稳定的视觉效果。

CMYK: 99,84,10,0
CMYK: 96,91,66,54

群青色搭配蓝黑色，给人一种科技、理智的视觉效果，充满万物沉寂的色彩感。

CMYK: 35,11,6,0
CMYK: 90,81,52,20

酒红色搭配孔雀绿色，二者形成鲜明对比，使整体画面低调而又不失精致。

配色速查

庄重

CMYK: 91,60,50,5
CMYK: 75,54,256,0
CMYK: 78,72,69,38
CMYK: 96,74,50,13

沉稳

CMYK: 89,79,78,64
CMYK: 23,21,25,0
CMYK: 68,53,45,1
CMYK: 32,36,38,0

理智

CMYK: 63,65,71,18
CMYK: 52,33,31,0
CMYK: 9,6,4,0
CMYK: 93,88,86,78

科技

CMYK: 76,89,35,1
CMYK: 50,59,4,0
CMYK: 92,86,78,70
CMYK: 75,52,36,0

这是一款房地产的海报设计。作品以房产实图搭配线稿图，给人一种精致、严谨、一切尽在掌握之中的感觉。

色彩点评

■ 作品以蓝色作为主色调，配以灰色，色彩搭配和谐，给人一种沉稳、科技的感受。

■ 以蔚蓝的天空作背景，使画面充分展现了深邃的空间感。

严谨、科技的构图很符合大众对房地产产业的期望，容易让消费者产生信任感。

CMYK: 100,91,24,0　CMYK: 55,40,27,0
CMYK: 0,0,1,0　　　CMYK: 88,83,73,61

推荐色彩搭配

C: 93	C: 67	C: 93	C: 59
M: 88	M: 64	M: 69	M: 59
Y: 89	Y: 59	Y: 49	Y: 69
K: 80	K: 11	K: 10	K: 8

C: 89	C: 30	C: 59	C: 93
M: 76	M: 26	M: 59	M: 88
Y: 68	Y: 23	Y: 69	Y: 89
K: 45	K: 0	K: 8	K: 80

C: 59	C: 79	C: 77	C: 100
M: 59	M: 75	M: 68	M: 100
Y: 69	Y: 73	Y: 40	Y: 60
K: 8	K: 48	K: 2	K: 22

这是一款电子产品的宣传海报设计。将电子产品摆放在中间位置，使画面看上去和谐、统一，加上和谐的配色，能够吸引更多的消费者。

色彩点评

■ 画面以蔚蓝色为主色调，点缀以白色和红色等鲜艳的色彩，让画面在充满科技感的同时又不失活泼。

■ 白色的文字以及红色标志的点缀，中和了蓝色带来的视觉疲劳，搭配恰当。

整体画面将产品摆放在中间显眼位置，用充满科技感的配色方式来吸引消费者的眼球，让人印象深刻。

CMYK: 93,72,37,2　CMYK: 76,38,12,0
CMYK: 0,0,1,0　　　CMYK: 16,96,93,0

推荐色彩搭配

C: 81	C: 81	C: 21	C: 93
M: 69	M: 78	M: 17	M: 90
Y: 49	Y: 74	Y: 20	Y: 68
K: 8	K: 55	K: 0	K: 58

C: 21	C: 87	C: 82	C: 93
M: 29	M: 79	M: 58	M: 90
Y: 4	Y: 50	Y: 0	Y: 68
K: 0	K: 14	K: 0	K: 58

C: 100	C: 36	C: 89	C: 93
M: 100	M: 69	M: 79	M: 90
Y: 61	Y: 45	Y: 46	Y: 68
K: 31	K: 0	K: 9	K: 58

6.14 清新风格

色彩调性： 活力、清爽、春天、活跃、亮丽。

常用主题色：

CMYK: 57,5,94,0　　CMYK: 67,14,0,0　CMYK: 25,0,8,0　　CMYK: 15,17,83,0　　CMYK: 57,0,37,0　　CMYK: 66,0,60,0

常用色彩搭配

CMYK: 57,5,94,0
CMYK: 12,6,66,0

CMYK: 67,14,0,0
CMYK: 2,28,65,0

CMYK: 15,17,83,0
CMYK: 63,0,73,0

CMYK: 66,0,60,0
CMYK: 25,0,8,0

苹果绿色搭配浅月光黄色，是明度较高的色彩搭配方式，给人一种清新、轻松、明快的感觉。

道奇蓝色彩明度较高，搭配柔和的蜂蜜色，给人以迪士尼童话般的幻想。

含羞草黄色搭配淡绿色，亮眼的色调进行搭配，整体洋溢着春天清新的舒适感。

浅碧绿色搭配青色，整体画面充分体现出清新活泼的同时又不乏清凉舒适之感。

配色速查

活力	清爽	春天	亮丽

CMYK: 0,87,42,0
CMYK: 38,0,54,0
CMYK: 3,24,73,0
CMYK: 55,0,11,0

CMYK: 7,1,73,0
CMYK: 43,12,0,0
CMYK: 0,0,0,0
CMYK: 67,0,95,0

CMYK: 67,10,90,0
CMYK: 38,0,54,0
CMYK: 3,24,73,0
CMYK: 47,9,11,0

CMYK: 7,1,73,0
CMYK: 68,30,0,0
CMYK: 30,0,89,0
CMYK: 0,88,67,0

这是一款旅游类的创意海报设计。画面运用简单的形状、颜色和文字来展现风景，构图简洁大方。

色彩点评

■ 以蓝色为主，展现了海的元素，再配以黄色和绿色，将海边的景象呈现在画面中，使画面整体感觉清新、和谐。

■ 运用相同色系的渐变色来增强画面的层次感和空间感。

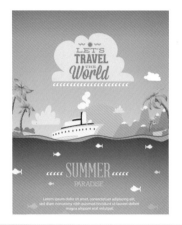

清新可爱的字体、矢量的图形与画面浑然天成，和谐统一。而画面中椰子树、太阳、轮船、鱼等元素使海边的风景活灵活现，给人舒适、放松之感。

CMYK: 76,23,21,0 　CMYK: 90,63,32,0
CMYK: 68,16,89,0 　CMYK: 4,22,72,0

推荐色彩搭配

C: 65　C: 85　C: 36　C: 6
M: 0 　M: 45　M: 0 　M: 36
Y: 49　Y: 52　Y: 81　Y: 84
K: 0 　K: 1 　K: 0 　K: 0

C: 4 　C: 70　C: 3 　C: 94
M: 42　M: 12　M: 5 　M: 73
Y: 91　Y: 4 　Y: 11　Y: 35
K: 0 　K: 0 　K: 0 　K: 0

C: 46　C: 61　C: 5 　C: 91
M: 0 　M: 25　M: 28　M: 79
Y: 12　Y: 23　Y: 73　Y: 56
K: 0 　K: 0 　K: 0 　K: 25

这是一款饮品的创意海报设计。将新鲜的水果设计成"炸裂"效果，与下方的包装相结合，通过海报创意来展现产品的特性，创意感极强。

色彩点评

■ 该作品采用自然色天空蓝为背景色，加上草绿色的前景为点缀，将水果"炸裂"造型的饮品置于中间，具有强烈的空间感、动感。

■ 加上白色的文字，为画面增添稳定效果，整体画面给人一种清爽、美味的视觉感。

从整体设计的角度来看，采用前景、中景、远景的构图方式，使整体画面给人一种空间层次感。

CMYK: 75,27,0,0 　CMYK: 74,37,100,1
CMYK: 4,54,78,0 　CMYK: 19,96,89,0

推荐色彩搭配

C: 76　C: 24　C: 3 　C: 67
M: 27　M: 83　M: 59　M: 10
Y: 5 　Y: 9 　Y: 87　Y: 90
K: 0 　K: 0 　K: 0 　K: 0

C: 67　C: 38　C: 3 　C: 47
M: 10　M: 0 　M: 24　M: 9
Y: 90　Y: 54　Y: 73　Y: 11
K: 0 　K: 0 　K: 0 　K: 0

C: 25　C: 57　C: 5 　C: 15
M: 0 　M: 5 　M: 5 　M: 17
Y: 8 　Y: 94　Y: 47　Y: 83
K: 0 　K: 0 　K: 0 　K: 0

第7章

海报招贴设计的色彩情感

　　色彩在海报招贴设计中起到重要的作用，不同的色彩之间的搭配会产生不同的色彩情感。常见的色彩情感可分为清凉类、浪漫类、热情类、醒目类、朴实类等。

➢　清凉类的色彩情感中色彩较为鲜明，给人带来较强的凉爽气息和视觉吸引力。

➢　浪漫类的色彩情感极具幻想、诗意的美妙感受。通过颜色的变幻，能给人带来更多的想象空间和浪漫气息。

➢　热情类的色彩情感通常会采用明度较高的颜色搭配和丰富的画面元素。这样的搭配会给人一种喧闹、跳跃的感受，让人刮目相看、流连忘返。

➢　醒目类的色彩情感就是通过亮眼的表达或将想要突出的特点夸大，使人直观地看到海报的特点，从而吸引人的眼球。

➢　朴实类的色彩情感是指能够体现质朴的、平淡的视觉效果。

常用主题色：

CMYK:71,15,52,0　CMYK:62,7,15,0　CMYK:80,50,0,0　CMYK:80,68,37,1　CMYK:32,6,7,0　CMYK:96,87,6,0

常用色彩搭配

CMYK: 71,15,52,0
CMYK: 79,50,2,0

CMYK: 62,7,15,0
CMYK: 61,0,24,0

CMYK: 80,50,0,0
CMYK: 80,68,37,1

CMYK: 32,6,7,0
CMYK: 90,81,52,20

绿松石绿色搭配石青色，二者明度都较高，整体会呈现一种轻快、亮丽的感觉。

水青色搭配深青色，同类色对比的配色方式更引人注目，给人清凉、鲜明的视觉感。

天蓝色搭配水墨蓝色，整体画面充分体现出既清凉又坚实的视觉效果。

水晶蓝色搭配普鲁士蓝色，蓝色调的搭配会令人联想到湛蓝的天空和蔚蓝的大海。

配色速查

亮丽	凉爽	清爽	自然

CMYK: 49,0,32,0
CMYK: 71,15,52,0
CMYK: 75,27,8,0
CMYK: 32,6,7,0

CMYK: 43,0,9,0
CMYK: 80,50,0,0
CMYK: 18,9,0,0
CMYK: 68,16,0,0

CMYK: 23,43,68,0
CMYK: 62,70,84,30
CMYK: 29,90,66,0
CMYK: 77,100,56,28

CMYK: 4,32,65,0
CMYK: 18,84,24,0
CMYK: 26,93,89,0
CMYK: 48,100,85,20

这是一款饮品的创意海报设计。将空间分为三个部分进行表现，背景、瓶身造型和文字标签，整体完美地融合使画面既丰富又有层次感。

画面中的文字标签，巧妙地突出品牌形象，又起到宣传和向导的作用。

色彩点评

■ 背景采用天空来衬托，蔚蓝的天空加上新鲜的橙色产品及水果，给人一种天然、无污染的纯净享受。

■ 饮品下方的冰块给人一种清爽、冰凉的视觉感。

CMYK: 76,44,29,0　CMYK: 0,0,0,0
CMYK: 15,70,87,0　CMYK: 22,40,65,0

推荐色彩搭配

C: 43	C: 68	C: 59	C: 20	C: 83	C: 33	C: 18	C: 75	C: 75	C: 33	C: 5	C: 65
M: 0	M: 16	M: 19	M: 16	M: 44	M: 1	M: 65	M: 68	M: 68	M: 1	M: 12	M: 22
Y: 9	Y: 0	Y: 100	Y: 73	Y: 35	Y: 2	Y: 65	Y: 0	Y: 0	Y: 2	Y: 72	Y: 0
K: 0	K: 0	K: 0	K: 0	K: 0	K: 0	K: 0	K: 0	K: 0	K: 0	K: 0	K: 0

这是一款夏日限量版香水海报设计。画面中明黄色的品牌LOGO在蓝色海洋的映衬下极为显眼。将香水瓶摆放在画面中心，在阳光的照射下，整体画面充满清凉、活力的气氛。

以海洋为主轴，让人放松所有的感官知觉，从而打造男、女都适合的夏日清新型香水。

色彩点评

■ 不同明度的天蓝色与黄色品牌LOGO相映衬，画面对比鲜明，营造出阳光、海水般的清新感。

■ 海水的渐变色调与文字的色调之间相呼应，加上玻璃瓶身的涟漪质感，让人犹如置身海岸，自在放松。

CMYK: 80,58,11,0　　CMYK: 48,9,3,0
CMYK: 0,0,0,0　　　CMYK: 9,12,83,0

推荐色彩搭配

C: 41	C: 7	C: 0	C: 62	C: 75	C: 67	C: 30	C: 48	C: 59	C: 84	C: 47	C: 58
M: 0	M: 26	M: 0	M: 43	M: 54	M: 2	M: 0	M: 60	M: 79	M: 50	M: 0	M: 27
Y: 28	Y: 80	Y: 0	Y: 0	Y: 0	Y: 47	Y: 56	Y: 0	Y: 0	Y: 5	Y: 11	Y: 0
K: 0	K: 0	K: 0	K: 0	K: 0	K: 0	K: 0	K: 0	K: 0	K: 0	K: 0	K: 0

常用主题色：

CMYK：11,66,4,0　　CMYK：25,58,0,0　　CMYK：8,60,24,0　　CMYK：33,31,7,0　　CMYK：22,43,8,0　　CMYK：3,82,23,0

常用色彩搭配

CMYK：11,66,4,0
CMYK：3,17,14,0

CMYK：8,60,24,0
CMYK：55,28,78,0

CMYK：33,31,7,0
CMYK：22,43,8,0

CMYK：3,82,23,0
CMYK：5,84,60,0

深优品紫红色搭配浅粉色，给人一种清亮、前卫的视觉效果，充满少女气息。

浅玫瑰红色搭配叶绿色，整体画面会在浪漫温馨中呈现沉稳、舒适的视觉效果。

丁香紫色搭配蔷薇紫色，整体搭配色彩轻柔淡雅，给人一种温柔、贤淑的视觉效果。

玫瑰红色搭配红橙色，是鲜亮的色彩搭配，给人一种华丽、雍容的感觉。

配色速查

妩媚	浪漫	舒适	温柔

CMYK：10,66,4,0
CMYK：6,27,22,0
CMYK：16,78,29,0
CMYK：22,94,74,0

CMYK：7,60,27,0
CMYK：3,15,0,0
CMYK：7,39,0,0
CMYK：4,54,0,0

CMYK：23,4,41,0
CMYK：9,43,18,0
CMYK：49,8,63,0
CMYK：30,74,26,0

CMYK：37,8,11,0
CMYK：33,31,7,0
CMYK：22,43,8,0
CMYK：0,52,1,0

这是一款香水的创意海报设计。用花朵与服装相结合，展现出了产品的花香属性，让消费者一目了然。

色彩点评

■ 采用粉色为主色调，彰显出了女性的特征，同时也给人一种浪漫、优雅的视觉感受。

■ 深色的背景与粉色的前景形成鲜明对比，可以为前景做更好的衬托。

飘起的粉色裙子为画面增添了动感，也增强了整体的空间感。粉色的服装配上粉色的产品，使画面整体和谐、统一。

CMYK: 13,21,13,0　　CMYK: 89,89,88,77
CMYK: 0,0,0,0　　　CMYK: 38,72,33,0

推荐色彩搭配

C: 33	C: 8	C: 25	C: 5	C: 11	C: 3	C: 8	C: 22	C: 25	C: 55	C: 3	C: 3
M: 31	M: 60	M: 58	M: 84	M: 66	M: 17	M: 60	M: 43	M: 58	M: 28	M: 17	M: 82
Y: 7	Y: 24	Y: 0	Y: 60	Y: 4	Y: 14	Y: 24	Y: 8	Y: 0	Y: 78	Y: 14	Y: 22
K: 0	K: 0	K: 0	K: 0	K: 0	K: 0	K: 0	K: 0	K: 0	K: 0	K: 0	K: 0

这是英国爱情片《逐爱天堂》的海报宣传设计。画面中男女主角在雪中拥吻的画面，烘托出甜蜜、浪漫的氛围，也给观者留下了充满梦幻的爱情遐想。

画面中红色的文字极具优雅特色，搭配黑色的规整文字，为画面增加稳定气息，使画面看起来更加丰富。

色彩点评

■ 画面主体选用了纯度较低的鲜红色，带给人一种激情、亢奋的感觉。

■ 搭配黑色，它庄重高雅，又可以烘托其他色彩，使得整体画面极具浪漫氛围。

CMYK: 23,99,99,0　　CMYK: 0,0,0,0
CMYK: 89,85,86,76

推荐色彩搭配

C: 5	C: 3	C: 8	C: 33	C: 30	C: 0	C: 0	C: 91	C: 33	C: 37	C: 36	C: 84
M: 84	M: 82	M: 60	M: 31	M: 74	M: 52	M: 95	M: 97	M: 31	M: 8	M: 100	M: 58
Y: 60	Y: 22	Y: 24	Y: 7	Y: 26	Y: 1	Y: 79	Y: 21	Y: 7	Y: 11	Y: 98	Y: 0
K: 0	K: 0	K: 0	K: 0	K: 0	K: 0	K: 0	K: 0	K: 0	K: 0	K: 3	K: 0

常用主题色：

CMYK:8,80,90,0　　CMYK:17,77,43,0　　CMYK:0,46,91,0　　CMYK:19,100,69,0　　CMYK:33,100,100,1　CMYK:5,84,60,0

常用色彩搭配

CMYK: 8,80,90,0
CMYK: 33,96,8,0

橙色搭配深洋红色，明亮的色彩进行搭配，为画面营造出鲜明、积极的色彩感受。

CMYK: 17,77,43,0
CMYK: 52,100,100,37

山茶红色搭配酒红色，高低明度的搭配，使整体画面具有优雅、热烈的视觉效果。

CMYK: 4,50,79,0
CMYK: 54,87,67,18

热带橙色搭配淡勃艮第酒红色，整体画面在健康中洋溢着稳重精致的视觉感。

CMYK: 5,84,60,0
CMYK: 26,69,93,0

浅胭脂红色搭配琥珀色，暖色调的搭配会令人联想到热烈的夏天，极具吸引力。

配色速查

收获　　　　　　活跃　　　　　　魅力　　　　　　炽热

CMYK: 12,21,78,0
CMYK: 9,86,69,0
CMYK: 42,13,82,0
CMYK: 7,48,83,0

CMYK: 4,32,65,0
CMYK: 18,84,24,0
CMYK: 26,93,89,0
CMYK: 48,100,85,20

CMYK: 4,32,65,0
CMYK: 18,84,24,0
CMYK: 26,93,89,0
CMYK: 48,100,85,20

CMYK: 18,99,100,0
CMYK: 11,5,87,0
CMYK: 14,18,61,0
CMYK: 0,87,68,0

这是一款产品的节日促销海报设计。标题文字采用不同字体、字号和字色，有序地排列在画面右侧，搭配摆着优雅站姿的模特，整体画面凸显动感和纯粹性，给人无比热情的感受。

底层品牌LOGO文字，与画面做了很好的分隔，同时又十分和谐。

色彩点评

■ 作品以不同明、纯度的胭脂红为主色调，搭配金色为点缀色，给人热情、华丽的视觉感受。

■ 邻近色的色彩搭配方式，让整体画面协调。

CMYK: 9,76,47,0　　CMYK: 42,100,94,8
CMYK: 4,31,69,0　　CMYK: 59,91,79,46

推荐色彩搭配

C: 26	C: 13	C: 13	C: 56
M: 82	M: 25	M: 34	M: 97
Y: 0	Y: 0	Y: 41	Y: 75
K: 0	K: 0	K: 0	K: 35

C: 38	C: 39	C: 15	C: 57
M: 69	M: 75	M: 28	M: 97
Y: 50	Y: 64	Y: 65	Y: 56
K: 0	K: 1	K: 0	K: 13

C: 25	C: 20	C: 46	C: 83
M: 76	M: 63	M: 79	M: 78
Y: 26	Y: 16	Y: 16	Y: 77
K: 0	K: 0	K: 0	K: 60

这是一款饮品的海报设计。海报中间采用山楂堆积成瓶子形态，从侧面表达了该饮品的口味，加上橙色调的远景、前景，使整体画面极具层次感。

橙色调的植物背景，加上极具设计感的产品形态，打破了产品海报设计的沉闷，使画面看起来更加丰富。

色彩点评

■ 画面主体选用纯度较高的橙黄色，这样能更好地突出产品的热情。

■ 搭配鲜红色作辅助，以及苹果绿作点缀，仿佛让观看的人也沉浸在热情的氛围里。

CMYK: 8,40,88,0　　CMYK: 28,99,100,0
CMYK: 7,7,36,0　　CMYK: 66,49,100,7

推荐色彩搭配

C: 8	C: 3	C: 26	C: 5
M: 80	M: 50	M: 69	M: 84
Y: 90	Y: 79	Y: 93	Y: 60
K: 0	K: 0	K: 0	K: 0

C: 19	C: 54	C: 17	C: 3
M: 100	M: 100	M: 87	M: 77
Y: 69	Y: 67	Y: 43	Y: 79
K: 0	K: 18	K: 0	K: 0

C: 5	C: 33	C: 33	C: 52
M: 84	M: 96	M: 100	M: 100
Y: 60	Y: 8	Y: 100	Y: 100
K: 0	K: 0	K: 1	K: 37

7.4 美味

常用主题色：

CMYK:8,80,90,0　　CMYK:0,46,91,0　　CMYK:6,8,72,0　　CMYK:8,82,44,0　　CMYK:15,17,83,0　　CMYK:10,0,83,0

常用色彩搭配

CMYK: 8,80,90,0
CMYK: 4,34,65,0

CMYK: 6,8,72,0
CMYK: 62,29,80,0

CMYK: 8,82,44,0
CMYK: 18,0,59,0

CMYK: 15,17,83,0
CMYK: 63,0,73,0

橘色搭配沙棕色，象征着热烈和美味，且二者搭配会使人有种很舒适的过渡感。

香蕉黄色搭配叶绿色，整体洋溢着盛夏色彩的颜色，体现出热情又不乏清凉舒适。

浅玫瑰红色搭配浅芥末黄色，如清晨含苞待放的花蕾，给人一种清脆、鲜甜的效果。

含羞草黄色搭配淡绿色，亮眼的色调进行搭配，整体洋溢着春天清新的舒适感。

配色速查

美味	醇厚	香脆	甜腻

CMYK: 8,80,90,0
CMYK: 14,18,76,0
CMYK: 4,34,65,0
CMYK: 9,7,54,0

CMYK: 22,99,100,0
CMYK: 4,36,32,0
CMYK: 74,20,31,0
CMYK: 7,34,91,0

CMYK: 6,52,24,0
CMYK: 5,14,74,0
CMYK: 37,0,75,0
CMYK: 0,51,91,0

CMYK: 27,45,53,0
CMYK: 15,30,77,0
CMYK: 12,19,22,0
CMYK: 0,51,72,0

这是一幅以食物为主题的海报设计作品。将食物和食材摆放在一起，能够增强消费者的食欲。

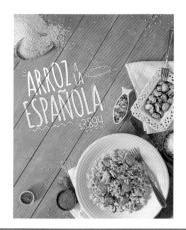

食物摆放在画面的右下角，同色系的搭配使整个画面明亮、温暖，让人食欲大增。灵活的字体，更加吸引年轻人的眼球。

CMYK: 16,74,84,0　CMYK: 18,20,61,0
CMYK: 0,0,0,0　　CMYK: 14,15,86,0

色彩点评

■ 整体画面采用橙色作为主色，容易带给人积极向上的感觉，很适合用于食品广告中。

■ 搭配含羞草黄色以及白色，邻近色的色彩搭配方式，让整体画面协调。

推荐色彩搭配

C: 15	C: 18	C: 0	C: 8
M: 17	M: 1	M: 46	M: 82
Y: 83	Y: 59	Y: 91	Y: 44
K: 0	K: 0	K: 0	K: 0

C: 8	C: 10	C: 0	C: 64
M: 80	M: 0	M: 46	M: 0
Y: 90	Y: 83	Y: 91	Y: 78
K: 0	K: 0	K: 0	K: 0

C: 4	C: 6	C: 8	C: 62
M: 34	M: 8	M: 82	M: 29
Y: 65	Y: 72	Y: 44	Y: 80
K: 0	K: 0	K: 0	K: 0

这是一款薯片的创意海报设计。将奶酪摆放在薯片的后面，点明薯片的口味，也让画面变得更加立体。

奶酪和薯片的结合可以使产品得到充分的宣传，铬黄色的背景将整个画面衬托得年轻有活力，可以吸引更多年轻消费者。

CMYK: 10,22,85,0　CMYK: 20,50,95,0
CMYK: 0,0,0,0　　CMYK: 99,85,19,0

色彩点评

■ 画面主体选用了纯度和明度都较高的铬黄色，所以给人一种积极、活跃的视觉效果。

■ 蔚蓝色的标志形状以及白色的文字，与黄色调食物形成了强烈的视觉冲击力，十分醒目，足以吸引消费者的眼球。

推荐色彩搭配

C: 0	C: 10	C: 18	C: 78
M: 46	M: 0	M: 1	M: 19
Y: 91	Y: 83	Y: 59	Y: 86
K: 0	K: 0	K: 0	K: 0

C: 8	C: 0	C: 15	C: 8
M: 82	M: 46	M: 17	M: 80
Y: 44	Y: 91	Y: 83	Y: 90
K: 0	K: 0	K: 0	K: 0

C: 8	C: 6	C: 5	C: 87
M: 80	M: 8	M: 22	M: 78
Y: 90	Y: 72	Y: 88	Y: 0
K: 0	K: 0	K: 0	K: 0

常用主题色：

CMYK:9,85,86,0　　CMYK:0,46,91,0　　CMYK:6,23,89,0　　CMYK:25,0,90,0　　CMYK:58,0,44,0　　CMYK:55,0,18,0

常用色彩搭配

CMYK: 9,85,86,0
CMYK: 6,8,72,0

朱红色搭配香蕉黄色，是亮眼的颜色搭配，容易提升观者的兴奋度，极具魅力。

CMYK: 0,46,91,0
CMYK: 64,0,81,0

橙黄色搭配鲜绿色，整体搭配给人一种清新自然、温暖如初的感觉。

CMYK: 25,0,90,0
CMYK: 55,0,18,0

黄绿色搭配青色，鲜明的色彩进行搭配，营造出富有生机和朝气的视觉感。

CMYK: 58,0,44,0
CMYK: 0,94,33,0

青绿色搭配鲜玫瑰红色，是对比色的配色方式，给人一种明快、醒目的感觉。

配色速查

孩童	朝气	可爱	鲜活

孩童	朝气	可爱	鲜活
CMYK: 36,15,97,0	CMYK: 11,49,94,0	CMYK: 74,11,35,0	CMYK: 6,52,24,0
CMYK: 52,2,22,0	CMYK: 72,13,11,0	CMYK: 0,63,37,0	CMYK: 5,14,74,0
CMYK: 7,17,88,0	CMYK: 58,0,80,0	CMYK: 9,0,62,0	CMYK: 12,96,15,0
CMYK: 2,43,23,0	CMYK: 12,12,76,0	CMYK: 5,23,88,0	CMYK: 72,22,7,0

这是一款饮品的创意海报设计。发散式的构图形式，加上多重动感元素，给人激情澎湃、个性张扬、自由的感受。

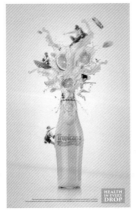

瓶子位于画面的中轴线上，给人以平衡、稳定的感受。右下角文字采用橙色背景、白色文字的方法，增加了它的可读性。

色彩点评

■ 画面的明度和纯度都较高，以柠檬黄为主色，给人青春、活力、张扬的感受。

■ 绿色作点缀，给画面增添了自然的气息，使画面更具生命力。

CMYK: 13,16,85,0　　CMYK: 14,45,91,0
CMYK: 7,69,93,0　　CMYK: 77,42,100,3

推荐色彩搭配

C: 9　　C: 0　　C: 7　　C: 25
M: 85　M: 46　M: 17　M: 0
Y: 86　Y: 91　Y: 88　Y: 90
K: 0　　K: 0　　K: 0　　K: 0

C: 6　　C: 2　　C: 0　　C: 36
M: 23　M: 43　M: 46　M: 15
Y: 89　Y: 23　Y: 91　Y: 97
K: 0　　K: 0　　K: 0　　K: 0

C: 12　C: 58　C: 52　C: 55
M: 12　M: 0　　M: 5　　M: 0
Y: 76　Y: 80　Y: 22　Y: 18
K: 0　　K: 0　　K: 0　　K: 0

这是一款运动鞋的创意海报设计。画面中彩带缠绕着运动鞋，而运动鞋带着一对翅膀，背景选用天空，暗喻运动鞋的轻盈、舒适之感。整体搭配清新亮眼，造型简约却不单调。

画面的左上角放置了品牌标识，与下方的运动鞋相呼应，为空旷的画面增添稳定效果。

色彩点评

■ 选用了矢车菊蓝色作为主色，天空般的色调，这样能更好地突出产品的清爽、舒适。

■ 白色与其他亮眼的色彩作搭配，为画面增添活力感。

CMYK: 66,40,6,0　　CMYK: 0,0,0,0
CMYK: 7,70,92,0　　CMYK: 13,14,86,0

推荐色彩搭配

C: 72　C: 52　C: 5　　C: 12
M: 22　M: 5　　M: 14　M: 96
Y: 7　　Y: 22　Y: 74　Y: 15
K: 0　　K: 0　　K: 0　　K: 0

C: 52　C: 74　C: 2　　C: 5
M: 5　　M: 11　M: 72　M: 14
Y: 22　Y: 35　Y: 49　Y: 74
K: 0　　K: 0　　K: 0　　K: 0

C: 62　C: 35　C: 13　C: 0
M: 9　　M: 0　　M: 0　　M: 81
Y: 2　　Y: 3　　Y: 83　Y: 8
K: 0　　K: 0　　K: 0　　K: 0

7.6 生机

常用主题色:

 CMYK:57,5,94,0

 CMYK:7,0,53,0

 CMYK:15,17,83,0

 CMYK:57,0,37,0

 CMYK:49,11,100,0

 CMYK:8,60,24,0

常用色彩搭配

CMYK: 57,5,94,0
CMYK: 12,6,66,0

苹果绿搭配浅月光黄色，是明度较高的色彩搭配，给人一种清新、轻松、明快的感觉。

CMYK: 15,17,83,0
CMYK: 63,0,73,0

含羞草黄色搭配淡绿色，亮眼的色调进行搭配，充分洋溢着春天清新的舒适感。

CMYK: 49,11,100,0
CMYK: 19,3,70,0

浅苹果绿色搭配芥末黄色，整体搭配给人一种清脆、鲜甜的视觉效果。

CMYK: 7,2,68,0
CMYK: 32,0,60,0

月光黄色搭配草绿色，整体搭配散发出青春活力、淡雅明亮的气息。

配色速查

生机	酸涩	积极	成长
CMYK: 7,1,73,0	CMYK: 67,10,90,0	CMYK: 0,87,42,0	CMYK: 4,32,65,0
CMYK: 43,12,0,0	CMYK: 38,0,54,0	CMYK: 38,0,54,0	CMYK: 18,84,24,0
CMYK: 0,0,0,0	CMYK: 3,24,73,0	CMYK: 3,24,73,0	CMYK: 26,93,89,0
CMYK: 67,0,95,0	CMYK: 47,9,11,0	CMYK: 55,0,11,0	CMYK: 48,100,85,20

这是一幅唯美梦幻的魔法超现实数码合成海报作品。将人物与精灵合成一起，周围再配上绿植与苹果，尽显魔法气息。

精灵般的人物，手拿一个绿色的苹果坐在一个较大的苹果上，构成超现实的画面，充满梦幻、生机的效果，极具吸引力。

色彩点评

■ 深叶绿色为主色，红色的苹果、精灵般的人物，画面中的元素无一不渲染着唯美梦幻的气氛。

■ 互补的配色方式，产生了最强烈的刺激效果，对人的视觉具有最强的吸引力。

CMYK: 75,42,100,3　CMYK: 21,90,89,0
CMYK: 3,21,12,0　CMYK: 51,24,58,0

推荐色彩搭配

C: 57	C: 66	C: 40	C: 15
M: 5	M: 0	M: 100	M: 17
Y: 94	Y: 60	Y: 88	Y: 83
K: 0	K: 0	K: 6	K: 0

C: 57	C: 64	C: 19	C: 15
M: 5	M: 0	M: 3	M: 17
Y: 94	Y: 78	Y: 70	Y: 83
K: 0	K: 0	K: 0	K: 0

C: 32	C: 49	C: 15	C: 57
M: 0	M: 11	M: 0	M: 5
Y: 60	Y: 100	Y: 81	Y: 94
K: 0	K: 0	K: 0	K: 0

这是一款关于旅游品牌的宣传海报设计。画面以田间的自然风光为主，画面具有空间感、层次感，给人无比开阔的感受。

色彩点评

■ 作品以大面积绿色为主色，搭配蔚蓝色作辅助色，给人自然、生机的心理感受。

■ 绿色与蓝色的层次搭配丰富，为画面制造空间感。

标题精致的文字，增强了画面的感染力。而底层文字，以低明度的绿色作背景，产生与画面分隔的效果，且整体画面和谐、统一。

CMYK: 81,66,95,48　CMYK: 73,43,100,3
CMYK: 91,67,8,0　CMYK: 34,11,70,0

推荐色彩搭配

C: 82	C: 36	C: 44	C: 68
M: 65	M: 14	M: 28	M: 16
Y: 95	Y: 71	Y: 85	Y: 100
K: 48	K: 0	K: 0	K: 0

C: 67	C: 46	C: 71	C: 84
M: 0	M: 13	M: 15	M: 57
Y: 100	Y: 100	Y: 53	Y: 100
K: 0	K: 0	K: 0	K: 32

C: 69	C: 75	C: 76	C: 90
M: 0	M: 0	M: 20	M: 56
Y: 87	Y: 100	Y: 29	Y: 100
K: 0	K: 0	K: 0	K: 32

常用主题色：

CMYK:22,71,8,0　　CMYK:54,79,0,0　　CMYK:78,75,0,0　　CMYK:62,81,25,0　　CMYK:88,100,31,0　CMYK:100,100,58,15

常用色彩搭配

CMYK: 22,71,8,0
CMYK: 84,92,0,0

锦葵紫色搭配浅靛青色，紫色调的搭配给人以时尚、优雅的视觉效果。

CMYK: 54,79,0,0
CMYK: 75,64,47,4

亮紫藤色的色彩明度较高，搭配低明度的灰色，给人优雅、迷人的视觉感。

CMYK: 62,81,25,0
CMYK: 59,13,22,0

水晶紫色搭配浅色调的青蓝色，给人以神秘、时尚并富有细思的感受。

CMYK: 100,100,58,15
CMYK: 69,100,10,0

深蓝色的色彩明度较低，搭配同样低明度的水晶紫色，会为画面增添趣味性和艺术性。

配色速查

高雅	梦幻	遐想	梦境

CMYK: 52,55,32,0	CMYK: 54,78,0,0	CMYK: 84,100,54,26	CMYK: 76,89,35,1
CMYK: 91,85,89,77	CMYK: 78,75,0,0	CMYK: 56,77,7,0	CMYK: 50,59,4,0
CMYK: 9,9,6,0	CMYK: 94,81,0,0	CMYK: 54,72,61,8	CMYK: 92,86,78,70
CMYK: 74,87,51,17	CMYK: 91,100,61,46	CMYK: 35,25,24,0	CMYK: 75,52,36,0

这是一款梦幻风格的俱乐部海报设计。浓浓的蓝紫色氛围，营造出了一种浪漫、梦幻的氛围。

画面中人物剪影十分轻松、愉悦，给人以遐想的空间，大小不一的圆形光斑让画面充满魅力，使人产生想要加入俱乐部的好奇心理。

色彩点评

- 画面中发光的洋红色以及蓝紫色散发出一种魔幻般的吸引力，使观者为它所倾倒。
- 文字颜色的变换巧妙地突出文字主次关系，且更容易吸引群众目光。

CMYK: 100,100,63,43　CMYK: 40,75,0,0
CMYK: 58,6,15,0　　 CMYK: 84,90,0,0

推荐色彩搭配

C: 92	C: 84	C: 70	C: 29	C: 84	C: 66	C: 100	C: 91	C: 100	C: 92	C: 50	C: 37
M: 91	M: 46	M: 89	M: 4	M: 100	M: 100	M: 100	M: 72	M: 95	M: 78	M: 0	M: 76
Y: 66	Y: 33	Y: 0	Y: 10	Y: 65	Y: 36	Y: 47	Y: 30	Y: 41	Y: 0	Y: 8	Y: 0
K: 53	K: 0	K: 0	K: 0	K: 53	K: 1	K: 4	K: 0	K: 1	K: 0	K: 0	K: 0

这是一款创意摄影海报设计。人物前面的主题文字采用了立体风格的字体设计，炫酷的字体色调给人一种浮夸、梦幻的视觉感受。

整体画面风格协调统一，梦幻感十足，完美诠释出夜店风格的热情炫彩气氛。

色彩点评

- 画面采用蓝黑色、青色和洋红色搭配，整体配色舒适、和谐，营造出绚烂、闪烁的浮夸感。
- 文字的渐变色调与背景相呼应，营造出犹如置身迷醉的夜生活之中的氛围，释放自我。

CMYK: 99,98,64,52　CMYK: 70,9,16,0
CMYK: 22,81,13,0　 CMYK: 24,98,79,0

推荐色彩搭配

C: 94	C: 91	C: 49	C: 54	C: 69	C: 60	C: 82	C: 86	C: 100	C: 31	C: 80	C: 99
M: 81	M: 100	M: 53	M: 78	M: 62	M: 75	M: 77	M: 100	M: 99	M: 78	M: 83	M: 97
Y: 0	Y: 61	Y: 0	Y: 0	Y: 0	Y: 0	Y: 0	Y: 57	Y: 13	Y: 0	Y: 0	Y: 56
K: 0	K: 46	K: 0	K: 0	K: 0	K: 0	K: 0	K: 32	K: 0	K: 0	K: 0	K: 34

设计师的海报招贴 色彩搭配手册

134

常用主题色：

CMYK:30,65,39,0 CMYK:14,51,5,0 CMYK:8,60,24,0 CMYK:61,36,30,0 CMYK:32,6,7,0 CMYK:18,29,13,0

常用色彩搭配

CMYK: 30,65,39,0
CMYK: 14,51,5,0

CMYK: 8,60,24,0
CMYK: 14,23,36,0

CMYK: 61,36,30,0
CMYK: 56,13,47,0

CMYK: 18,29,13,0
CMYK: 32,6,7,0

灰玫红色搭配优品紫红色，是明度较低的配色方式，给人一种安静、典雅的视觉效果。

浅玫瑰红色搭配米色，浅色调的色彩搭配，生动地展现出优雅、浪漫的视觉感。

青灰色搭配青瓷绿色，整体采用低明度的配色方式，给人一种清新、自然的感受。

藕荷色搭配水晶蓝色，是淡色调的配色方式，会产生意想不到的效果，极具雅致气息。

配色速查

淡雅	低调	雅致	清秀

CMYK: 4,9,38,0
CMYK: 13,39,8,0
CMYK: 29,9,45,0
CMYK: 41,28,4,0

CMYK: 45,32,10,0
CMYK: 7,6,13,0
CMYK: 5,37,53,0
CMYK: 76,66,43,2

CMYK: 62,38,22,0
CMYK: 9,9,9,0
CMYK: 19,21,41,0
CMYK: 64,71,52,7

CMYK: 17,45,0,0
CMYK: 44,11,22,0
CMYK: 29,34,4,0
CMYK: 5,36,2,0

这是一款睫毛膏的海报设计。用明星代言的方式来宣传产品，明星的展示，既让消费者看到了产品的细节，又展示出产品用过后的样子，使产品得到更好的宣传。

人物直接拿着产品，展示产品的细节，使产品得到更好的宣传。

色彩点评

■ 背景颜色运用具有女性特征的粉色，使画面和谐、统一，再搭配上黑色的衣服，红色的指甲，展现出女性的魅力。

■ 暖色系的配色更容易吸引女性消费者的眼球。

CMYK: 11,47,9,0　　CMYK: 82,80,74,58
CMYK: 26,34,35,0　　CMYK: 26,100,100,0

推荐色彩搭配

C: 26	C: 13	C: 13	C: 56
M: 82	M: 25	M: 34	M: 97
Y: 0	Y: 0	Y: 41	Y: 75
K: 0	K: 0	K: 0	K: 35

C: 38	C: 39	C: 15	C: 57
M: 69	M: 75	M: 28	M: 97
Y: 50	Y: 64	Y: 65	Y: 56
K: 0	K: 1	K: 0	K: 13

C: 14	C: 10	C: 65	C: 10
M: 23	M: 59	M: 70	M: 28
Y: 36	Y: 25	Y: 95	Y: 71
K: 0	K: 0	K: 39	K: 0

这是一款口红的宣传海报设计。运用明星展现产品之美，部分留白的背景给作品以很好的衬托，同时给人以空间感，让整则海报看起来不会过于饱满。

色彩点评

■ 运用黑白红经典色系搭配，让整个画面很有质感、很时尚。

■ 黑色的文字标题，使品牌概念十分醒目、大气。

画面色调过渡柔和，处理得当，让人看了赏心悦目。而明星代言，可以让产品得到更为广泛的宣传。

CMYK: 4,4,5,0　　CMYK: 79,79,69,46
CMYK: 28,85,68,0　　CMYK: 7,19,16,0

推荐色彩搭配

C: 30	C: 15	C: 3	C: 89
M: 65	M: 51	M: 17	M: 71
Y: 39	Y: 5	Y: 14	Y: 56
K: 0	K: 0	K: 0	K: 19

C: 15	C: 14	C: 56	C: 32
M: 51	M: 23	M: 13	M: 6
Y: 5	Y: 36	Y: 47	Y: 7
K: 0	K: 0	K: 0	K: 0

C: 18	C: 8	C: 14	C: 68
M: 29	M: 60	M: 23	M: 50
Y: 13	Y: 24	Y: 36	Y: 100
K: 0	K: 0	K: 0	K: 8

常用主题色:

CMYK:19,100,100,0　CMYK:14,84,0,0　CMYK:42,76,0,0　CMYK:73,79,0,0　CMYK:57,0,15,0　CMYK:18,0,83,0

常用色彩搭配

CMYK: 19,100,100,0 CMYK: 0,46,19,0	CMYK: 14,84,0,0 CMYK: 14,18,79,0	CMYK: 73,79,0,0 CMYK: 46,100,26,0	CMYK: 18,0,83,0 CMYK: 75,8,75,0
鲜红色搭配橙黄色，高明度的色彩进行搭配，给人明亮且朝气蓬勃的视觉效果。	亮洋红色搭配含羞草黄色，整体画面色调亮眼、醒目，极具吸引力。	紫蓝色搭配蝴蝶花紫色，浓郁的色彩搭配，极具张力，给人以妖艳、高贵的视觉感。	柠檬黄色搭配碧绿色，高纯度和明度的色彩搭配，充分营造出活跃、鲜甜的画面气氛。

配色速查

鲜明	刺激	趣味	艺术

CMYK: 57,0,15,0 CMYK: 26,82,0,0 CMYK: 14,0,60,0 CMYK: 63,0,51,0	CMYK: 73,79,0,0 CMYK: 57,0,15,0 CMYK: 42,76,0,0 CMYK: 18,0,83,0	CMYK: 2,37,89,0 CMYK: 30,0,88,0 CMYK: 0,0,0,0 CMYK: 70,26,0,0	CMYK: 73,6,31,0 CMYK: 6,79,48,0 CMYK: 91,75,10,0 CMYK: 8,1,86,0

这是一款教育类商业海报设计。海报的主体是一个彩色的棒棒糖，配以文字，使画面更加丰富、饱满。

■ 棒棒糖的每一种颜色都代表着提高英语的要点，螺旋着排列，凸显缤纷多彩的趣味性。
■ 白色文字和蓝黑色文字分布在画面的不同位置，丰富了整个画面。

关于教育类的海报选用鲜艳色彩进行搭配，十分醒目，且极具宣传效果。

CMYK: 82,34,80,0 CMYK: 10,43,89,0
CMYK: 12,95,100,0 CMYK: 16,86,13,0

推荐色彩搭配

C: 62	C: 2	C: 29	C: 0	C: 1	C: 2	C: 0	C: 0	C: 12	C: 9	C: 42	C: 7
M: 0	M: 38	M: 78	M: 95	M: 38	M: 60	M: 22	M: 84	M: 21	M: 86	M: 13	M: 48
Y: 99	Y: 84	Y: 0	Y: 41	Y: 91	Y: 88	Y: 10	Y: 39	Y: 78	Y: 69	Y: 82	Y: 83
K: 0	K: 0	K: 0	K: 0	K: 0	K: 0	K: 0	K: 0	K: 0	K: 0	K: 0	K: 0

这是一款太阳眼镜的创意海报设计。该眼镜设计的主题为"别隐藏自己"。整体画面是由不同形状的色块以及不同图案的胸针构成的，给人一种眼花缭乱的视觉感。

严谨、精致的构图很符合大众对海报设计的期望，让观者产生兴趣。

■ 色彩上使用了许多不同色相的颜色，且色彩搭配和谐，使画面醒目而又饱满。
■ 标题文字与整体画面相搭配，整体画面和谐统一。

CMYK: 7,95,22,0 CMYK: 79,17,89,0
CMYK: 8,2,86,0 CMYK: 86,61,7,0

推荐色彩搭配

C: 75	C: 0	C: 7	C: 78	C: 71	C: 23	C: 10	C: 55	C: 61	C: 0	C: 50	C: 5
M: 13	M: 89	M: 28	M: 51	M: 19	M: 9	M: 70	M: 94	M: 2	M: 95	M: 0	M: 20
Y: 76	Y: 63	Y: 72	Y: 0	Y: 28	Y: 53	Y: 91	Y: 5	Y: 100	Y: 94	Y: 5	Y: 88
K: 0	K: 0	K: 0	K: 0	K: 0	K: 0	K: 0	K: 0	K: 0	K: 0	K: 0	K: 0

常用主题色：

CMYK:37,53,71,0 CMYK:49,79,100,18 CMYK:90,61,100,44 CMYK:96,74,40,3 CMYK:100,91,47,9 CMYK:100,99,66,57

常用色彩搭配

CMYK: 37,53,71,0
CMYK: 50,69,49,1

驼色搭配灰玫红色，是灰色调的色彩搭配，显得十分和谐，给人稳定、舒适的视觉感。

CMYK: 90,61,100,44
CMYK: 60,63,100,20

墨绿色搭配深橄榄绿色，是低明度的色彩搭配，意在营造一种低调、复古之感。

CMYK: 96,74,40,3
CMYK: 61,36,30,0

深青色搭配青灰色，是低明度的色彩搭配，给人一种低调、稳重的视觉感。

CMYK: 100,91,47,9
CMYK: 100,99,66,57

午夜蓝搭配蓝黑色，是低明度的配色，让人联想到静谧的夜空，且营造出沉稳、神秘的氛围。

配色速查

低调	传统	压抑	深沉

CMYK: 91,60,50,5
CMYK: 75,54,256,0
CMYK: 78,72,69,38
CMYK: 96,74,50,13

CMYK: 93,88,89,80
CMYK: 67,64,59,11
CMYK: 93,69,49,10
CMYK: 59,59,69,8

CMYK: 89,76,68,45
CMYK: 67,64,59,11
CMYK: 59,59,69,8
CMYK: 93,88,89,80

CMYK: 59,59,69,8
CMYK: 79,75,73,48
CMYK: 77,68,40,2
CMYK: 100,100,60,22

这是一款关于生命健康的公益海报设计。海报中的孩子头部被烟雾笼罩着，如同袋子一般，孩子表情十分痛苦，告诫人们吸烟有害健康。

色彩点评

- 海报采用黑色为背景色，给人一种严肃、悲哀的视觉感。
- 画面整体颜色暗沉，给人以压抑、沉重的感觉。

海报通过孩子来警示受众，吸烟有害健康。而画面下方的方形设计成香烟的形状，呼应主题。

CMYK: 90,87,86,77 CMYK: 64,67,85,29
CMYK: 0,0,0,0 CMYK: 11,27,20,0

推荐色彩搭配

C: 63	C: 52	C: 9	C: 93
M: 65	M: 33	M: 6	M: 88
Y: 71	Y: 31	Y: 4	Y: 86
K: 18	K: 0	K: 0	K: 88

C: 74	C: 87	C: 37	C: 26
M: 67	M: 83	M: 73	M: 26
Y: 60	Y: 83	Y: 64	Y: 87
K: 18	K: 73	K: 0	K: 0

C: 100	C: 67	C: 45	C: 63
M: 88	M: 54	M: 55	M: 46
Y: 59	Y: 47	Y: 79	Y: 72
K: 36	K: 1	K: 1	K: 2

这是美国科幻片《地心引力》的宣传海报设计。画面中男主角皱着眉头的特写，沉闷的画面烘托出忧郁、孤独的氛围，给观者留下了充满神秘的遐想。

深色调的配色方式，为影片增加了神秘感，且容易引起人们的注意力，从而增加影片的票房成绩。

色彩点评

- 采用蓝黑色为主色，搭配青灰色以及白青色，深色调的配色方式，突出影片的神秘感。
- 白色的文字，是高端、科技的意象，给人以冷冽、严峻的感受。

CMYK: 89,86,78,70 CMYK: 61,30,31,0
CMYK: 24,9,12,0 CMYK: 47,28,27,0

推荐色彩搭配

C: 96	C: 61	C: 90	C: 100
M: 74	M: 36	M: 61	M: 99
Y: 40	Y: 30	Y: 100	Y: 66
K: 3	K: 0	K: 44	K: 57

C: 100	C: 50	C: 88	C: 71
M: 91	M: 69	M: 56	M: 56
Y: 47	Y: 49	Y: 22	Y: 36
K: 8	K: 1	K: 0	K: 0

C: 100	C: 96	C: 71	C: 80
M: 99	M: 74	M: 56	M: 69
Y: 66	Y: 40	Y: 36	Y: 60
K: 57	K: 3	K: 0	K: 22

常用主题色：

CMYK:14,23,36,0　　CMYK:37,53,71,0　　CMYK:40,50,96,0　　CMYK:36,22,66,0　　CMYK:45,36,64,0　　CMYK:50,45,53,0

常用色彩搭配

CMYK: 14,23,36,0
CMYK: 37,53,71,0

CMYK: 40,50,96,0
CMYK: 65,62,77,20

CMYK: 45,36,64,0
CMYK: 80,66,79,41

CMYK: 50,45,53,0
CMYK: 46,74,100,10

米色搭配驼色，是浅色调的配色方式，显得十分和谐，给人以舒适、柔和的视觉感受。

卡其黄色搭配浅咖啡色，整体搭配简约、和谐，能够让人产生亲切感。

芥末绿色搭配深墨绿色，整体搭配给人一种平和、内敛的视觉感受。

深米色搭配重褐色，整体搭配给人一种成熟、内敛的视觉感，且充满复古气息。

配色速查

舒适	沉稳	朦胧	朴实

CMYK: 14,23,36,0
CMYK: 62,68,100,32
CMYK: 46,48,64,0
CMYK: 45,36,64,0

CMYK: 41,49,70,0
CMYK: 40,45,80,0
CMYK: 47,42,54,1
CMYK: 67,55,71,10

CMYK: 62,47,20,0
CMYK: 43,47,63,0
CMYK: 55,44,61,0
CMYK: 41,57,27,0

CMYK: 40,38,57,0
CMYK: 20,22,31,0
CMYK: 69,53,72,8
CMYK: 41,51,47,0

这是一款咖啡的广告设计。画面以一杯咖啡的俯视图片为主，简单干净，激发身体疲劳者的购买欲，使他们能够放松身心，在精神上迅速得到缓解。

主文字正式而不显呆板，反而散发出一丝情调，增加了画面的感染力。而下方文字选择与咖啡色相同的颜色，使整体画面和谐、统一。

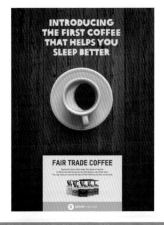

■ 以深咖色木纹桌面为背景，简朴自然，巧妙地为咖啡赋予一种天然无添加的符号。

■ 下方的白色上分别摆放五种不同颜色的咖啡，展现提供5种不同的口味供消费者选择。

CMYK: 70,78,87,56　CMYK: 12,9,12,0
CMYK: 71,8,100,0

推荐色彩搭配

C: 55	C: 36	C: 7	C: 52
M: 86	M: 42	M: 13	M: 72
Y: 84	Y: 72	Y: 15	Y: 100
K: 34	K: 0	K: 0	K: 18

C: 62	C: 53	C: 6	C: 42
M: 80	M: 47	M: 12	M: 57
Y: 71	Y: 48	Y: 31	Y: 69
K: 33	K: 0	K: 0	K: 1

C: 62	C: 14	C: 46	C: 80
M: 68	M: 23	M: 48	M: 75
Y: 100	Y: 36	Y: 64	Y: 82
K: 32	K: 0	K: 0	K: 59

这是一款咖啡的创意海报设计。从画面最前方的咖啡豆到最后变成了咖啡粉环绕着咖啡杯，该过程展现出了制作咖啡的过程。

■ 作品以咖啡色为主色调，给人带来一种优雅、朴素、舒适的心理感受。

■ 咖啡色的背景加上咖啡豆、咖啡粉和咖啡的修饰，增强了画面的感染力。

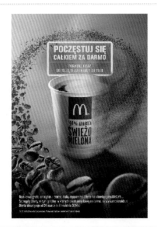

标题文字和底层文字，与画面做了很好的分隔，且十分和谐。

CMYK: 78,84,92,71　CMYK: 59,68,90,25
CMYK: 81,66,95,48　CMYK: 49,63,93,7

推荐色彩搭配

C: 43	C: 14	C: 7	C: 71
M: 47	M: 60	M: 8	M: 82
Y: 69	Y: 94	Y: 9	Y: 100
K: 0	K: 1	K: 0	K: 63

C: 23	C: 13	C: 31	C: 55
M: 38	M: 10	M: 53	M: 86
Y: 46	Y: 10	Y: 65	Y: 100
K: 0	K: 0	K: 0	K: 39

C: 40	C: 45	C: 50	C: 46
M: 50	M: 36	M: 45	M: 74
Y: 96	Y: 64	Y: 52	Y: 100
K: 0	K: 0	K: 0	K: 10

7.12 神秘

常用主题色:

CMYK:62,81,25,0　　CMYK:80,48,0,0　　CMYK:88,100,31,0　　CMYK:99,84,10,0　　CMYK:100,91,47,9　　CMYK:73,82,0,0

常用色彩搭配

CMYK: 62,81,25,0
CMYK: 87,80,55,25

水晶紫色搭配蓝黑色,是浓郁的色彩搭配,给人以神秘和时尚之感。

CMYK: 88,100,31,0
CMYK: 61,39,42,0

靛青色搭配青灰色,是明度较低的色彩搭配,充分散发着独特的视觉过渡效果。

CMYK: 99,84,10,0
CMYK: 80,100,40,4

群青色搭配深水晶紫色,二者色彩饱和度较高,给人以深邃、空灵的视觉感。

CMYK: 100,91,47,9
CMYK: 51,64,14,0

午夜蓝色搭配浅木槿紫色,让人联想到静谧的夜空,给人以神秘、优雅的感觉。

配色速查

未知	性感	魅力	魅惑

CMYK: 76,89,35,1　　CMYK: 84,100,54,26　　CMYK: 91,60,50,5　　CMYK: 52,80,0,0
CMYK: 50,59,4,0　　CMYK: 56,77,7,0　　CMYK: 75,54,256,0　　CMYK: 61,13,13,0
CMYK: 92,86,78,70　　CMYK: 54,72,61,8　　CMYK: 78,72,69,38　　CMYK: 56,77,7,0
CMYK: 75,52,36,0　　CMYK: 35,25,24,0　　CMYK: 96,74,50,13　　CMYK: 70,68,0,0

这是英国纪录片《深蓝》的宣传海报设计。选用了一张拍摄的海底照片为背景，其他的照片选取一些具有代表性的海洋生物，整齐排列在海报右侧，使人可以清晰地看到记录的内容。

左侧的竖排文字与右侧的图片相互映衬，用以平衡画面。

色彩点评

■ 画面采用深浅不一的蓝色搭配在一起，在和谐中透露出神秘的感觉。

■ 画面采用大自然本身的颜色，静谧而深邃。

CMYK: 93,75,19,0　　CMYK: 73,20,8,0
CMYK: 0,0,0,0　　　CMYK: 84,41,60,1

推荐色彩搭配

C: 91　C: 75　C: 78　C: 96
M: 60　M: 54　M: 72　M: 74
Y: 50　Y: 26　Y: 69　Y: 50
K: 5　　K: 0　　K: 38　K: 13

C: 100　C: 95　C: 21　C: 53
M: 100　M: 76　M: 9　　M: 48
Y: 68　　Y: 39　Y: 6　　Y: 54
K: 60　　K: 3　　K: 0　　K: 0

C: 100　C: 0　　C: 35　C: 59
M: 98　　M: 0　　M: 16　M: 15
Y: 43　　Y: 0　　Y: 43　Y: 5
K: 7　　　K: 0　　K: 0　　K: 0

这是美国奇幻片《白雪公主与猎人》的宣传海报设计。用黑色的鸟挡住了人物的半边脸，露出深邃的瞳孔，气场十足。

色彩点评

■ 画面蓝绿色瞳孔彰显神秘色彩，整体画面具有迷雾般的神秘气息。

■ 灰色调的背景加上金色的魔幻字体，吸引着人们的眼球。

人物与动物相结合的构图方式，搭配远景的背景设计，营造出了神秘、玄幻的视觉效果。

CMYK: 94,90,73,65　CMYK: 0,0,0,0
CMYK: 11,16,18,0　　CMYK: 85,44,68,3

推荐色彩搭配

C: 100　C: 51　C: 69　C: 64
M: 95　　M: 41　M: 58　M: 85
Y: 41　　Y: 19　Y: 9　　Y: 31
K: 1　　　K: 1　　K: 0　　K: 0

C: 98　C: 77　C: 30　C: 37
M: 100　M: 61　M: 22　M: 71
Y: 48　Y: 0　　Y: 1　　Y: 0
K: 1　　K: 0　　K: 0　　K: 0

C: 63　C: 75　C: 90　C: 99
M: 55　M: 66　M: 58　M: 90
Y: 0　　Y: 31　Y: 68　Y: 19
K: 0　　K: 0　　K: 18　K: 0

常用主题色：

CMYK:96,78,1,0　CMYK:100,88,54,23　CMYK:100,100,54,6　CMYK:81,52,72,10　CMYK:80,68,37,1　CMYK:80,42,22,0

常用色彩搭配

CMYK: 96,78,1,0
CMYK: 92,80,47,11

CMYK: 100,100,54,6
CMYK: 74,45,11,0

CMYK: 81,52,72,10
CMYK: 87,53,37,0

CMYK: 80,42,22,0
CMYK: 87,87,66,51

蔚蓝色搭配普鲁士蓝色，是低明度、高纯度的配色，给人以深沉、内敛的感觉。

深蓝色搭配浅石青色，是低明度的配色，给人一种神秘而深邃的视觉感。

清漾青色搭配浓蓝色，整体搭配给人一种鲜明、稳重的视觉感。

青蓝色搭配蓝黑色，采用万物沉寂的色彩进行搭配，给人以冷静、理智的印象。

配色速查

冷静	科技	理智	寂静

CMYK: 91,60,50,5
CMYK: 75,54,26,0
CMYK: 78,72,69,38
CMYK: 96,74,50,13

CMYK: 70,37,33,0
CMYK: 87,56,44,1
CMYK: 24,13,13,0
CMYK: 71,60,57,8

CMYK: 51,29,4,0
CMYK: 87,79,50,14
CMYK: 82,58,0,0
CMYK: 93,90,68,58

CMYK: 59,59,69,8
CMYK: 79,75,73,48
CMYK: 77,68,40,2
CMYK: 100,100,60,22

这是一张交响乐团音乐会海报。设计十分简洁大方，宝蓝色的背景突出了下方的文字，中心黑色线条形成的褶皱为海报增添了几分趣味性。

一些稍小的文字组成线条分布在画面中，起到了画龙点睛的作用。

CMYK: 100,99,38,1　CMYK: 38,39,71,0
CMYK: 87,87,78,70

色彩点评

- 黄褐色的文字搭配宝蓝色的背景，加上黑色线条，对比鲜明，给人一种沉静、稳重的感觉。
- 宝蓝色背景与黄褐色文字相呼应，增强了画面空间层次感。

推荐色彩搭配

C: 100	C: 36	C: 96	C: 81
M: 99	M: 47	M: 82	M: 76
Y: 38	Y: 98	Y: 3	Y: 63
K: 1	K: 0	K: 0	K: 34

C: 100	C: 67	C: 45	C: 100
M: 94	M: 48	M: 100	M: 100
Y: 9	Y: 3	Y: 57	Y: 67
K: 0	K: 0	K: 3	K: 57

C: 74	C: 87	C: 81	C: 100
M: 45	M: 53	M: 29	M: 100
Y: 11	Y: 37	Y: 100	Y: 54
K: 0	K: 0	K: 0	K: 6

这是一款奶酪的创意海报设计。该广告突出了奶酪高能量、低热量的特点，增强人们的购买欲望。

画面的下方放置了产品的真实图片，上方显示了能量值，让人们可以直观地看到产品的优点，使画面看起来更加丰富。

CMYK: 91,68,45,5　CMYK: 70,26,27,0
CMYK: 22,30,79,0　CMYK: 30,6,9,0

色彩点评

- 画面以浓蓝色为背景，该色调的明度比较低，会给人一种高雅、稳重的感觉。
- 画面下方的产品包装运用了黄色和蓝色相互搭配，十分抢眼。

推荐色彩搭配

C: 96	C: 80	C: 18	C: 100
M: 78	M: 42	M: 52	M: 100
Y: 1	Y: 22	Y: 72	Y: 54
K: 0	K: 0	K: 10	K: 6

C: 74	C: 87	C: 80	C: 100
M: 45	M: 53	M: 68	M: 100
Y: 11	Y: 37	Y: 37	Y: 54
K: 0	K: 0	K: 1	K: 6

C: 83	C: 84	C: 96	C: 81
M: 54	M: 53	M: 82	M: 76
Y: 0	Y: 78	Y: 3	Y: 63
K: 0	K: 16	K: 0	K: 34

7.14 柔和

常用主题色：

CMYK:37,1,17,0　CMYK:18,29,13,0　CMYK:4,31,60,0　CMYK:16,12,44,0　CMYK:42,13,70,0　CMYK:56,13,47,0

常用色彩搭配

CMYK：37,1,17,0
CMYK：8,18,16,0

瓷青色搭配浅粉色，给人一种清亮、前卫的视觉效果，充满少女气息。

CMYK：4,31,60,0
CMYK：5,31,0,0

蜂蜜色搭配浅优品紫红色，整体搭配散发出一种温暖、亲近的视觉感。

CMYK：16,12,44,0
CMYK：5,51,41,0

灰菊色搭配鲑红色，是纯度较低的配色方式，给人一种深度、优雅的视觉感。

CMYK：56,13,47,0
CMYK：18,29,13,0

青瓷绿色搭配藕荷色，是时尚的配色方式，给人一种典雅、高贵的感觉。

配色速查

亲近	前卫	优雅	少女

CMYK: 4,31,60,0
CMYK: 5,31,0,0
CMYK: 0,0,0,0
CMYK: 42,13,70,0

CMYK: 37,1,17,0
CMYK: 8,18,16,0
CMYK: 16,13,44,0
CMYK: 30,55,0,0

CMYK: 16,13,44,0
CMYK: 5,51,42,0
CMYK: 16,4,63,0
CMYK: 10,40,6,0

CMYK: 56,13,47,0
CMYK: 18,29,13,0
CMYK: 58,4,25,0
CMYK: 11,20,33,0

这是一款香槟酒的创意海报设计。两个装满香槟酒的高脚杯碰撞出一只大虾，动感十足，对气泡酒进行了很好的诠释和比喻。

产品和文字运用的色调和谐、统一，十分直观贴切，给人一种优雅、成熟、具有韵味的视觉效果，能够提高产品的质感。

色彩点评

■ 整体画面采用奶黄色为背景，给人干净、新鲜、舒适的感觉。

■ 叶绿色的产品摆放在画面上方，提亮画面的同时，为画面增添了生机。

CMYK: 2,9,16,0　　CMYK: 6,8,32,0
CMYK: 26,32,62,0　CMYK: 66,19,99,0

推荐色彩搭配

C: 16	C: 4	C: 6	C: 37	C: 5	C: 16	C: 56	C: 6	C: 18	C: 4	C: 59	C: 16
M: 13	M: 31	M: 21	M: 1	M: 31	M: 13	M: 13	M: 21	M: 29	M: 31	M: 19	M: 13
Y: 44	Y: 60	Y: 33	Y: 17	Y: 0	Y: 44	Y: 47	Y: 33	Y: 13	Y: 60	Y: 100	Y: 44
K: 0	K: 0	K: 0	K: 0	K: 0	K: 0	K: 0	K: 0	K: 0	K: 0	K: 0	K: 0

这是关于芭蕾舞团演出的宣传海报设计。画面采用淡淡的青色为主色，文字采用不同的字体，产生一种视觉过渡效果。而被托起的模特造型优美、清秀，文艺气息十足。

画面层次有序，优雅的人物很好地抓住了人们的视觉中心。清秀的文字设计，文艺感十足。

色彩点评

■ 作品整体用色明快，以中低明度的白青色作背景，给人一种清纯、柔和的视觉感。

■ 搭配白色和浅色系水墨蓝色的文字作点缀，整体色调产生对比效应，给人一种空间层次感。

CMYK: 36,13,4,0　CMYK: 19,19,9,0
CMYK: 0,0,0,0　　CMYK: 75,58,16,0

推荐色彩搭配

C: 10	C: 58	C: 10	C: 4	C: 58	C: 37	C: 11	C: 56	C: 5	C: 56	C: 16	C: 5
M: 20	M: 4	M: 40	M: 31	M: 4	M: 1	M: 20	M: 13	M: 31	M: 13	M: 4	M: 51
Y: 33	Y: 25	Y: 6	Y: 60	Y: 25	Y: 17	Y: 33	Y: 47	Y: 0	Y: 47	Y: 63	Y: 42
K: 0	K: 0	K: 0	K: 0	K: 0	K: 0	K: 0	K: 0	K: 0	K: 0	K: 0	K: 0

常用主题色：

CMYK:5,19,88,0　　CMYK:36,33,89,0　CMYK:19,100,100,0　　CMYK:81,79,0,0　　CMYK:31,48,100,0　　CMYK:7,68,97,0

常用色彩搭配

CMYK: 5,19,88,0
CMYK: 11,94,40,0

金色搭配玫瑰红色，是亮眼的色彩搭配，容易让人联想到收获、财富的视觉感受。

CMYK: 36,33,89,0
CMYK: 26,69,93,0

土著黄色搭配琥珀色，是纯度较低的色彩搭配，给人一种温暖、典雅的视觉感。

CMYK: 81,79,0,0
CMYK: 10,0,83,0

紫色搭配黄色，饱和度较高的色彩搭配，颜色浓郁有张力，给人妖艳、活力的感觉。

CMYK: 7,68,97,0
CMYK: 31,48,100,0

橘红色搭配黄褐色，是邻近色的配色方式，给人既具活力又成熟的直观视觉感受。

配色速查

奢侈	华丽	鲜明	浓郁

CMYK: 12,44,90,0　　CMYK: 62,80,71,33　　CMYK: 7,68,97,0　　CMYK: 30,96,78,0
CMYK: 38,50,90,0　　CMYK: 53,47,48,0　　CMYK: 36,33,89,0　　CMYK: 12,36,58,0
CMYK: 39,36,46,0　　CMYK: 6,12,31,0　　CMYK: 11,5,87,0　　CMYK: 18,12,59,0
CMYK: 67,75,100,51　CMYK: 42,57,69,1　　CMYK: 14,18,61,0　　CMYK: 53,72,19,16

这是一款香水的宣传海报设计。模特从金色的水中走出来，凹凸有致的身材与产品的瓶身一样给人优雅、高贵的感觉。产品摆放在画面下方，华丽地呈现在人们面前。

文字设计个性独特，视觉上给人神秘、奢华的感受。而明星代言，可以让产品海报得到更为广泛的宣传。

色彩点评

■ 金黄色的主调，深色的背景，展现出产品的高端、华丽、性感、浪漫。

■ 采用暖色的逆光，让光线穿透水光，照射出澄澈的画面。

CMYK: 5,21,67,0 CMYK: 77,92,84,72
CMYK: 5,21,67,0 CMYK: 20,41,53,0

推荐色彩搭配

C: 86	C: 6	C: 0	C: 4	C: 36	C: 26	C: 10	C: 62	C: 51	C: 55	C: 6	C: 53
M: 81	M: 25	M: 0	M: 7	M: 33	M: 69	M: 0	M: 56	M: 68	M: 80	M: 21	M: 51
Y: 90	Y: 74	Y: 0	Y: 43	Y: 89	Y: 93	Y: 83	Y: 81	Y: 78	Y: 100	Y: 33	Y: 100
K: 73	K: 0	K: 0	K: 0	K: 0	K: 0	K: 0	K: 10	K: 10	K: 32	K: 0	K: 3

这是某时尚品牌的宣传海报设计。画面以落日的余晖作为背景，加上模特从容娴熟的表情和动作，在潮起潮落间展现品牌与产品的超凡脱俗，尽显高端、大气的品牌形象。

将品牌标识放在画面的最前方，且是画面的正中间，凸显品牌。

色彩点评

■ 落日余晖的金色和红色给人一种自然、时尚、高档、傲岸的感觉。

■ 背景与服装的颜色和谐统一，使整体画面给人以一种端庄典雅、大气奢华的感觉。

CMYK: 34,67,67,0 CMYK: 20,35,63,0
CMYK: 0,0,0,0 CMYK: 8,19,52,0

推荐色彩搭配

C: 17	C: 54	C: 65	C: 92	C: 52	C: 89	C: 65	C: 26	C: 38	C: 44	C: 35	C: 85
M: 39	M: 82	M: 70	M: 87	M: 56	M: 73	M: 70	M: 33	M: 69	M: 44	M: 42	M: 82
Y: 84	Y: 100	Y: 95	Y: 88	Y: 66	Y: 54	Y: 95	Y: 95	Y: 100	Y: 100	Y: 62	Y: 93
K: 0	K: 31	K: 39	K: 79	K: 2	K: 17	K: 39	K: 0	K: 2	K: 0	K: 0	K: 74

第8章

海报招贴设计
的经典技巧

本章将围绕在海报招贴设计中遇到的问题和需要注意的技巧进行讲解。通过对本章的学习，我们可以让海报招贴设计更有趣、更有内涵、更具个性、更突出视觉冲击。

设计海报时可大量留白。空白的位置除了可以调和画面的紧密舒缓外，还可以留给观众更多想象空间。

这是一款创意文字海报设计。该版面简洁、明了，字体排列工整，文字主题鲜明。以绿松石绿色作为文字的色调，搭配10%亮灰的背景，两种色调组合较为醒目，整体画面呈现一种轻快、活力之感。

CMYK: 6,4,4,0　　CMYK: 75,11,57,0

CMYK: 83,79,77,61　CMYK: 40,32,31,0
CMYK: 0,0,0,0　　　CMYK: 7,37,72,0

CMYK: 73,62,36,0　CMYK: 76,57,54,5
CMYK: 0,0,0,0　　　CMYK: 55,0,65,0

这是一幅创意招贴海报设计作品。整体画面构图简洁，采用深青色为部分文字的色调，搭配黑色的部分文字，使画面不会太过于单调。字体设计规整、端正，给人一种严肃、稳重的视觉感受。

CMYK: 83,79,77,61　CMYK: 0,0,0,0
CMYK: 94,75,42,4

CMYK: 83,79,77,61　CMYK: 40,32,31,0
CMYK: 0,0,0,0　　　CMYK: 90,60,60,14

CMYK: 74,66,100,45　CMYK: 78,88,86,71
CMYK: 0,0,0,0　　　　CMYK: 49,94,4,0

　　一张海报，需要在一瞬间就引起观者的注意力。而色彩、色相之间的高对比度可以达到这个效果。忘掉单一的渐变色，大胆地选用不一样的颜色和种类，当设计海报时，尝试用那些在别的作品里看起来很疯狂的字体或颜色搭配。

　　这是一款福特汽车的创意宣传海报设计。将福特的文字表示展现在背景图案上，十分抢眼，将海报背景设计成蓝色飘纱的效果，加以红色的车身，对比色的配色方式，以此来宣传产品的品牌，加深受众对品牌的认知度。

推荐配色方案

CMYK: 71,7,28,0　　　　CMYK: 87,53,57,4
CMYK: 0,0,0,0　　　　　CMYK: 9,47,78,0

CMYK: 53,15,15,0　CMYK: 77,37,24,0　　CMYK: 87,69,0,0　　CMYK: 63,0,22,0
CMYK: 0,0,0,0　　CMYK: 41,98,96,7　　CMYK: 0,47,24,0　　CMYK: 11,99,83,0

　　这是一款关于指示文的创意海报设计。画面中采用橘红色文字做指示文字，该色调的应用具有亮眼、吸引注意力的作用，且该字体工整、灵活。橘红色文字搭配白色图标，整体画面具有协调、对比的强大吸引力。

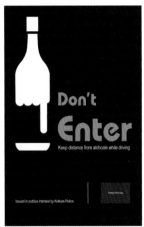

推荐配色方案

CMYK: 74,76,70,43　　　CMYK: 57,52,41,0
CMYK: 0,0,0,0　　　　　CMYK: 18,0,79,0

CMYK: 81,80,84,67　CMYK: 0,0,0,0　　CMYK: 93,88,89,80　CMYK: 10,16,79,0
CMYK: 10,69,91,0　　　　　　　　CMYK: 0,0,0,0　　　CMYK: 66,13,3,0

在海报设计中，置换是指从画面中去掉某个物象，换成一个新物象加以创作；或者将画面中物象的某一部分用其他形状取而代之。在视觉上，每一个被置换的物体都被赋予了新形象及新的含义，并且这些含义都发人深省。

这是一款方便面的创意海报设计。产品名称突出的设计方式，使画面极具动感。将方便面与虾结合在一起，使产品的口味一目了然，且背景颜色采用红色到黄色的渐变色，使画面十分显眼并且产生增强食欲的效果。

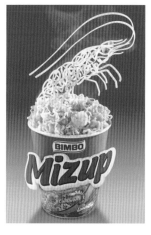

CMYK: 15,74,52,0　CMYK: 4,30,69,0
CMYK: 22,0,79,0　CMYK: 27,76,100,0

CMYK: 12,92,80,0　CMYK: 7,3,85,0
CMYK: 39,0,84,0　CMYK: 0,35,41,0

CMYK: 27,96,94,0　CMYK: 8,36,79,0
CMYK: 0,0,0,0　CMYK: 6,64,81,0

这是一款巧克力的创意宣传海报设计。用巧克力做成人物剪影，创意满分。以巧克力色为主色，加以淡绿色作点缀，给人一种温暖、积极的感觉。

CMYK: 27,45,53,0　CMYK: 15,30,77,0
CMYK: 12,19,22,0　CMYK: 0,51,72,0

CMYK: 60,85,100,49 CMYK: 0,0,0,0
CMYK: 39,8,36,0　CMYK: 12,41,73,0

CMYK: 62,38,22,0　CMYK: 9,9,9,0
CMYK: 19,21,41,0　CMYK: 64,71,52,7

把海报中现有图形元素加高、加长、加大，产生夸张的视觉效果。这都是产生新方案的途径。同时也可以是海报中的一些视觉元素，有目的地缩小。在放大与缩小的同时，有意识地夸张某种图形，起到突出视觉重点的作用。放大与缩小法在海报设计的运用中，还要注意海报的整体设计和构图是否符合大众审美心理。

这是一款蜂蜜的海报设计。画面通过缩小的蓝色衣服的老年人想方设法要吃到放大的蜂蜜画面，来向受众传达蜂蜜的美味。鲜黄色和深矢车菊蓝色相搭配，在画面中形成了强烈的对比，使整个画面显得特别年轻，加上少许白色的点缀，让画面充满活力。

CMYK: 16,7,79,0 　 CMYK: 13,26,85,0
CMYK: 4,4,4,0 　 CMYK: 75,44,9,0

推荐配色方案

CMYK: 55,0,75,0 　 CMYK: 6,11,80,0
CMYK: 0,0,0,0 　 CMYK: 21,1,85,0

CMYK: 59,4,0,0 　 CMYK: 6,15,88,0
CMYK: 1,43,84,0 　 CMYK: 2,96,59,0

这是一款画笔的创意海报设计。将万寿菊黄色的画笔放大，万寿菊黄色警戒线在黑色的地面上涂抹的想法极具创造力，让人印象深刻。画面以城市和公路为背景，黑白灰的配色简单大气，也使黄色的画笔更加抢眼。

CMYK: 87,83,83,72 　 CMYK: 38,31,29,0
CMYK: 10,43,90,0 　 CMYK: 7,8,7,0

推荐配色方案

CMYK: 76,58,49,3 　 CMYK: 67,63,100,31
CMYK: 1,43,84,0 　 CMYK: 39,31,30,0

CMYK: 93,88,89,80 　 CMYK: 39,31,30,0
CMYK: 0,0,0,0 　 CMYK: 81,56,0,0

8.5 利用重组调整元素本身的元素形象

在海报的设计中，可以交换图形、文案元素，变换元素的次序，调整元素本身的原始结构，改变因果关系，从而产生新方案。能否将图形重新安排，交换它们之间的位置是否可行，是重组中需要重点考虑的部分。

这是一款纽约自行车博览会的创意海报设计。以对称的方式将一个圆作为主要的焦点。为了创造这个圆圈，将其中的一半描绘成自行车车轮，另一半描绘成井盖的形象，而一半背景采用钴绿色，一半为灰色调，加以白色作点缀，鲜明的重组对称比例，极具创造力。

推荐配色方案

CMYK：83,79,77,61　CMYK：40,32,31,0
CMYK：7,37,72,0　　CMYK：6,15,84,0

CMYK：99,100,64,42　CMYK：63,54,67,6
CMYK：68,21,85,0　　CMYK：75,30,32,0

CMYK：73,64,60,15　CMYK：66,7,65,0
CMYK：0,0,0,0　　　CMYK：30,28,30,0

这是一幅舞台戏剧海报设计作品。将两个人物的不同表情重组在一起，极具创意。采用浅月光黄色作为主色调，加以橙黄色、酒红色等暖色作辅助，使画面极具趣味性。

推荐配色方案

CMYK：11,49,94,0　CMYK：72,13,11,0
CMYK：58,0,80,0　　CMYK：12,12,76,0

CMYK：4,32,65,0　　CMYK：18,84,24,0
CMYK：26,93,89,0　　CMYK：48,100,85,20

CMYK：12,14,56,0　CMYK：8,44,73,0
CMYK：44,99,97,12　CMYK：19,23,27,0

　　在海报的设计中，考虑是否可以把不同的单元、不同的功能、不同的结构的图像文案组合在一起，而产生新的设计作品。这样的拼合，不能是毫无意义的图形的随意组合，而是根据海报的设计意图，把不同的构思拼合在一起产生新的方案。

　　这是一幅极具创意风格的环保公益海报作品，采用图文拼合的手法制作而成。将文字赋予了背景，给人以新奇、独特的视觉感，意在拯救我们的地球，直接地阐述，直观地展现，引人深思。文字由大到小、自上而下地排列，给人一种缓慢渐变的感觉。

CMYK: 39,25,0,0　　CMYK: 75,11,81,0
CMYK: 6,37,73,0　　CMYK: 2,9,28,0

CMYK: 16,83,67,0　　CMYK: 0,0,0,0
CMYK: 84,47,35,0　　CMYK: 12,53,39,0

CMYK: 71,49,0,0　　CMYK: 83,72,34,1
CMYK: 0,0,0,0　　　CMYK: 21,0,85,0

　　这是一款创意字体海报设计。画面中主题文字采用卡通风格的字体设计而成，月光黄色为文字主色调，极具吸引力。月光黄色文字和黑色的漫画相拼合，给人一种轻松、明快的感觉。

CMYK: 83,80,72,55　　CMYK: 15,4,70,0
CMYK: 46,0,20,0　　　CMYK: 75,30,32,0

CMYK: 75,16,33,0　CMYK: 12,6,69,0
CMYK: 0,0,0,0　　　CMYK: 93,79,77,62

CMYK: 81,81,28,0　　CMYK: 43,0,72,0
CMYK: 5,20,86,0　　　CMYK: 39,31,30,0

8.7 巧妙地搭配多种不同的色彩

在海报设计中，颜色如何搭配尤为重要，不同的配色方法所呈现出的画面风格也各不相同。常用的配色方式有同类色配色、邻近色配色、对比色配色等。

这是一款字体海报设计。海报中最抓人眼球的文字颜色就是紫色，搭配黄色的背景，为海报增添了许多亮点。互补色的应用映衬出海报的主题，增添了些许画面感。随意自然的字体风格，使画面更加生动。

推荐配色方案

CMYK: 76,58,0,0 CMYK: 56,0,80,0
CMYK: 0,69,43,0 CMYK: 10,0,75,0

CMYK: 14,9,86,0 CMYK: 74,100,42,6
CMYK: 74,17,18,0 CMYK: 20,94,16,0

CMYK: 12,82,44,0 CMYK: 63,93,0,0
CMYK: 76,31,100,0 CMYK: 8,49,77,0

这是关于娱乐主题的创意海报设计。该海报中的洋红色主题文字采用了尖锐的字体设计，再加上其他亮眼的色调，极为醒目、夸张。画面右下角的详情文字却采用扁平化的字体设计，文字之间产生对比效果，且突出该海报的主题，从而达到宣传的目的。

推荐配色方案

CMYK: 0,43,78,0 CMYK: 9,2,78,0
CMYK: 74,0,78,0 CMYK: 2,78,28,0

CMYK: 14,87,11,0 CMYK: 62,7,17,0
CMYK: 19,8,82,0 CMYK: 72,83,14,0

CMYK: 21,77,0,0 CMYK: 23,15,72,0
CMYK: 92,72,0,0 CMYK: 54,0,53,0

节奏美是条理性、重复性、连续性、韵律性的艺术形式再现；韵律美则是一种有起伏，渐变、交错的，有变化、有组织的节奏。节奏是韵律的条件，韵律是节奏的深化。节奏与韵律的形式美感被人们应用于海报设计领域，色彩的表现力不仅依靠色彩的对比与调和，同时需要色彩节奏和韵律感的表现，这样设计色彩才能鲜活起来。

这是美国剧情片《灾难的战争·洛杉矶之战》的宣传海报设计。画面中主题文字的色调与整体画面相互协调、统一，都是采用低纯度、渐变式的青蓝色调。字体具有特效质感，给人一种严肃、神秘的视觉感。

推荐配色方案

CMYK: 57,49,8,0　　CMYK: 62,24,9,0
CMYK: 62,7,54,0　　CMYK: 34,24,68,0

CMYK: 89,69,38,1　CMYK: 55,32,21,0　　CMYK: 85,64,48,6　CMYK: 69,51,20,0
CMYK: 86,60,59,14　CMYK: 99,91,62,45　　CMYK: 73,33,14,0　CMYK: 70,24,51,0

这是一款商品促销的宣传海报设计。同类色系的红色配色方案使画面整体色调和谐、统一，给人一种热情、喜庆的感觉，感染力极强。中心型的布局方式使受众的视线集中到商品位置，商品的夸张比例引发受众的兴趣，从而促进销量。

推荐配色方案

CMYK: 20,72,100,0　CMYK: 0,49,90,0
CMYK: 6,11,80,0　　CMYK: 8,0,60,0

CMYK: 41,99,99,7　CMYK: 8,77,77,0　　CMYK: 26,87,0,0　CMYK: 45,78,0,0
CMYK: 16,97,98,0　CMYK: 16,92,75,0　　CMYK: 60,76,0,0　CMYK: 2,84,49,0

8.9 巧妙地将色彩进行调和与运用

色彩调和的优点是设计画面色彩统一、协调，在协调中含有色彩的微妙变化。缺点是画面容易产生混淆不清的效果，但是只要注意色彩之间明度对比就可以避免这个问题。而邻近色相的使用是产生色彩调和的关键。比如，绿色与黄绿色、黄色搭配可以产生黄绿色调；橙色与红色、红橙色搭配可以产生红橙色调；紫色与蓝色、蓝紫色搭配产生蓝紫色调。

这是一款充满艺术感的海报设计。运用青蓝色搭配水青色，是青色调的邻近色配色方式，使画面给人一种清爽、明快的视觉感。文字采用了卡通风格的字体设计，文字与海水相融合，再搭配小鱼、浪花等元素作点缀，营造出清爽、舒适的画面效果。

推荐配色方案

CMYK: 85,60,0,0 CMYK: 74,33,0,0
CMYK: 63,25,14,0 CMYK: 18,5,2,0

CMYK: 77,31,30,0 CMYK: 38,6,3,0
CMYK: 0,0,0,0 CMYK: 18,5,2,0

CMYK: 80,62,25,0 CMYK: 65,31,14,0
CMYK: 42,10,0,0 CMYK: 84,67,46,5

这是一幅创意招贴海报设计作品。青绿色搭配绿松石绿色，是绿色调的邻近色配色方式，会给人带来凉爽、清新的感觉，两个不规则物体穿透海报，上面的两条黑色细线切割了数字，进而产生立体效果，使画面更加奇特。同时，也使画面充满清透、凉爽的感觉。

推荐配色方案

CMYK: 47,84,66,7 CMYK: 12,68,36,0
CMYK: 0,53,6,0 CMYK: 14,82,0,0

CMYK: 76,9,56,0 CMYK: 58,0,29,0
CMYK: 0,0,0,0 CMYK: 89,48,96,12

CMYK: 49,51,83,2 CMYK: 31,22,50,0
CMYK: 36,22,89,0 CMYK: 20,7,88,0

海报的目的是向人们展示内容，所以要把海报想要表达的主要内容放在最显眼的位置。如参加音乐会、电影宣传或者其他活动，在海报上主要体现活动信息或联系方式。

这是美国3D电影《丁丁历险记：独角兽号的秘密》的宣传海报设计。图中的"丁丁"和追逐的"小狗"的画面惟妙惟肖，而红色特殊字体的主标题文字与白色的副标题文字相搭配，既表达了想要表现的内容，又极具趣味性。

推荐配色方案

CMYK: 70,74,95,52　CMYK: 62,68,100,32
CMYK: 29,100,61,0　CMYK: 32,47,96,0

CMYK: 91,87,87,78　CMYK: 35,40,73,0
CMYK: 0,0,0,0　CMYK: 39,99,99,5

CMYK: 97,100,58,39　CMYK: 99,85,47,13
CMYK: 31,38,100,0　CMYK: 3,21,60,0

该款设计运用重心式构图，文字编排在版面的上下两端，意在起到说明主题的作用。前方橙色系主体元素给人一种凸起效果，而后方的灰色背景稳重而低调，大大增强了画面的空间感和立体结构性。

推荐配色方案

CMYK: 77,21,62,0　CMYK: 64,33,16,0
CMYK: 0,0,0,0　CMYK: 29,100,53,0

CMYK: 84,48,74,8　CMYK: 9,32,87,0
CMYK: 0,0,0,0　CMYK: 91,87,87,78

CMYK: 80,47,99,9　CMYK: 31,31,65,0
CMYK: 32,30,26,0　CMYK: 16,37,90,0

8.11 利用色彩主导受众的视觉流程

视觉流程的设计起到使观者按照设计者的设计流程去简单、迅速、精准地理解海报内容的作用。首先可以利用色彩设计出一个视觉重心，先抓住人们的眼球。然后有目的性地引导受众沿着设定好的观看路径进行观看。

这是一款创意海报设计。海报的视觉重心是彩色的色块，随着颜色纯度的变化，人们的视觉走向也随之变化，达到引导人们视觉流程的效果。黄绿色的三角形搭配天青色图形，配以咖啡色背景，使海报具有很强的视觉冲击力。

推荐配色方案

CMYK: 16,37,90,0 CMYK: 42,0,84,0
CMYK: 32,30,26,0 CMYK: 88,63,100,48

CMYK: 67,73,96,48 CMYK: 52,17,7,0 CMYK: 69,82,0,0 CMYK: 19,12,82,0
CMYK: 29,5,88,0 CMYK: 91,87,87,78 CMYK: 74,69,66,27 CMYK: 74,69,100,49

这是一幅以文字为主题的海报设计作品。以青瓷绿色系的渐变文字与植物元素相结合，搭配灰黑色背景，产生色彩递进的效果，使整个画面更为自然、清新。文字以倾斜的方式摆放，独具特色，且创意十足。

推荐配色方案

CMYK: 69,82,0,0 CMYK: 50,64,0,0
CMYK: 74,69,66,27 CMYK: 87,83,83,73

CMYK: 80,79,69,48 CMYK: 58,16,48,0 CMYK: 14,54,91,0 CMYK: 2,36,64,0
CMYK: 42,2,32,0 CMYK: 19,13,40,0 CMYK: 24,22,26,0 CMYK: 69,61,58,8

海报中除了有图形、背景外，说明性的文字也是必不可少的。文字的选择要与海报的图案相呼应，在排列上要具有鲜明的个性、独特的方式，来引起观者的阅读兴趣。

这是一款字体创意海报设计。海报中主标题文字采用灰玫红色，并且旋转90°摆放，抓住人们的视觉重心。加上灰色调背景和黑色副标题文字作点缀，整体起到平衡的作用，给人一种静谧、典雅的视觉效果。

<div align="center">推荐配色方案</div>

CMYK: 71,67,72,29　CMYK: 36,57,65,0
CMYK: 24,22,26,0　CMYK: 69,61,58,8

CMYK: 89,85,85,75　CMYK: 43,35,33,0
CMYK: 0,0,0,0　CMYK: 41,68,46,0

CMYK: 91,86,87,77　CMYK: 69,61,58,8
CMYK: 78,57,64,13　CMYK: 78,51,0,0

这是关于美国电影*Bridge and Tunnel*的宣传海报设计。该海报以片名作画面主题，且主题文字规整，给人一种严肃的视觉感。画面文字采用驼色为主色，搭配深咖啡色为副标题文字作点缀，起到稳定的作用；也营造出舒适、柔和的视觉效果，更具亲和力，从而拉近了与观者之间的距离。

<div align="center">推荐配色方案</div>

CMYK: 86,60,76,30　CMYK: 69,61,58,8
CMYK: 42,33,32,0　CMYK: 40,43,69,0

CMYK: 39,54,72,0　CMYK: 0,0,0,0
CMYK: 65,77,86,48

CMYK: 71,93,61,38　CMYK: 38,75,59,0
CMYK: 43,37,76,0　CMYK: 70,62,59,11

趣味性的海报招贴设计可以使人心情愉悦，可以利用对比色的配色方式，使色彩之间的对比鲜明，从而使色彩产生趣味、魅力感。

这是一款薯片的创意海报设计。画面中选用孔雀绿为背景色，加以鲜红色包装作辅助，以及铬黄色和绿色等亮眼的色彩作点缀，给人一种明快、醒目的感觉，而白色的文字在亮眼的色调中起到稳定画面的作用。

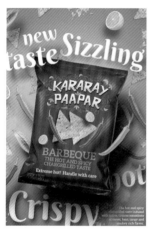

推荐配色方案

CMYK: 11,97,53,0 CMYK: 69,26,100,0
CMYK: 17,10,80,0 CMYK: 1,38,91,0

CMYK: 78,29,42,0 CMYK: 30,99,96,1 CMYK: 0,95,73,0 CMYK: 72,2,44,0
CMYK: 0,0,0,0 CMYK: 17,29,89,0 CMYK: 71,16,100,0 CMYK: 3,26,71,0

这是里约奥运会的开幕式宣传海报设计。整体画面构图简洁，采用普鲁士蓝色和孔雀蓝色为背景，搭配橙色和铬黄色作辅助色，是对比色的配色方式，给人一种强烈、醒目、具有冲击力的视觉感受，极具宣传效果。

推荐配色方案

CMYK: 88,80,3,0 CMYK: 72,2,44,0
CMYK: 14,18,89,0 CMYK: 1,38,91,0

CMYK: 91,76,59,29 CMYK: 77,33,17,0 CMYK: 27,100,47,0 CMYK: 42,90,0,0
CMYK: 16,78,97,0 CMYK: 13,10,84,0 CMYK: 2,44,88,0 CMYK: 0,75,74,0

文字图形化是非常流行的海报招贴设计方式，以文字为主要元素，使其以图形的方式呈现在海报之上。将重要的文字夸张化地展现出来，形成一种造型独特、美观的艺术表现形式。

这是一款饮品的创意海报设计。该作品中心的产品是以孔雀蓝色的文字组合而成，搭配沙棕色的背景，二者色彩相互对比，其文字的色调具有稳定的特性。随意的字体组合成产品，很好地展示了产品，使整体画面给人一种充沛的活力感。

CMYK: 9,31,53,0　　CMYK: 84,49,29,0
CMYK: 3,8,16,0　　CMYK: 43,87,78,0

CMYK: 16,84,39,0　　CMYK: 2,31,16,0
CMYK: 78,34,84,1　　CMYK: 22,13,60,0

CMYK: 20,26,78,0　　CMYK: 14,33,54,0
CMYK: 66,87,17,0　　CMYK: 25,60,0,0

这是关于棒棒糖的创意海报设计。整个画面构图简洁，中间的棒棒糖由英文字母构成，造型新颖别致。搭配灰绿色的背景，更加突出文字糖果的立体感，而且给人以平和、低调的视觉感。

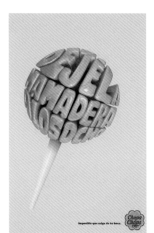

CMYK: 23,16,30,0　　CMYK: 59,39,91,0
CMYK: 8,7,6,0　　CMYK: 75,66,99,44

CMYK: 4,48,83,0　　CMYK: 2,27,48,0
CMYK: 0,0,0,0　　CMYK: 64,39,92,1

CMYK: 20,98,57,0　　CMYK: 0,58,16,0
CMYK: 74,8,87,0　　CMYK: 43,0,86,0

手绘效果是海报设计中比较有趣的元素，它比较简单，但是不规整，正是这种不规整带给人一种趣味无限、随性放松的感觉，会令人印象深刻。

这是一款音乐播放器的创意海报设计。手绘风格的黑色主题文字设计搭配手拿话筒的人物造型，搭配色彩亮丽的产品，整体色调产生对比效应，突出了产品，而且画面趣味性十足且极具吸引力。

CMYK: 8,7,13,0 CMYK: 86,81,83,70
CMYK: 77,93,8,0

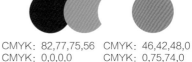

CMYK: 82,77,75,56 CMYK: 46,42,48,0
CMYK: 0,0,0,0 CMYK: 0,75,74,0

CMYK: 56,100,100,48 CMYK: 60,77,100,41
CMYK: 38,34,30,0 CMYK: 8,6,80,0

这是一幅创意手绘海报设计作品。整体画面采用多种亮眼的色调进行搭配，加上画面中人物打棒球的各种姿势，在亮眼的色调之上更加充满活力。画面下方的白色文字却具有稳定画面的作用，使整体画面极具趣味性。

CMYK: 73,17,13,0 CMYK: 12,73,61,0
CMYK: 21,8,85,0 CMYK: 26,22,13,0

CMYK: 15,51,32,0 CMYK: 32,6,73,0
CMYK: 70,24,17,0 CMYK: 31,58,0,0

CMYK: 21,20,91,0 CMYK: 83,42,30,0
CMYK: 41,77,0,0 CMYK: 0,94,17,0

三色配色　　　　　四色配色　　　　　五色配色　　　　　三色配色

三色配色　　　　　四色配色　　　　　五色配色　　　　　四色配色

双色配色　　　　　三色配色　　　　　五色配色　　　　　双色配色

三色配色　　　　　四色配色　　　　　五色配色　　　　　三色配色

双色配色　　　　　　三色配色　　　　　　四色配色　　　　　　三色配色

双色配色　　　　　　三色配色　　　　　　五色配色　　　　　　四色配色

三色配色　　　　　　四色配色　　　　　　五色配色　　　　　　双色配色

双色配色　　　　　　三色配色　　　　　　五色配色　　　　　　三色配色

三色配色　　　　　四色配色　　　　　五色配色　　　　　双色配色

双色配色　　　　　三色配色　　　　　五色配色　　　　　三色配色

三色配色　　　　　四色配色　　　　　五色配色　　　　　双色配色

三色配色　　　　　四色配色　　　　　五色配色　　　　　三色配色